세계 최대, 최고의 걸작,

한국의
반가사유상

일러두기 ————————————————————————————

본 도서에 수록된 사진과 실측도는 거의 저자가 직접 촬영하거나 제작한 것이나,
일부 자료는 국립중앙박물관, 문화재청의 공개된 자료를 사용했음을 밝힌다.

"

세계 최대, 최고의 걸작,

한국의
반가사유상

문명대 지음

다할미디어

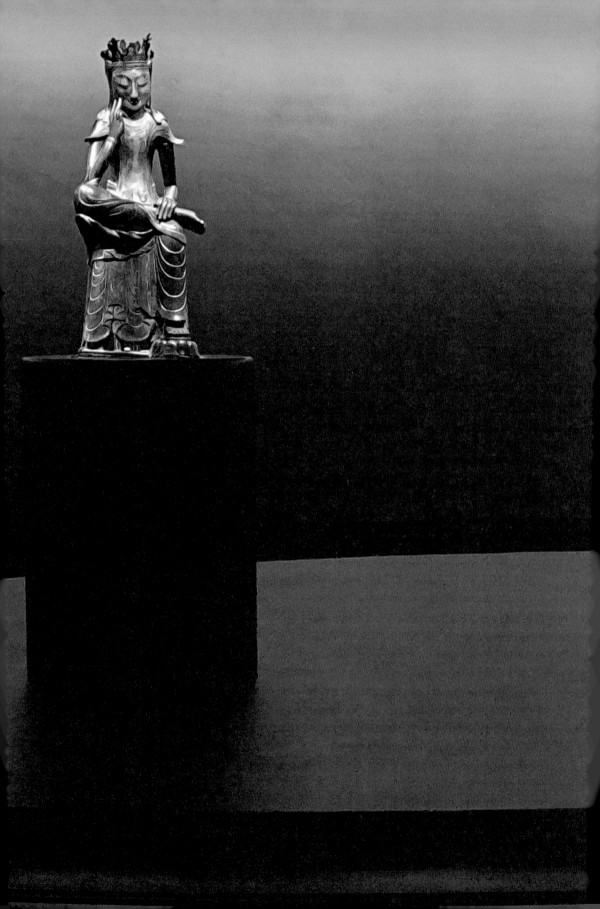

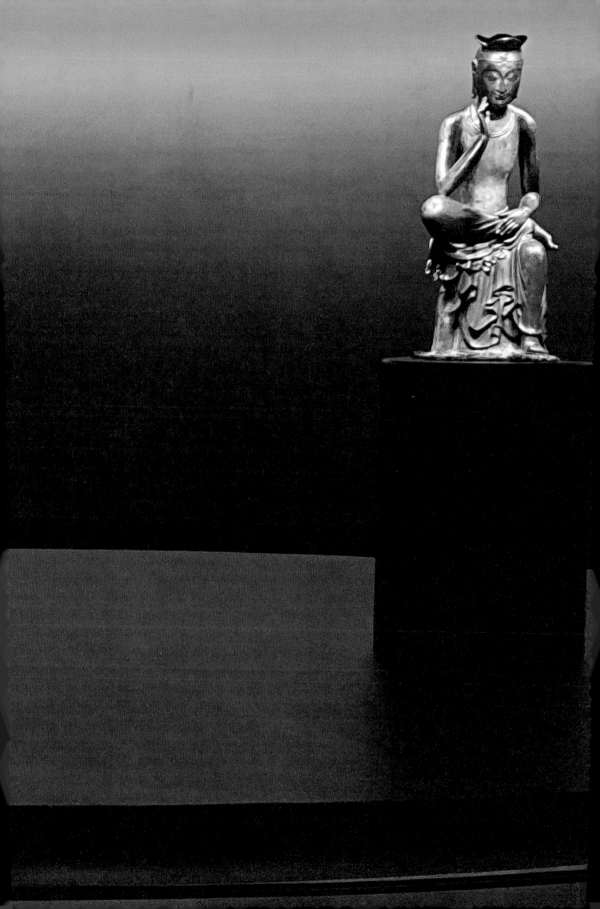

세계 최대 최고의 걸작, 반가사유상

가장 특이하고 제일 매력적이고 최고로 철학적인 자세는 반가사유 자세로 정평이 나있다. 머리를 살며시 숙이면서 오른쪽 발을 왼쪽 무릎 위에 올리고 오른 팔꿈치를 오른 무릎 위에 올린 뒤 오른손을 오른쪽 뺨에 살포시 괴이면서 눈을 지그시 반안으로 뜬 채 깊은 사색에 잠겨있는 반가사유상은 그야말로 너무나 매력적인 포즈가 아닐 수 없다.

이런 반가사유상이 6세기 중엽부터 7세기 중엽까지 약 1세기 동안 우리나라에서 수 없이 만들어졌고 현재까지 100여 점 내외 남아있는 것으로 알려져 있다. 또한 금동·목조·석조·마애상 등 갖가지 종류의 반가사유상이 조성되어 가장 다채롭고 풍성한 반가사유상의 나라로 명성을 떨치고 있다.

이 반가사유상들 가운데 세계 최대 최고의 걸작 반가사유상들이 현존하고 있다. 금동반가사유상인 국보 78호 반가사유상과 국보 83호 반가사유상, 목조인 광륭사廣隆寺: 고류지 소장 목조 반가사유상과 석조인 봉화 북지리 석조반가사유상, 마애상이면서 미륵반가사유상과 미륵불상의 병존상인 충주 봉황리 마애반가사유상 및 마애교각미륵불상과 단석산 마애반가사유상 및 미륵불삼존입상 등 6종의 반가사유상들이 그 주인공이다.

첫째, 국보 78호 금동반가사유상은 높이 81.5cm나 되는 대형의 금동반가사유상으로 높이 91cm의 국보 83호 금동반가사유상과 함께 세계 최대의 금동반가사유상이다. 이 상은 장식적이면서 강직한 금동반가사유상의 정점에 서 있는 최고 걸작으로 높이 평가할 수 있다.

특히 이 반가사유상은 영주 초암사에 전래된 상이었는데 일제 때 서울로

반출되었다고 알려져 있어서 영주의 흑석사나 북지리 대사 등 삼국시대의 유가유식계 고찰에서 봉안되었던 상으로 추정된다. 따라서 고구려가 영주 지역을 점령했던 시대의 고구려 장인이나 그 후에 장인들이 고구려적인 작품으로 조성한 고구려 영향의 신라 금동반가사유상이라 할 수 있다.

둘째, 국보 83호 금동반가사유상은 높이 91cm나 되는 세계 최대 금동반가사유상이다. 또한 앳되고 간결하고 우아한 반가사유상의 정점에 서 있는 세계 최고의 걸작으로 높이 평가되고 있다. 특히 이 상은 경북 경주(남산 서쪽 삼존불입상에서 건천 사이 부조)나 안동지역의 고찰 또는 땅 속 출토 등으로 알려져 있어서 고신라 작으로 평가되고 있다. 따라서 신라 화랑의 예배상으로 열렬히 신앙되었던 세계 최고 최대의 금동반가사유상일 가능성이 짙다고 할 수 있다.

셋째, 일본 국보 1호였던 광륭사廣隆寺: 고류지 소장의 목조반가사유상은 높이 141cm나 되는 세계 최대이자 거의 유일한 목조반가사유상이다. 또한 앳되고 간결하고 유연한 특징이 국보 83호 반가사유상과 흡사하지만 나무결(목리: 木理)에서 나타나는 특유의 부드러움이 국보 83호 반가상과는 약간 다른 아름다움을 보여주고 있다. 이 상은 600년대 초(603-616)에 신라에서 조성되어 일본에 기증된 상이라는 사실이 대부분 인정되는 통설이다.

특히 경북 울진 봉화 지역 태백산의 홍송紅松=赤松으로 제작된 세계 유일의 목조반가사유상으로 일찍부터 전 세계적으로 유명하게 된 세계 제일의 걸작품으로 평가되고 있다.

넷째, 봉화 북지리 석조반가사유상은 현 높이 172cm 복원 총 높이 450cm

내외의 초대형 석조반가사유상이다. 이런 어마어마한 반가사유상은 세계 최대이자 현재로서는 유일한 초대형 반가상이 분명하지만 애석하게도 허리 이상인 상체와 머리 부분이 절단되어 없어져 그 장엄한 모습을 볼 수 없다. 휘어져 솟은 무릎과 세련되고 정교한 상현좌의 주름무늬로 보아 얼굴과 상체는 국보 83호와 유사하게 간결, 우아하면서도 국보 78호처럼 장엄한 모습이었을 것이 분명하다.

1965년 11월 26일의 발견 조사와 1966년 6월 28일부터 일주일 간의 발굴에 참여했던 필자는 넓은 암반 위에 세워진 거대한 반가사유상에 너무나 감격했던 그 감회가 아직도 생생하게 내 마음속에 남아 있다.

이 상은 암반 위에 건립된 금당 안에 봉안되었던 유가유식계 사찰의 본존 미륵반가사유상인데 이와 짝을 이루고 있는 상이 500m 떨어진 수월암 석실 속의 마애(미륵)불상으로 신라의 미륵상생신앙과 하생신앙을 잘 알려주고 있다고 추정되는 귀중한 예이다.

다섯째, 충주 봉황리 마애반가사유상은 본존인 교각미륵불상에 오르기 직전 오른쪽 암벽에 새겨져 있는데 높이가 138cm, 복원하면 150cm나 되는 초대형의 당당한 마애반가사유상이다. 얼굴이 깨어져 볼 수 없지만 국보 78호 반가사유상처럼 강인하면서도 우아하며 불가사의한 미소를 띤 얼굴(추정)과 함께 강직하면서도 간결한 우아함이 느껴지는 모습이 너무나 인상적이다.

이와 짝을 이루는 상이 바로 위의 거대한 암벽에 새겨진 다리를 ×자로 꼬고 있는 교각미륵불상이다. 이 교각상은 반가사유상보다 1세기 정도 앞선 이

웃한 충주 고구려비와 함께 470-500년경에 조성되었다고 생각되는 고구려계의 역강한 미륵불상이고, 성주 마애교각상 이외에는 유일한 교각미륵불상이다. 이 상들을 발견한 직후 예성 동호회의 초대로 감정조사하게 된 당시의 감격은 잊을 수 없다.

따라서 이 봉황리 고신라 마애반가사유상은 고구려계 본존 마애교각미륵불상과 짝을 이루고 있고 또한 우리나라의 미륵상생신앙과 미륵하생신앙을 대표하고 있는 가장 오래된 상들이어서 너무나 귀중한 예이다.

여섯째, 단석산 마애반가사유상은 ㄷ자형의 석굴에 미륵삼존불입상과 함께 새겨진 높이 120cm나 되는 아름다운 상이다. 앳되고 간결하며 우아한 모습은 국보 83호 반가사유상과 흡사하여 전형적인 고신라 반가사유상의 아름다움을 보여주고 있는 대표적인 마애반가사유상으로 국보 83호 반가사유상의 국적을 정하는데 일등공신 역할을 하고 있다.

이 반가사유상과 짝을 이루는 상이 바로 옆에 고부조로 새겨진 장대한 미륵불입상이다. 위엄 넘치고 당당한 거구의 이 불입상은 명문에 의하여 3장(丈, 현재 약 8m-10m 내외)의 미륵불입상임이 밝혀져 미륵상생신앙의 반가사유상과 함께 신라인들의 미륵하생신앙을 알려주는 귀중하기 짝이 없는 미륵불입상인 것이다. 단석산 석굴의 본격 조사는 1969년 신라오악조사단(토함산지구조사단장 황수영, 간사 문명대)에서 실시했는데 이때 탁본과 실측조사가 처음으로 이루어졌다.

따라서 이 상은 북지리 석조반가사유상과 굴실 불상, 충주 봉황리 마애반

가사유상과 교각미륵불상과 함께 신라 유가유식신앙의 예배상으로 가장 중요시 되어야 할 최고 걸작들이다.

이들 세계 최대 최고의 걸작 반가사유상들은 어떤 신앙, 어떤 사상을 상징하며 무슨 명칭의 상일까 하는 점이 현안의 과제가 아닐 수 없다. 이 궁금증을 밝힌 것이 제1장 반가사유상의 조형사상과 명칭이다. 이 반가사유상은 유가유식사상에 의하여 조성되고 신앙되었던 미륵반가사유상들이다. 미륵반가사유상은 흔히 중생들을 33천의 하나인 도솔천에 상생上生하게 하는 신앙의 대상으로 알려져 있지만 미륵이 이 땅에 하생下生하여 용화수 아래에서 미륵불이 되고자 생각에 잠겨있는 미륵보살로 생각되기도 한다.

어쨌든 도솔천의 미륵보살인 미륵반가사유상과 짝을 이루는 미륵불상이 있다. 입상의 미륵불상 외에 좌상의 미륵불상은 교각불상과 의자에 앉은 의자불상들인데 이 하생下生의 미륵불은 석가불의 입멸 56억 7000만 년 후 석가불이 못다 구제한 중생들을 세 번에 나누어 구제한다는 미륵하생신앙의 대상이다.

이러한 미륵신앙은 유가유식계 종파(지론종, 섭론종, 유가종 내지 유가, 법상종) 사상에서 나온 신앙으로 우리나라에서는 불교 수용 초기인 5세기 경부터 수용되어 6세기 중엽 경부터 크게 유행했다고 판단되고 있다. 또한 우리나라 삼국시대에 가장 널리 가장 많이 신앙되었던 불상은 바로 이 미륵보살반가사유상과 미륵불인 것도 잘 알려져 있다.

반가사유상의 명칭은 인도에서는 태자상, 관음보살상, 마왕마라상으로 보고 있으며, 중국에서는 태자상과 미륵보살상으로 알려져 있고 우리나라에서는

태자상도 있겠지만 거의 대부분 미륵보살상으로 생각되고 있다. 따라서 우리나라 반가사유상은 미륵보살상으로 보는 것이 가장 합당하다고 판단된다.

글쓴이는 일찍부터 반가사유상에 대하여 지대한 관심을 가졌으나 은사 황수영 박사의 최대 관심 영역이어서 반가사유상의 명칭 문제만 논의했을 뿐 지금까지 애써 지나쳐 왔다. 이제 황수영 박사의 서거 10주년을 맞이하게 되어 선생의 반가사유상 연구 업적을 기리는 뜻에서 그 동안 온축해온 반가사유상 문제를 본격적으로 논의하고자 했다. 더구나 이들은 한국 미술의 최고 걸작품이자 세계 미술의 최고 정점에 있는 위대하고 성스러운 불교 조각이기 때문이다.

2020년부터 2021년까지 세계에서 가장 크고 가장 뛰어나면서 제일 의미가 깊고 그리고 나와 인연이 많은 걸작의 우리나라 반가사유상만을 모아 뜻있는 한 권의 책을 간행하고자 집필에 골몰했다. 그 결실(강좌미술사 55권-57권 게재한 글을 수정보완)이 바로 이 졸저 "세계 최대 최고의 걸작, 한국의 반가사유상"이다.

경이로운 이 걸작 미륵보살반가사유상들이 수 많은 중생들의 심금을 울려 이 땅에 정토淨土의 세계가 울연히 펼쳐져 일체중생(나와 우리 가족, 우리 이웃과 우리나라 그리고 모든 중생)들이 모두 깨닫기를 고대해 마지 않는 바이다.

2021년 12월 마지막 밤에

용화향도를 기리면서

문명대 합장

| 차 례 |

제2장 국보 78호 세계 최대^{最大} 금동반가사유상

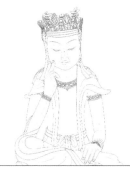

제7장 단석산 석굴의 마애미륵보살반가사유상과 미륵삼존불입상

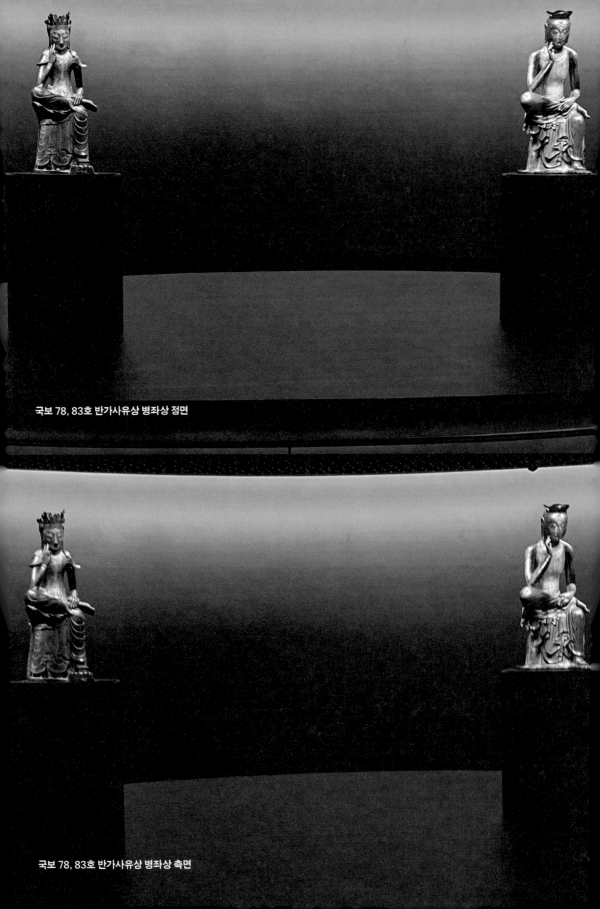

국보 78, 83호 반가사유상 병좌상 정면

국보 78, 83호 반가사유상 병좌상 측면

제1장

반가사유상의
조형사상과
명칭

I
반가사유상의 조형사상과 종파宗派

반가사유상을 조성한 조형사상과 그 종파는 반가사유상의 명칭과 조형배경을 이해하는 데 필수적이기 때문에 가능한 한 이해하기 쉽게 간략히 살펴보고자 한다.

1. 인도 유가유식파의 기원과 사상

미륵보살은 인도의 유가유식파를 창시한 무착과 세친의 스승으로 알려져 있어서 실존인물이었으나 위대한 무착과 세친을 이끌어준 성인이었으므로 미륵보살로 존칭했고 결국 인도 유가유식 종파의 본존으로 신앙하게 되었다고 알려져 있다. 즉 인도의 유가유식종파는 미륵, 무착, 세친이 창시했고 나아가 미륵은 미륵보살로 존숭되어 이 종파의 본존 보살로 신앙되었으며 결국 미륵불로 승화되었다고 할 수 있다.

미륵이 실존인물인지에 대해서는 설이 분분하지만 실존인물이 아니라 하더라도 당시 유가사瑜伽師들의 총체로 볼 수 있으므로 초기 유가파의 개창자라 할 수 있다고 보고 있다.[1]

미륵彌勒(Maitreya)을 대표로 하는 초기 유가파를 계승하며 유가파를 확립한 논사가 무착無着(Asaṅga)이며, 이를 더 발전시킨 인물이 그의 동생 세친世親(vasubandhu)이다. 초기유가파는 대승장엄경론과 중변분별론 내지 해심밀경 분별유가품을 근간으로 삼아 유가사상을 정립해 나갔다고 볼 수 있다.

이 초기 유가사상을 계승하여 무착은 유가사지론(미륵 저著 무착 편編)을 바탕으로 유가파 사상을 완성했다고 판단되고 있다. 무착의 생존연대는 이설이 많

1 高崎直道,「유가행파(瑜伽行派)의 형성」,『瑜伽思想』(경서원, 2005.2)

아 단정할 수 없으나 310년-390년 설이 유력시되며 늦어도 350년에서 430년 내지 460년 사이에 살았다고 보기도 한다. 무착의 동생 세친 역시 320년경에서 400년경 늦어도 380년 내지 400년에서 450년 내지 480년 사이에 생존했을 가능성이 농후하다고 판단되고 있다. 두 논사의 생존연대는 늦을 경우 유가계 논서들의 중국 번역과 상충(담무참의 보살지지경 번역 414년)되므로 다소 이르게 보는 것이 타당할 것으로 생각된다.[2] 세친은 유식이십론, 유식삼십송, 십지경론 등을 저술하여 형인 무착의 유가사상을 더욱 확장시키고 있다.

이후 유가유식파는 진나와 법칭에 의하여 더욱 진전되면서 형상(相)을 실제로 보는 유상유식파와 비실재론으로 보는 무상유식파로 나누어져 복잡하게 전개된다.[3]

이 유가유식파의 기본 관점은 우주 만물의 본체보다는 그 현상을 세밀하게 분류하여 치밀하게 설명하는 한편 일체 만유는 오로지 식(識)이 변전하여 이루어진다는 기본적 관점에 입각하고 있다. 즉 일체 만유는 아뢰야식으로 연기한 것이며 연기의 주체는 제8식(제1능변), 제7식(제2능변), 제6식(제6식)인데 이들은 모두 내심(內心)으로 외경(外境)을 변화시키기 때문에 삼계는 오직 일심일 뿐(三界唯一心), 마음 외에 다른 법이 없다(心外無別法)는 관점을 견지하고 있는 것이다.[4]

2 宇井白壽는 미륵(270~350), 무착(300~380년), 세친(320~400)으로 상정하고 있어서 빠른 년대를 제시하고 있다. 이 설은 다소 빠른감도 있지만 한역 경전으로 보면 충분히 고려할 만하다.(宇井白壽, 『印度哲學研究』 제1, 1924년)

3 나가오가진長尾雅人, 김수아 옮김, 『중관과 유식』(동국대학교 출판부, 2005.12)

4 다음글을 참조할 수 있다.
 ① 정순일, 「여래장과 유식사상의 전개」, 『인도불교사』(운주사, 2005.1)
 ② 김동호, 『유식철학』(보련각, 1973)
 ③ 오형근, 『유식학입문』(불광출판사, 1992)
 ④ 深浦正文, 『유식학연구』上下(永田文昌堂, 1954)

2. 중국 유가유식파의 계맥과 사상

중국의 유가유식은 인도의 유가유식을 그대로 수용하여 한동안 인도적 중관파와 함께 유가파 즉 유가유식파가 유행했다. 그러나 5세기가 되면서 중국적 유가파가 성립된다. 처음 등장한 종파는 지론종이고 그 다음 섭론종이 성립되었으며 당나라 때에는 법상종이 등장한다.

1) 지론종地論宗의 계맥과 사상

남북조시대에 인도계 승려들인 보리유지菩提流支(Bodhiruci, ○-527), 늑나마제勒那摩提(Ratmamari, ○-508-○), 불타선다佛陀扇多(Buddhaśānti, ○-539) 등이 잇달아 중국에 입국하여 유가유식 경론들이 다투어 번역되어 중국 유가유식파 성립을 촉진했다. 즉 이들은 세친의 십지경론, 보성론, 섭대승론 같은 유가파의 기본 경론을 서로 다투어 번역한 것으로 알려져 있다.

특히 보리유지는 늑나마제와 함께 십지경론을 근본 경전으로 삼아 유가유식사상을 전파했는데 보리유지의 제자인 도룡이 계승하여 이 사상을 북조에서 널리 전파하면서 지론종을 성립시켰으니 바로 북도파라 부르고 있다. 도룡의 문하에서 승휴, 법계, 탄례 등이 배출된다. 이 북도파는 승휴 이후에는 번성하지 못하고 섭론종에 흡수되고 만다.

늑나마제도 보리유지와 함께 십지경론을 중심으로 지론종을 창시하였는데, 이를 계승한 혜광慧光(468-537)이 그의 스승인 늑나마제와 보리유지 및 불타선다가 번역한 3본을 종합하여 십지경론 12권을 새로이 편집하고, 이를 바탕으로 남조에서 유가유식사상을 널리 전파하게 되는데, 이 파를 지론종 남도파라 부르고 있다. 혜광이 완성한 이 남도파는 상당한 세를 이루었는데, 혜광의 제자로 법상法上(495-580), 승범, 도빙(523-542), 혜? 등 10철이 유명했다. 이 가운데 법상이 뛰어나 위·제의 승통이 되어 40여 년간 명성을 날렸고, 십지논의소 등 많은 논서들을 남기고 있다. 그의 제자로 도진 등 쟁쟁한 논사들이 배출되어

크게 번성했다.

한편 도빙의 문하에서 지정(559-633)이 배출되었고, 지정의 문하인 영유의 문파에서 화엄종 제2조 지엄이 배출되어 후에 화엄종이 지론종 남도파를 다수 흡수하고 마는 현상이 일어난다.

지론종의 중심 경전인 십지경론의 사상은 대승불교의 표상인 보살의 지위 즉 계위를 정하여 이를 실천하는 것이다. 흔히 첫3지는 세간의 선법, 다음 4지는 3승의 행상, 끝의 3지는 일승의 교법에 의한다고 해석하고 있다. 이 경론은 화엄경 십지품 즉 십지경을 해석한 세친의 논서이다.[5]

2) 섭론종의 계맥과 사상

섭론종은 인도의 유가유식파 대논사이던 진제삼장眞諦三藏이 546년에 중국에 전교차 가서 548년 남조 건업에서 무착의 섭대승론을 번역한 후 이 섭대승론을 근본경전으로 삼고 섭대승론 사상을 종지로 하여 섭론종을 개종하게 된다.

진제의 문하에는 혜개, 법태, 승종, 법인, 도니道尼 등이 배출되어 섭론종의 홍통에 크게 이바지하게 된다. 북조北朝의 폐불(574 북주, 577 북제) 이후 북조에 섭론종을 전파했는데 담천(542~607) 등이 크게 활약하여 북조에서도 성황을 이루게 된다.

그러나 당나라 때가 되면 법상종이 크게 융성하면서 이 섭론종은 법상종에 거의 흡수되고 만다.[6]

섭대승론의 사상은 일체 만유는 반드시 유심唯心으로 돌아가므로 이를 신

5 竹村牧男, 「지론종·섭론종·법상종」, 『유식사상』(경서원)

6 다음 글을 참조할 수 있다.
　　① 平川彰, 『印度佛敎史』 하권(춘추사, 1979)
　　② 정순일, 『인도불교사』(운주사, 2005)
　　③ 汪娟, 「唐代彌勒信仰與佛敎諸宗波的關係」, 『中華佛敎』

앙적으로 실천해야 한다는 것이 근본 관점이며, 나아가 이런 대승의 교리는 소승보다 월등히 뛰어나다는 것이다. 그 내용은 제1 근본식인 아뢰아식, 제2 삼성三性, 제3 만법유식, 제4 보살의 육바라밀, 제5 10종 제위 제6-8에 계·정·혜 3학, 제9 열반, 제10 불과 3선의 이치를 상세히 논하고 있다.

3) 법상종의 계맥과 사상

법상종은 삼장법사 현장(602-664)이 시조가 되고 그의 제자 자은 규기窺基 (632-682)를 개조로 하여 성립한 종파이다. 이 종의 기본 관점은 만법의 본성과 형상인 성상性相을 일체 법상품에 의하여 분별하고 체계화하는 데 중점을 두고 있다.

이 종의 기본 경전은 해심밀경, 유가사지론, 유식 30송, 이 해설인 성유식론, 섭대승론 등 6경 11론이다. 기본 교리는 소승의 6식識 위에 제7 말나식과 제8 아뢰야식을 설정하고 이 8아뢰야식의 반영이 바로 일체법이므로 아뢰야식이 없으면 제법諸法도 없다고 논하고 있다.

이 법상종은 규기이후 2조 혜소(650-714), 제3조 지주智周(668-723) 외에 의충, 도읍, 도헌 등이 등장했고 지주의 문하에 여리, 승준, 종방 등이 나타나 법상종을 융성시켰다. 그러나 이후부터 급격히 쇠퇴하여 법맥이 거의 끊어지고 만다.[7]

3. 한국 유가유식종의 계맥과 사상

신라 유가유식종파는 태현계의 유가종과 진표계의 유가법상종 등 두 파가 존재했다.[8] 그 이전에는 중국처럼 인도의 유가파, 그다음 중국의 지론종과 섭론종을 차례로 수용하여 유가유식사상과 신앙을 신봉하였다고 생각되고 있다.

7 深浦正文, 『唯識學研究』上卷(永田文昌堂, 1954)

8 문명대, 「유가유식종 미술총론」, 『통일신라 불교조각사』상권(예경, 2003)

1) 태현^{太賢}계 유가종^{瑜伽宗}

태현계 유가종은 고려 때는 유가업이라고도 했는데 안혜의 유가유식 사상을 포용한 원측법사를 원조로 삼고 이를 계승한 도증을 시조로 하고 태현을 종조로 삼아 개종한 신라 유가유식종이다.

옛 신라지역을 중심으로 전파된 이 유가종은 흥륜사, 용장사, 불국사, 감산사, 남백월사 등 많은 사찰이 유가종에 속하고 있다.

이 유가종의 주존불은 미륵보살상이고 부주존불로 아미타불을 봉안하여 신앙했다고 알려져 있다.[9]

2) 진표^{眞表}계 유가법상종

750년 전후에 진표에 의하여 설립된 유가유식계 종파는 흔히 법상종으로 알려져 있지만 점찰경을 수용한 유가유식종 사상을 근간으로 이루어진 종파라 할 수 있다.

8세기 중반기에 성립된 이 종파는 금산사, 법주사, 동화사 등 전국적으로 전파되어 성황을 이루고 있으며 고려시대에는 태현계 유가종과 합쳐지기도 했다고 생각될만치 교세가 신장되었다. 주존은 미륵불상과 미륵보살상이고 부존불은 지장보살상이어서 태현계 유가종과는 다른 편이다.[10]

이상 한국유가유식종의 두 종파는 고려후반기에 연립적인 종파로 뭉쳐졌을 가능성이 있다. 동경인 경주의 위세가 고려후반기인 무신집권시기 이후 상당히 후퇴했고 동경^{東京} 중심 유가종의 세가 약화되면서 금산사 중심의 유가법상종

9 다음 글을 참조할 수 있다.
　　① 문명대, 「신라 유가법상종의 성립문제와 그 미술-감산사 미륵보살상과 아미타불상과 그 명문을 중심으로」, 『역사학보』 62, 63(역사학회, 1974)
　　② 문명대, 「태현과 용장사의 불교조각」, 『백산학보』(1974.12)(이상 문명대, 『통일신라 불교조각사 연구』(예경, 2003 재수록)
10 문명대, 「유가유식종 미술총론」, 『통일신라 불교조각사 연구』 상(예경, 2003)

과 연립 형태로 뭉쳐졌을 가능성이 있기 때문이다. 이점은 앞으로 종 더 깊이 있게 논의 되어야 할 것이다.

4. 법화경과 법화 천태종의 미륵사상

법화경사상은 수나라 지의법사에 의하여 천태종天台宗이라는 하나의 종파로 형성되었다. 이 천태종은 화엄종과 쌍벽을 이루어 발전되어 융성하게 된 바 있다. 우리나라에는 법화계통이 독립된 종파로 두렷이 형성한 적이 없다. 그러나 백제 때는 수덕사 일대를 중심으로 하나의 종파를 형성했을 가능성은 있다.

이 법화 천태 사상에는 수기불에 대한 신앙이 확고하게 자리 잡고 있다. 법화경 수기품, 종지용출품, 여래수량품 등에 현재 석가불은 과거 연등불에게 수기를 받았고 석가불은 미래 미륵불에게 수기를 준 이른바 수기삼존불이 된다는 것이다. 수기 삼존불이 명확히 나타난 곳이 바로 16나한전 이른바 응진전이다. 곧 부처가 되는 나한의 본존불이 수기삼존불이 가장 적합하기 때문에 법화사상에서는 수기삼불을 깊이 신앙했던 것이다.

그런데 법화종파(천태종)에서는 석가불을 일승불로 절대시했기 때문에 석가이외의 과거불이나 미래불은 보살로 석가불을 협시하는 모양새를 갖추게 된다.[11]

따라서 미래불인 미륵은 법화종에서는 석가불에 버금갈 정도로 존숭의 대상이 되었고 특히 미래불이 되는 미륵불 또는 보살을 크게 존숭하고 귀의해서 깊이 신앙했다고 생각된다. 이른바 법화경과 법화종파는 미륵삼부경과 유가유식파 다음으로 미륵과 미륵사상을 깊이 있게 존숭했고 신앙했다고 할 수 있는 것이다.[12]

11 다음 글을 참조할 수 있다.
 ① 문명대, 「태안 백제 마애삼존불상의 신연구」, 『불교미술연구』 2(동국대학교 불교미술문화재연구소, 1995.12)
 ② 문명대, 「백제 서산 마애삼존불상의 도상 해석」, 『미술사학 연구』 121, 122(한국미술사학회, 1999.6)(문명대, 『삼국시대 불교조각사 연구』(예경, 2003) 재수록)
12 오지연, 「중국 종파불교에 나타난 미륵신앙의 수용」, 『불교학보』 80(동국대불교문화 연구원, 2017.9)

5. 미륵반가사유상과 화랑도

미륵과 화랑도의 관계에 대해서는 여러 논의들이 있어 왔다. "화랑이 곧 미륵의 화신化身이다." 라는 명제는 거의 통설이 되어 있다. 여기에는 몇 가지 분명한 근거가 있다.

먼저 화랑은 수련기에 있는 미모의 귀족 청년이고 화랑은 많은 낭도를 거느리고 국가 동량들이 되는 심신心身 수련에 전념하는 집단이어서 미륵보살이 도솔천에서 신도들을 데리고 부처되는 수련에 전념하고 있는 것과 비교 된다는 것과 마찬가지라는 것이다. 즉 화랑이 수련과정을 거쳐 세상에 나가 충신 용장의 국가 동량이 되는 것이나,[13] 미륵보살이 도솔천의 수행과정을 거쳐 미륵불이 되는 것이 동일하며 그것은 미륵신앙에 의하여 성취될 수 있다는 것이다. 이것은 다음과 같은 몇 가지 사실에서 분명히 파악된다.

첫째, 『삼국유사』 미륵선화 미시랑 진자사조이다. 진지왕(576~578) 때 흥륜사 진자眞慈 스님이 당주인 미륵상 앞에서 "항상 대성 미륵께서 화랑으로 화신해서 제가 항상 받들어 모실 수 있게 해주십사" 간절히 기도했는데 어느 날 꿈에 스님 한 분이 나타나 "네가 웅천(공주) 수원사에 가면 미륵선화를 볼 수 있을 것이다"해서 진자는 수원사에 당도하니 문밖에서 어여쁜 소년이 맞이해 대접하자 진자는 이상히 여겨 어찌 대접이 은근하냐 하자 나도 서울(경도) 사람이어서 스님을 위로했노라 하고는 사라졌다. 그 절 스님들에게 미륵 선화의 행방을 묻자 천산天山을 추천해주어 가니 산신령이 수원사에서 본 소년이 미륵선화라 하여 이에 서울로 돌아와 미륵선화를 백방으로 찾아 마침내 수원사에서 본 미시未時라는 소년을 찾아 왕에게 추천하여 국선國仙을 삼으니 진자가 간절히 빈 미륵이 화랑으로 화신하는 소원이 마침내 이루어진 것이다. 라고 한 사실이다.[14]

13 賢佐忠臣 從此而秀 良將勇卒 由是而生(花郎世記)

14 『三國遺事』 권3 塔像, 미륵선화 미시랑, 진자사 조

둘째, 『삼국유사』권2 효소왕대 죽지랑조이다. 죽지랑의 아버지인 신라귀족, 술정공이 삭주 도독이 되어 죽지령을 넘는데 한 거사가 길을 닦고 있는지라 술정공이 가상히 여겨 칭찬해 마지않자 거사도 크게 감동하여 의기가 투합했다. 한 달 후 술정공 부부의 꿈에 거사가 방에 들어오는 꿈을 꾸게 되어 수소문해 거사가 그날 죽었다는 소리를 듣고 고개 위에 무덤을 만들어 석조미륵상을 조성하여 모셔두었다. 그후 태기가 있어 아들을 낳으니 바로 죽지랑이었는데 죽지랑은 화랑으로 이름을 날린 후 김유신 장군의 부사령관이 되어 삼한 통일에 크게 이바지한다. 바로 거사로 화신한 미륵이 화신하여 죽지랑이 되었다는 내용이다.[15]

셋째, 김유신 장군은 15세에 화랑이 되었는데 그의 무리를 용화향도라 했다는 사실이다. 삼국통일의 주역인 김유신 장군은 15세에 화랑이 되어 수련에 매진했는데 바로 용화향도라 했다고 삼국사기는 전하고 있다.[16] 김유신의 화랑도 이름은 아예 용화향도라 할만치 미륵신앙을 신봉하였고 화랑을 미륵의 화신으로 믿었던 것으로 이해된다.[17]

이를 알려주는 상이 단석산 석굴의 미륵보살반가사유상과 미륵불입상(도1)일 것으로 생각된다. 김유신 장군은 화랑이었을 때 수련은 단석산 정상에 있는 단석이라는 바위에서 하면서 단석산석굴의 미륵반가사유상과 미륵불입상에게도 예불 드리면서 기도했다고 알려져 있기 때문이다.

15　『三國遺事』권2, 효소왕 죽지랑(竹旨郞) 조

16　『三國史記』권41 열전 김유신 편

17　다음 글을 참조할 수 있다.
　　① 田村圓澄, 「신라의 화랑과 미륵신앙 –반가사유상과 성덕태자 신앙–」, 『한·일 고대 문화교섭사 연구』(을유문화사, 1974.10).
　　② 김영태, 「승려낭도고」, 『불교학보』7(동국대 불교문화연구소, 1970).
　　③ 김혜완, 「新羅의 花郞과 彌勒信仰의 關係에 대한 硏究: 半跏思惟像을 中心으로」, 『史林』3(수선사학회, 1978).
　　④ 이기영, 「花郞들의 彌勒信仰을 어떻게 理解할 것인가?: 鄕歌 및 半跏思惟像의 解釋學的 提言」, 『신라문화제학술발표논문집』7(新羅文化宣揚會, 1986).

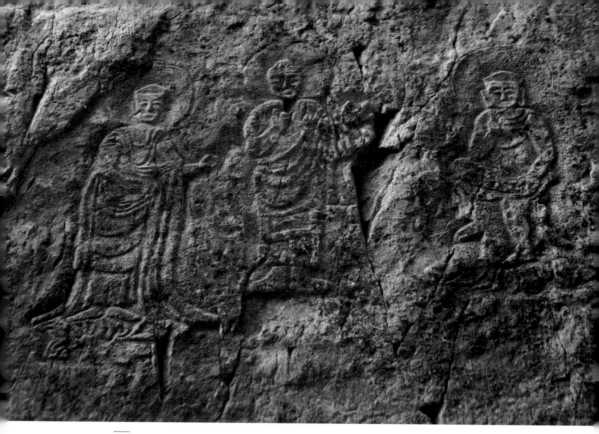

—

도1. 단석산 석굴의 단석산 신선사 마애불상군

II
반가사유상의 명칭[18]

왼쪽 다리를 내리고 오른쪽 다리를 왼쪽 무릎 위에 올리면서 오른쪽 손가락을 뺨에 댄 이른바 반가사유상半跏思惟像은 불교 도상 가운데 가장 독특하고 저명한 상으로, 그런 만큼 해결되어야 할 문제점도 많은 편이다. 즉 이 도상의 성격이나 명칭에서부터 기원과 전파, 양식 변천과 역사적 의의 등에 이르기까지 많은 이설이 있어 왔으며, 아직도 미해결의 문제로 남아 있다. 특히 우리나라의 경우, 인도나 중국의 반가사유상과 성격이나 변천 등에서 서로 다른 특징을 보

18 이 글은 『이지관스님 기념 논총』(1992) 및 『삼국시대 불교조각사 연구』(2003)에 게재된 내용을 수정보완한 것임.

여주기도 하므로 우리나라 반가사유상을 중심으로 명칭과 성격 문제는 분명한 해명이 이루어져야 할 것이다.

앞의 전제를 바탕으로 이 글에서는 먼저 인도 반가사유상의 기원과 성격을 밝히고 둘째, 중국 반가사유상의 도상 특징을 다른 자세의 도상들과 비교·고찰해서 그 특징을 살펴본 후, 끝으로 반가사유상의 명칭은 과연 무엇인가를 해명해보도록 하겠다. 이러한 과정에서 우리나라 불교 도상 가운데 가장 저명한 반가사유상의 역사적 성격이라든가 그 의의까지도 어느 정도 밝혀지기를 기대해본다. 또한 이런 점을 바탕으로 앞으로 우리나라 반가사유상의 양식 변천과 도상 특징 및 그 상징적 의의까지도 체계적이고 정밀하게 밝혀보았으면 하는 것이다.

1. 반가사유상의 기원과 성격

1) 기원

반가사유형 자세의 불교상은 간다라 조각에서부터 나타나기 시작한 것으로 알려져있다. 의자나 대좌 위에 앉아 한쪽 다리를 내리고 반대쪽 다리를 구부리거나, 또는 내린 다리의 무릎 위에 반대쪽 발을 얹은 좌세坐勢(앉은 모습)를 흔히 반가상半跏像(rdhaparyakasana)이라 하며, 다리의 무릎 위에 팔을 괴어 그쪽 손을 뺨에 댄 모습을 반가사유상半跏思惟像이라 부르고 있다.

이에 비해서 구부린 다리의 발을 내린 다리의 무릎 위에 얹지 않고 두 다리를 대좌 위에 편안히 놓은 자세는 유희좌遊戲坐(lalitasana)라 말하고 있다.[19] 두 자세의 앉는 모습은 서로 비슷한 점이 많지만 엄연히 구별하여 쓰이고 있어

19 다음 글을 참조할 수 있다.
 ① J. N. Banerjea, *The Development of Hindu Iconography* (1956), p. 272.
 ② 逸見梅榮, 『印度禮拜像の形式』(東洋文庫, 1935), p. 167.

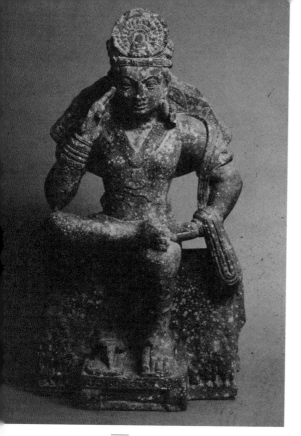

도2. 인도 마투라 반가사유상, 2-3세기

도3. 간다라 석조반가사유상, 3-4세기, 높이 67cm, 도쿄 미쓰오카미술관

서 본질적으로 성격이 다르다고 할 수 있다.

첫째, 유희좌는 중부 인도에서 주로 사용되었는데 비해서 반가좌는 간다라 지방에서 주로 사용되었으며 둘째, 유희좌는 천신天神이나 왕의 좌세에 사용된 반면, 반가좌는 보살상에 주로 사용되고 있는 점 등에서 그 차이점을 뚜렷이 알 수 있는 것이다.[20] 그러나 반가사유 자세는 중인도의 유희좌에서 유래되었다고 알려져 있는데 유희좌에서 고민하는 모습을 나타내고자 할 때 반가사유 자세를 취할 수 있을 것이기 때문이다.

20 여기에 대해서는 다음 두 글을 참조할 수 있다; 高田修, 「ガンダラの菩薩思惟像」, 『美術硏究』235(東京國立文化財硏究所, 1965); 『佛敎美術史論考』에 재수록; 宮治昭, 「ガンダラにおける半跏思惟像の圖像」, 『半跏思惟像の硏究』(田村圓澄·黃壽永編, 吉川弘文館, 1985), pp. 64-66.

2) 형식과 성격

모든 반가사유상이 한결같이 꼭같은 성격을 갖고 있지는 않은 것 같다. 도상에 따라 상의 의미가 다르게 된다는 뜻이다. 인도 반가사유상은 거의 대부분 간다라 지방에서 조형되었는데 도상의 내용에 따라 크게 세 가지 상으로 표현된다.

즉 첫째, 태자상 둘째, 마왕魔王 마라상 셋째, 보살상으로 표현되었던 것으로 추정된다. 첫째, 태자상은 불전도佛傳圖에 주로 표현된다. 특히 염부수하정관閻浮樹下靜觀의 반가사유상은 분명히 태자상이라 생각되고 있다. 불전도에 표현된 '염부수하정관도閻浮樹下靜觀圖'는 다음과 같은 장면을 묘사한 것이다. 싯달타 태자는 성문城門을 나가 밭갈이하는 농부를 보게 되었는데 고된 농사일에 찌든 농부의 힘든 모습과 쟁기에 잘려 죽어가는 벌레들을 보고 백마 칸다카Kanthaka에서 내려 염부수閻浮樹 나무 아래서 반가사유 자세를 취하고 인생의 고뇌를 깊이 생각했다. 페샤와르 박물관에 있는 옆으로 긴 판석 부조상에 이 장면이 잘 묘사되고 있다. 즉 중심에 측면관의 반가사유상이 있고, 밭갈이하는 농부와 말몰이꾼이 말을 끌고 있는 장면 등이 묘사되고 있는데 중앙의 반가사유상이 고뇌하는 태자상인 것이다. 라호르 박물관 불전도 가운데 모하마드-사리 불전도 네번째 상도 바로 염부수하정관상인데, 오른손이 비록 파손되었지만 분명히 태자수하반가사유상太子樹下半跏思惟像으로 생각된다.

둘째, 마왕 마라Mara 상도 역시 불전도에 표현되고 있다. 혼약婚約과 항마성도상降魔成道像의 향우向右 모서리下隅에 표현된 반가사유상은 마왕마라를 나타낸 것으로 생각되고 있다. 간다라의 스와트 붓카라 제1사원지 부조상(婚約圖)에 보면 중앙에 태자상이 큼직하게 새겨져 있고, 화면 오른쪽向左 모서리에 반가사유상이 있는데, 이 반가사유상은 관능의 쾌락을 추구하게 하는 마왕을

표현한 것으로 보기도 하지만[21] 궁치소宮治昭는 쾌락의 위험을 심각하게 생각하는 태자 자신을 상징한 것으로 보기도 한다.[22]

그러나 항마성도상과 비교해보면 마왕으로 보는 것이 올바를 것 같다. 가령 프리어미술관 소장 항마성도 부조상의 화면 왼쪽向左 모서리에 반가사유상이 본존 성도상成道像을 등지고 앉아 있는 모습이 보이는데, 이 인물은 싯달타 태자의 사유하는 모습으로 알려져 있기도 하지만 마왕 마라가 성도하는 석존을 제지하지 못한 16가지 이유를 곰곰이 생각하는 모습으로 비정되어진다.[23] 둘다 동일한 화면의 같은 장소에 같은 모습으로 표현되고 있는데, 석존이 표현된곳에 태자상을 표현한다는 것은 어색하기 때문이다. 이런 부조상의 항마성도 사유상은 마투라, 아잔타, 스와트 박물관 등에도 보이고 있다. 이런 사유상도 태자반가사유상과 동일하게 깨달은 석존의 의미를 파악하고자 애쓰는, 이른바 깨달음의 전 단계를 상징하는 것으로 볼 수도 있으며, 또한 마왕은 왕자이므로 태자와 비슷한 형태를 표현했다고 보여지는 것이다.

셋째, 보살로서의 반가사유상이다. 이른바 대신변도大神變圖라 부르는 대승불교의 변상도變相圖 부조와 이를 단순화시킨 불삼존도佛三尊圖, 그리고 독존 반가사유상들은 모두 보살상으로 비정된다. 먼저 모하마드-샤리 출토 대변상도(神變圖)나 샤리-바롤 출토 페스와르 박물관 소장 대변상도 등에는 부조상 상단 좌우에 반가사유형의 반가상이 서로 짝을 이루거나 교각상交脚像과 대칭을 이루고 있는데, 이들은 모두 보살상으로 생각되고 있다. 즉 관음과 문수보살 또

21 문명대 감수·동국대학교 편, 『간다라』(한국언론자료간행회, 1987); 粟田功 편저, 『ガンダーラ美術 I·II –
 Gandharn Art I·II, The Buddha Life Story』(二玄社, 1988), 圖105-107 참조.

22 宮治昭, 「ガンダラにおける半跏思惟像の圖像」, 『半跏思惟像の研究』(田村圓澄·황수영 편, 吉川弘文館,
 1985), p. 73 참조.

23 다음 두 글은 이를 잘 증명하고 있다.
 ① A.K.Coomaraswamy, La Sculpture de Bharhut(1956). Fig. 26.
 ② 宮治昭, 「ガンダラにおける半跏思惟像の圖像」, 『半跏思惟像の研究』(田村圓澄·황수영 편, 吉川弘文館,
 1985), p. 76.

는 관음과 미륵보살로 추정되는데, 특히 로리안-탕카이 출토 변상도의 본존 좌우에 있는 보살은 관음과 미륵으로 보고 있다. 즉 일반적으로 터번 관식冠飾을 하고 꽃을 가진 반가사유상은 관음보살, 상투머리칼束髮을 하고 정병淨甁을 가진 교각상은 미륵보살로 알려지게 된 것이다.

독존 반가사유상은 간다라 지방에서 조성되었는데 머리에 터번, 손에 연꽃을 잡고 있는 반가사유형 상이어서 관음보살로 보고 있다.[24] 전형적인 단독상들은 대개 3-5세기 작품들인데, 어쨌든 이들 반가사유상들은 당시까지는 관음보살 계열이었을 것으로 보아도 무방할 것이다.

그러나 5세기(4-7세기) 이후에 조성된 간다라의 마애반가사유상들이나[25] 금동보살상들까지 모두 관음보살상인지는 단정적으로 잘라 말할 수 없을 것 같다. 손에 잡고 있는 연화(?)는 당시 미륵불상, 가령 사르나트 보살 입상(사르나트 박물관 소장), 아잔타 1굴 후랑 전실 입구 보살상(向右), 11굴 입구 벽화보살, 칸헤리 삼존불상, 나식 23굴 미륵보살상 등이[26] 잡고 있는 것은 용화龍花일 가능성도 배제할 수 없기 때문이다. 이 점은 서역 내지 중국의 미륵보살상으로 변한 반가사유상들과 정밀하게 검토할 필요가 있을 것이다.

2. 반가사유상의 도상 특징

반가사유상이 중국에 수용되기 시작한 것은 북위北魏 때부터로 알려져 있다. 이때부터 수나라 때까지 반가사유상은 독특한 자세의 불교 존상으로 중국의 불교도들을 매료시켰다. 이 중국 반가사유상의 성격에 대해서도 세 가지 설이 있다. 첫째, 보살 일반형 둘째, 태자사유상 셋째, 태자사유상 또는 미륵보살

24 高田修, 「ガンダーラ美術における大乘的徵証」, 『佛教藝術』125(毎日新聞社, 1979), pp. 11-30.

25 A.H.Dani, "Excavation at Chatpat", Ancient Pakistan vol.Ⅳ(1968~1969), p. 95/pl. 56a; 문명대 감수·동국대학교 편, 『간다라』(한국언론자료간행회, 1987).

26 宮治昭, 「ガンダテにおける彌勒菩薩像の變遷」, 『論叢佛教美術史』(吉川弘文館, 1986), pp. 37-63, 圖10-25 참조.

상 가운데 어느 하나라는 설 등이다. 보살 일반형이라는 설은 내등등일랑內藤 一郎, 나이토 도이치로이 주장한[27] 이래 고전수高田修, 다카다 오사무 교수[28] 등이 이를 따르고 있으며, 수야청일水野淸一, 미즈노 세이이치 교수는 태자사유상 설을 주장하고 있다. 특히 수야水野, 미즈노 교수는,

> 반가사유상은 북위 때 최초로 유행되어 최후의 수대에 이르기까지 특별히
> 태자사유상으로 인정되었는데, 특히 미륵교각상, 관음입상과 확연히
> 그어지는 한 미륵상·관음상과는 명확히 구별된다.[29]

고 하면서, 한 둘의 잘못된 기록이나 오전誤傳이 있는 것은 어리석은 사람의 잘못된 기록이라고 잘라 말하고 있다. 사실 북위 초기에는 주로 태자사유상으로 조형되었다고 믿어진다. 가령 운강 제6굴 광창光窓 오른쪽 윗부분에 새겨진 백마별리白馬別離의 반가사유상은 뚜렷이 태자사유상이라 할 수 있는데, 이런 점은 명문 태자사유상에서 확인된다. 492년에 조성된 태화太和 16년 비상碑像(郭密縣 郭元慶造)의 반가사유상은 분명히 태자사유상이기 때문이다. 반가상 앞에는 태자가 애용했던 백마 칸다카Kanthaka가 있고 그 옆에 마부 찬다카Chandaka가 있어서 태자가 백마와 헤어지는 백마별리의 장면임이 분명한 것인데, 감실 전면에도 태자사유상이라는 명문이 있어서 분명히 확인된다. 이와 흡사한 것은 여러 예가 보이는데, 가령 석가삼존 및 불전도 비상이나, 효창孝昌 2년명 석가·다보불병좌상 뒷면의 부조 반가사유상 등이 대표적인 예이다.[30] 이런 예는 당나라 때까지도 이어지는데 펜실베이니아 대학 박물관의 비상 가운데 백마별

27 內藤藤一郎, 「夢殿秘佛と中宮寺本尊」, 『東洋美術』4-8(1930-1931).

28 高田修, 「ガンダーラの菩薩思惟像」, 『美術研究』235(東京國立文化財研究所, 1964).

29 水野淸一, 「半跏思惟像について」, 『中國の佛敎美術』(平凡社, 1968), pp. 243-250.

30 水野淸一, 「半跏思惟像について」, 『中國の佛敎美術』(平凡社, 1968); 松原三郎, 「北齊の定縣樣式白玉像 - 特に半跏思惟像につてけ」, 『中國佛敎彫刻史研究』(吉川弘文館, 1966), pp. 129-148 참조.

도4. 미륵교각불상, 북위 471년

도5. 돈황 257굴 반가사유상, 북위 ⇨

제1장 반가사유상의 조형사상과 명칭

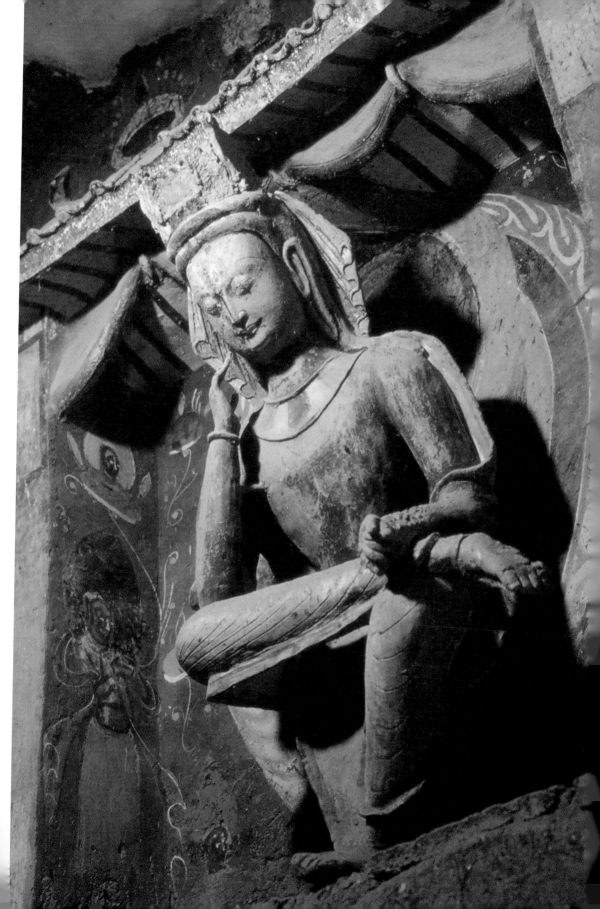

리의 태자반가사유상이 새겨져 있는데, 여기에는 "태자성불백마지족시상주공해太子成佛白馬舐足時像主羣海"라는 명문이 새겨져 있어서 불전 부조상에는 태자를 반가사유상으로 조성했었음이 분명하다. 또한 운강석굴에는 태자반가사유상으로 생각되는 협시상도 제1굴 후벽, 7굴 후벽 상층, 제9·10굴 전실 측벽 상층, 12굴 전실 측벽 상층 등에 보이고 있는데, 이들 태자사유상은 대개 5세기 북위 조각에 적지 않게 묘사되고 있다.

이러한 태자사유상은 북제 때도 계승되었다고 보여지는데, 가령 하북성河北省 정현定縣의 백옥상에 "太子思惟像·太子像"의 명문이 보여지고 있는 예에서 분명히 지적될 수 있는 것이다.[31] 특히 천보天保 4년명 태자상(上海博物館),[32] 태원 미술관 소장 천보 4년명 태자사유상[33] 등은 독존상도 태자사유상으로 조성되었다는 움직일 수 없는 증거가 되고 있다.[34] 여기에 대해서는 누구도 의문을 표시하지 않고 있는 것이 오늘날 통설이다.

그러나 망월신성望月信成, 모치즈키 신조은 중국과 일본의 반가사유상을 검토해서 반가사유상이 싯달타 태자상이나 또는 미륵보살상 가운데 어느 것이나 될 수 있다고 지적했다.[35] 이 설은 그후 대부분의 학자들이 받아들였는데, 정전갑일町田甲一, 마치다 고이치,[36] 모리구毛利久, 모리 히사시[37] 등과 약간 다른 내용이지만 전

31 毛利久, 「半跏思惟像とその周邊」, 『半跏思惟像の研究』(田村圓澄·황수영 편, 吉川弘文館, 1985), p. 54 참조.

32 명문은 大村西崖, 『支那美術史彫塑編』(國書刊行會, 1980再版), p. 317에 기재되어 있는데 다음과 같다. "大齊天保四季歲次癸酉八日辛卯朔十九己酉ロ宋寺比丘道常減割衣鉢之資敬造太子像一驅普爲一切衆生國王帝王師僧父母普同福".

33 〈명문〉, "大齊天保四年歲在癸酉六月壬辰朔十一日滄州樂陵郡縣人朱貴都爲亡母敬造太子思惟像一驅上爲皇帝陛下州郡令長又爲師僧父母七世先亡現存眷屬下爲邊地衆生成同斯福願使亡者託生西方妙藥國土値佛聞法從心所求如意, 比丘僧法誕待佛時".

34 松原三郎, 「北齊の定縣樣式白玉像 - 特に半跏思惟像につてけ」, 『中國佛敎彫刻史硏究』(吉川弘文館, 1966), pp. 145-148.

35 望月信成, 『日本上代の彫刻』(1943); 「思惟半跏像の名稱再考」, 『國華』6-7(國華社, 1943) 참조.

36 町田甲一, 『佛像―イェノグラフイ』(岩波書店, 1983), p. 44.

37 毛利久, 『佛像東漸』(法藏館, 1983), p. 153.

제1장 반가사유상의 조형사상과 명칭

표1

구분	성격		주장자
중국의 반가사유상	① 보살 일반형		内藤藤一郎, 高田修
	② 싯달타 태자사유상(悉達太子思惟像)		水野清一, 松原三郎
	③ 미륵보살상	도솔천상(兜率天上)의 미륵	望月信成, 町田甲一, 毛利久
		시두말성(翅頭末城) 출가 전 미륵	田村圓澄

촌원징田村圓澄, 다무라 엔초 교수[38] 등도 주장하는 통설이 되고 있다. 즉 망월望月, 모치즈키 등은 도솔천에 상생上生한 미륵보살상이라고 보는 데 비하여, 전촌田村, 다무라은 하생下生하여 성불하기 전의 미륵보살로 보고 있어서 서로 약간의 성격 차이가 있지만, 결국 미륵보살이라는 점에서는 공통적인 것이다. 그러나 하생한 후 성불하기 전의 미륵은 미륵보살이라 할 수도 있지만 태자나 청년상이라 하는 것이 더 옳은 것이다.

어쨌든 현재까지 알려진 중국의 반가사유상은 태자사유상도 있고 미륵보살상도 분명히 있어서 두 가지 성격을 다 갖고 있다고 보여진다. 또한 상생신앙의 도솔천 미륵보살이 대부분이지만 하생신앙의 깨닫기 전 미륵보살일 가능성도 있다. 이를 좀 더 이해하기 쉽게 도표(표1)로 작성해보겠다.

그러나 중국 반가사유상의 명문에서 태자상太子像이란 명기銘記 이외에 미륵보살상이라 명기한 상을 찾아내어 명확하게 미륵보살반가상의 설을 제기한 적은 없다. 이러한 명기를 반드시 찾아내야만 반가사유상이 태자상과 함께 '미륵보살반가사유상'으로 분명하게 확정될 수 있는 것이다.

3. 반가사유상의 명칭

반가사유상은 인도의 경우 태자사유상과 관음상이 확실하며, 중국의 경우

38 田村圓澄, 「半跏思惟像の諸問題」, 『半跏思惟像の研究』(田村圓澄·黃壽永 編, 吉川弘文館, 1985).

태자사유상은 확실하지만 미륵보살이라는 데 대해서는 명문으로 확인되지 못하여 반대되는 설도 있다. 우리나라의 경우 명문으로 확인할 길은 거의 없지만 현재까지 화랑花郞과 관련하여 일찍부터 미륵보살로 인식되어 왔다. 일본도 우리나라와 동일하지만 다만 야중사野中寺 반가사유상의 광명柜銘에 "미륵어상야彌勒御像也"라는 기명이 있어서 이 기명이 쓰여진 666년경에는 반가사유상을 미륵보살로 인식했던 것이 분명하므로, 일본은 우리보다 확실한 근거를 확보한 셈이다.

우리나라 반가사유상에는 분명한 명문이 발견된 예가 아직 없기 때문에 이를 확인하자면 새로운 자료의 출현을 기다려야 될 것이다. 그러나 현재로서는 우리가 수용한 중국 쪽의 자료를 좀 더 심도 있게 추적한다면 그 실마리는 어느 정도 풀리지 않을까 한다. 글쓴이는 중국 쪽 명문 자료를 찾는 작업을 계속해왔다. 그래서 지금까지 몇 가지 예를 찾아낼 수 있게 되었다. 첫째, 간접적으로 확인할 수 있는 한 예와 둘째, 보다 더 확실한 자료와 셋째, 확실하다고 인정되는 또 한 예 등을 제시해보겠다.[39]

첫째, 흥화興和 2년명 백옥보살반가사유상(동위 540년)이다. 이 반가사유상은 사각형 대좌 위 둥근 연화좌 위에서 반가 자세로 앉아 있는 전형적인 반가사유상인데 사각대좌 모서리에 다음과 같은 명문이 새겨져 있다.[40]

大代興和二年」歲在庚申二月」己卯朔廿三日辛」丑淸信佛弟子」
邸廣壽仰爲亡」考敬造玉思惟」一軀願亡考上生」淨妙國土合家眷」
屬常居富利七」世同沾有形齊」潤所願如是」像主前平鄕令」邸僧景」

39 이 명문들은 다음 책에서 주로 자료를 뽑았다
　　① 楊伯達 저, 松原三郎 역·해제, 『埋もれた中國石佛の硏究』(東京美術, 1985).
　　② 大村西崖, 『支那美術史彫塑編』(國書刊行會, 1980再版).
　　③ 古宮博物館 刊, 『總二期』.

40 楊伯達 저, 松原三郎 역·해제, 『埋もれた中國石佛の硏究』(東京美術, 1985), 圖22, pp. 168-169.

도6. 흥화2년명 백옥반가사유상, 540년

13행 77자나 되는 장문의 명문인데, 우리가 주목하는 것은 6행~8행의 '경조옥사유 일구고망고 상생천정묘국토敬造玉思惟像 一軀願亡考上生天淨妙國土'이다. 즉 '백옥사유상 1구를 삼가 조성하오니 돌아가신 아버지께서 하늘의 정묘국토淨妙國土에 상생上生할 것을 기원합니다'라는 내용인데, 사유상은 상생천을 기원해서 만든 것이니 태자상은 분명히 아닐 것이며, 또한 다른 보살상도 아니고 바로 도솔천 상생을 나타낸다고 보는 것이 정당할 것이다. 이런 예는 천보 4년명 반가사유상 등에서도 지적할 수 있는데[41] 이 점은 천보 7년명 미륵불의상의 예에서 분명히 지적해낼 수 있다.[42]

大齊天保」 七年正月」 廿五日盧」 奴張慶賓」 爲家人鳴」 錢造彌勒」
像亡耆生天」

이 명문은 미륵상을 조성하오니 '돌아가신 이(家人鳴錢)가 하늘에 태어나기를 바란다'는 내용인데, 생천生天은 도솔천에 상생上生한다는 것이 분명하다. 이처럼 미륵보살상에 '생천生天'이란 구절을 쓰는 것이 당연하기 때문에 앞서 제시한 홍화 2년명 백옥보살사유상은 미륵보살반가사유상으로 비정해도 무방하지 않을까 한다.

둘째, 간접적인 자료이지만 좀 더 확실하다고 생각되는 용수반가사유상龍樹半跏思惟像들이다. 용수반가사유상에 대해서는 지금까지 용수龍樹 아래서 사유하는 태자사유상으로만 인식해왔다. 이른바 인도의 염부수하태자정관상閻浮樹下太子靜觀像으로 비정되는 것으로 이해했다고 생각된다. 그러나 수하사유상樹下思惟像

41　細川家 藏 天保四年銘 石造菩薩半跏思惟像에도 이와 유사한 명문이 있는데 '生天'이란 구절이 있어서 동일한 예로 보여진다.〈명문〉, "天保四年正月十四日 淸信色儀等州人 玉像一區上爲國家 後爲先国 生天 現在德福 豊姬 □有門 □ 妙□革 惠□道 □洛□家 □家□令□ □敬寂生 僧姬藤□ □甘□姬 □□□妃 □□" 여기서도 '生天 現在德福'이란 구절이 보인다.

42　楊伯達 저, 松原三郎 역·해제, 『埋もれた中國石佛の研究』(東京美術, 1985), 圖26, p. 169.

　제1장 반가사유상의 조형사상과 명칭

을 모두 태자상으로 생각하는 것은 잘못된 생각으로 판단된다. 나무는 나무로 되 염부수가 아니라 용수이기 때문이다. 용수는 용화수龍華樹이므로 용화수 아래에 있는 사유상은 자연 미륵상이 될 수밖에 없는 것이다. 이것은 천보天保 9년명 미륵보살교각상의 예를 보면 확실해진다. 두 마리의 사자가 새겨진 사각형 대좌 위에 앉아 있는 미륵삼존보살상으로 명문은 다음과 같다.[43]

天保九年」十月八日高」貴安妻劉」白仁爲亡」息高市興」造龍樹坐」
像一區上」爲國家右」爲邊地亡」者生天見」全德富
북제北齊 문선제文宣帝 9년인 558년에 고귀안의 처 유백인이 죽자 아들
고시흥이 국가와 모든 죽은 이를 위해서 용수좌상龍樹坐像 한 구를
조성하오니 하늘에 태어나生天 덕과 부귀를 오로지 누리소서.

이와 같은 내용인데 교각보살좌상을 용수상龍樹像이라 했으며, 도솔천에서 다시 태어나기를 기원하는 내용인 것이 분명하다. 미륵보살교각상을 용수상이라 분명히 단언하고 있다는 것은 특히 의미가 지대할 것이다. 이렇게 되면 대부분의 백옥용수반가사유상白玉龍樹半跏思惟像들도 미륵반가사유상이라 해도 무방하지 않을까 한다. 가령 천보天保 10년 비구혜조용수사유상比丘惠組龍樹思惟像이나 무정武定 5년 백옥용수사유상白玉龍樹思惟像들은 수하태자사유상樹下太子思惟像이 아니라 용수는 미륵이 하생한 용화수가 분명하므로 용화수하미륵반가사유상龍華樹下彌勒半跏思惟像이라 해야 당연할 것이다.

그러나 중국 북위 초기의 수하樹下 반가사유상들이 모두 용화수하龍華樹下미륵반가사유상은 아닐 것이다. 가령 운강 9·10굴 수하사유상들은 태자사유상일 가능성이 더 많기 때문이다. 다만 명문 용수반가사유상이나 이 계통의 수하

43 楊伯達 저, 松原三郎 역·해제, 『埋もれた中國石佛の研究』(東京美術, 1985), pp. 170-171.

도7. 백대리석 수하반가사유상, 북제, 높이 44.2cm, 국립중앙박물관

제1장 반가사유상의 조형사상과 명칭

반가사유상들은 미륵반가사유상으로 단정해도 크게 오류는 없을 것이다. 이런 관점에서 보면 모리구毛利久 교수가 하청河淸 4년명 쌍미륵상 등 일부 용수사유상은 미륵반가사유상으로 비정할 수 있다고 한 견해는[44] 명확한 근거를 제시하지는 못했지만 좋은 지적이라 여겨진다. 만약 이것이 사실이라면 수야청일水野淸一 교수가 용수사유상들을 태자사유상으로 비정하여 반가사유상은 태자사유상이라는 설의 중요한 자료로 삼은 것은[45] 지나친 비약이 아닐 수 없다. 따라서 용수사유상은 보다 확실히 미륵반가사유상으로 비정할 수 있게 된 것이다.

셋째, 가장 확실한 미륵반가사유상의 예이다. 그것은 천보 8년명 백옥반가사유상인데, 용화수로 생각되는 두 그루의 나무 아래에 전형적인 반가半跏 자세로 앉아 있는 반가사유상이다. 여기에 새겨진 명문은 다음과 같이 이어진다.[46]

> 大齊天保八年」歲次丁丑七月」戊戌朔卅日丁」巳曲陽縣人長」
> 延爲亡妻陳外」香造白玉思惟像一區願令亡」妻長辭生永」絕六趣轉報女」
> 身道成聖果又」願己身居眷大」小龍華之期一」時悟道
> 557년에 곡양현인 장연이 죽은 처 진외향을 위하여 백옥사유상 1구를
> 만들었으니 영원히 윤회를 끊고 여자 몸으로도 성인의 과보를 이루고, 이
> 몸과 대소권속 모두가 용화지기龍華之期인 미륵불이 용화수 아래서 3회
> 설법의 성도 때에 한꺼번에 도를 깨닫기를 기원합니다.

총 26행 135자의 긴 구절의 내용인데, 여기서 보다시피 용화지기龍華之期에 오도悟道한다는 내용이야말로 이 상이 미륵상이라는 확실한 증거인 것이다. 즉

44 毛利久,「半跏思惟像とその周邊」,『半跏思惟像の硏究』(田村圓澄·황수영 편, 吉川弘文館, 1985), pp. 54-55.

45 水野淸一,「半跏思惟像について」,『中國の佛敎美術』(平凡社, 1968), p. 247.

46 楊伯達 저, 松原三郞 역·해제,『埋もれた中國石佛の硏究』(東京美術, 1985), 圖43, p.172 참조.

백옥반가사유상을 조성한 까닭이 용화수 아래서의 성도 때에 오도하기 위해서라는 것은 이 사유상이 미륵보살반가사유상일 수밖에 없는 명확한 증거라는 말이다. 송원삼랑松原三郞은 이 상의 명문인 '용화지기오도龍華之期悟道'라는 기록을 주목했으면서도 조성 명문에 관음상을 조성한 후 미륵하생을 원한다는 예가 있기 때문에, 위의 천보 4년 사유상의 경우에도 미륵보살일 수 없다고 일축하고 말았다. 사유상이 만약 태자상이라고 한다면 용화지기에 오도하는 태자상이란 과연 있을 수 있을까.[47] 즉 그는 태자상이라는 고정관념을 고수하기 위해 여러 가지 분명한 자료가 있어도 이를 간과해버리고 마는 오류를 범하였던 것이다.

아미타불 및 관음보살신앙과 미륵신앙은 밀접하게 연관되고 있지만, 명문을 분석해보면 다른 면도 분명히 있다. 유가유식사상瑜伽唯識思想의 우월을 입증하기 위해서 아미타불과 관음보살의 서방정토신앙을 희구하면서도 이를 넘어 미륵하생 때의 성불할 것을 갈망했다는 말이다. 단순한 정토왕생보다도 성불이야말로 불교도들의 최종 목표이기 때문이다. 이 명문의 내용으로 보면 관음보살이나 다른 보살일 수는 없으며, 미륵보살일 수밖에 없는데, 그것도 미륵보살이 항마성도하는 항마미륵보살반가사유상이라 해야 정확할 것 같다. 따라서 지금까지 밝혀진 여러 가지 증거로 본다면 이런 경우의 반가사유상은 미륵보살반가사유상으로 확정할 수 있지 않을까 한다. 이러한 미륵반가사유상이 출현한 것은 앞에서 보았다시피 동위 대부터이지만 유행하기 시작한 것은 북제·수대라 할 수 있다. 이 당시의 반가사유상들 가운데 상당수가 미륵보살반가사유상으로 생각되지만 일부는 태자사유상일 가능성도 다분히 있을 것이다. 이것은 미륵보살을 신앙하는 유가유식사상 계통인 진종眞宗 즉 지론종과 섭론종의 유행과 깊은 관련이 있다고 생각된다. 7세기에 성립된 법상종法相宗의 전신이

47　松原三郞, 「曲陽出土石佛の意義について」(『中國佛敎彫刻史論』本文編, 「東魏·北齊の河北派白玉像」付記에도 인용되어 있음); 楊伯達 저, 松原三郞 역·해제, 『埋もれた中國石佛の硏究』(東京美術, 1985), p. 183.

도8. 석조반가사유상, 북제, 높이 68cm, 청주 용흥사지, 중국 청주시박물관

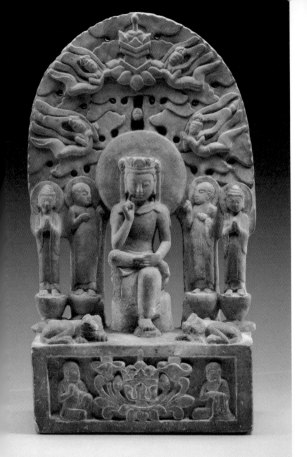

도9. 반가사유상, 북제 560년, 보스턴미술관

도10. 수하반가사유보살상, 북제, 프리어갤러리

라 할 수 있는 지론종과 섭론종이나 유가유식사상의 유행으로 생천生天, 이른바 도솔천에 상생한다는 믿음이나 미륵보살에 대한 신앙이 돈독해졌으므로 미륵보살반가사유상을 많이 조성했던 것으로 믿어진다.

반가사유상이 우리나라에 수용되기 시작한 것은 현재 남아 있는 자료로 보아 6세기 중엽경부터로 여겨진다. 그 까닭은 삼국시대 초기 반가사유상들은 모두 6세기 후반기 작품밖에 없기 때문이다. 가령 국보 78호 금동반가사유상은 늘씬한 체구, 강인하고 세련된 기법, 한국화된 얼굴, 세부적인 수법 등으로 보아 550년 이후 6세기 3/4분기에 조성되었다고 보여지는 우리나라에서 가장 오래된 반가사유상 중 하나인데, 이 상의 명칭에 대해서는 분명하게 단정할 수

없다. 태자사유상일 가능성도 있고 미륵보살반가사유상일 가능성도 있다. 그러나 보관에 탑형塔形－초생달로 보기도 하지만－이 장엄되어 있어서 미륵보살상으로 판단되며 시기상 미륵보살일 가능성이 더 높다.

국보 83호 금동반가사유상 역시 국보 78호 반가상과 마찬가지일 것이다. 그러나 6세기 4/4분기 내지 600년 전후의 작품이기 때문에 태자상이기보다는 미륵보살반가사유상일 가능성이 더 많지 않을까 생각된다. 적어도 이 시기에는 중국도 그러하지만 삼국 역시 미륵보살상을 더 많이 조성했기 때문이다. 당시의 사상 경향도 유가유식 계통이 보편화되었을 뿐만 아니라, 이를 응용한 미래지향적인 미륵반가사유상을 많이 조성했던 것으로 판단된다. 이외에 고구려의 평천리 출토 금동반가사유상이나 안동 출토 금동반가사유상, 양산 출토 금동반가사유상 등 소금동상小金銅像이 상당수 되는데, 이들도 역시 명칭에 대해서는 단언할 근거가 뚜렷하지 못하다.

충주 북지리 마애반가사유상 같은 단독 마애상과 서산 마애불의 좌협시 반가사유상, 그 외 김유신릉 옆에서 출토된 송화산석반가사유상松花山石牛跏思惟像이나 봉화 북지리 석반가사유상 같은 단독 석반가사유상들도 조성되는데, 이들 역시 다소 모호하지만 서산 마애불 협시 반가사유상의 경우, 서산 삼존불이 수기삼존불이라 한다면 미륵반가사유상이라 단언할 수도 있을 것이다. 이와 함께 다른 상들 또한 미륵반가사유상일 가능성이 더 많다고 생각된다. 특히 삼국통일 직후에 조성된 연기 비상碑像들 가운데 비암사 비상 반가사유상이나 연화사 무인명戊寅銘 사면비상의 후면에도 반가사유상이 새겨져 있는데, 후자는 측면에 다음과 같은 명문이 새겨져 있다. "戊寅年七月七日 其家□□狀□ □□□□□一切衆生 敬造阿彌陀彌□□ □□□□"라는 구절인데, 아미타 다음 글자인 彌□□는 미륵으로 추정되므로 이 반가사유상은 미륵보살반가사유상으

로 인식되는 것이다.[48]

이처럼 삼국시대 직후에도 우리나라 반가사유상은 미륵보살상으로 조성되었던 것이 확인되므로 반가사유상이 미륵보살반가사유상이라는 사실이 좀 더 분명해진다. 또한 봉화 북지리에서 출토된 세계 최대의 석반가사유상은 출토 장소가 바로 금당 터였음을 발굴을 통해 알 수 있었는데, 이 반가사유상이 금당의 본존상이었음이 분명하다.

그러므로 북지리 석반가사유상은 유가유식종 사찰의 금당 본존으로 추정되기 때문에 미륵보살상으로 생각되는 것이다. 이런 자료는 중국에서 확인된 미륵보살 명문의 예와 함께 반가사유상을 미륵보살상으로 조성했다는 사실을 분명히 해주는 것이다. 물론 우리나라 반가사유상 가운데에도 중국의 예에 비추어보면 태자사유상도 있을 것으로 생각되지만, 미륵보살상이 대부분이었다고 생각된다.

그것은 삼국시대 말경인 7세기 전반기에는 유가유식 사상이 성행했다는 사

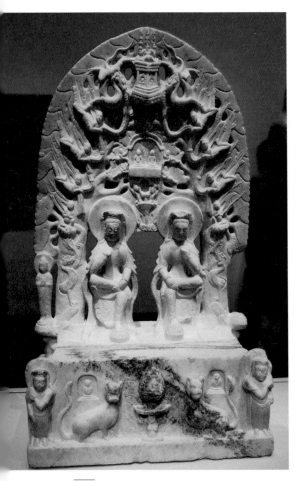

도11. 백대리석 수하보살반가사유상, 북제 565년, 프리어갤러리

48　황수영, 「忠南燕岐石像調査」, 『韓國佛像의 硏究』(삼화출판사, 1973).

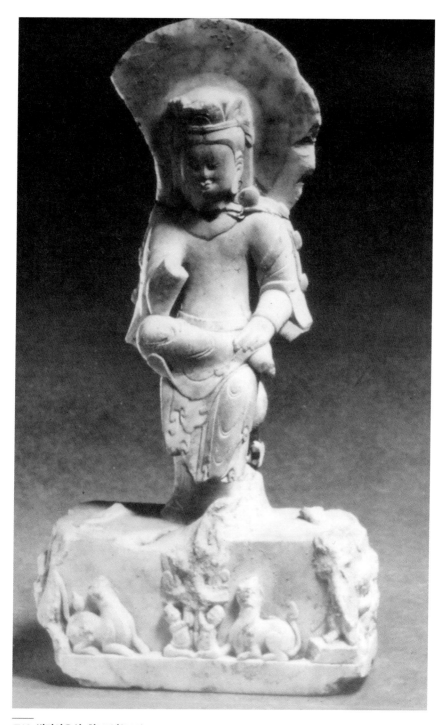

도12. 반가사유상, 천보7년(568)

실과 이를 토대로 한 화랑과 미륵보살이 밀접하게 연관되어 있다는 점도 중요한 자료가 될 것이다.

4. 반가사유상의 의의

태자반가사유상의 의의에 대해서는 이미 잘 알려져 있어서 새삼 논의할 필요조차 없을 것이다. 태자에 대한 신앙은 몇 가지가 있다. 태자가 출가할 것을 결심하게 된 사문유관四門遊觀 후 수하사유樹下思惟한 태자에 대한 후세의 추앙심이 신앙화된 것과 출가 후 수도할 때의 피나는 수도 생활, 가령 애마별리愛馬別離나 항마성도降魔成道 때 태자의 사유하는 모습에 대한 신앙심을 형상화한 것이 태자사유상이기 때문에 출가를 분수령으로 한 두 종류의 태자사유상이 있다고 하겠다.

우리나라에서는 삼국시대 미륵에 대한 신앙 이전에 태자에 대한 신앙이 우선적으로 돈독했을 가능성도 있다. 그러나 6세기 말-7세기에는 유가유식 사상이 성행했으므로 그 사상의 시조이자 교주인 미륵보살에 대한 신앙이 유행했는데, 태자와 비슷하면서도 종교적으로 승화된 미륵보살을 낭도郎徒의 신앙대상으로 삼았던 것 같다. 삼국통일의 주역이었던 김유신 장군의 화랑도 시절의 '화랑도' 이름이 바로 '용화낭도龍華郎徒'였다는 사실은 이를 잘 증명하고 있다.

3장에서 미륵보살상은 두 가지 성격이 있다고 언급한 바 있다. 도솔천상에 있는 미륵보살과 미륵보살이 하생하여 시두말성翅頭末城에 살면서 출가할 것인가를 고민하던 미륵이라는 두 성격의 미륵이다. 이 점에 대해서는 서로 다른 두 견해가 대립되어 있지만 글쓴이는 두 성격이 모두 있다고 생각한다. 그것은 태자사유의 경우와 비교하면 잘 알 수 있다. 태자상도 사문유관 후 나무 아래서 사유하는 수하태자사유상과, 출가 후 수도하면서 사유하는 애마별리나 항마성도사유상 등 두 성격이 있다시피 미륵도 앞에서 말한 두 성격을 동시에 형상화했다고 할 수 있다. 즉 미륵보살도 도솔천상 미륵보살반가사유상과 하

표2

	태자반가사유상太子半跏思惟像	미륵보살반가사유상彌勒菩薩半跏思惟像
1	출가 전 태자반가사유상	도솔천상上生의 미륵보살반가사유상
2	출가 후 태자반가사유상 ① 수도상修道像 ② 성도상成道像	하생下生 미륵보살반가사유상 ① 수도상 ② 성도상

생 미륵보살반가사유상 등 두 반가사유상이 있다는 것이다. 물론 하생 미륵반
가사유상에도 출가 전과 출가 후 사유상으로 나눌 수도 있지만 여기서는 크게
양대별兩大別하는 것이 좋을 것이다.

제2장

국보 78호

세계 최대最大

금동반가사유상

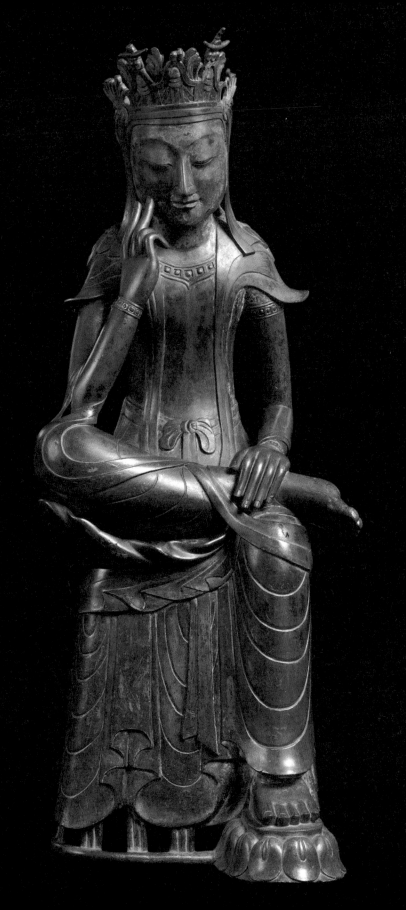

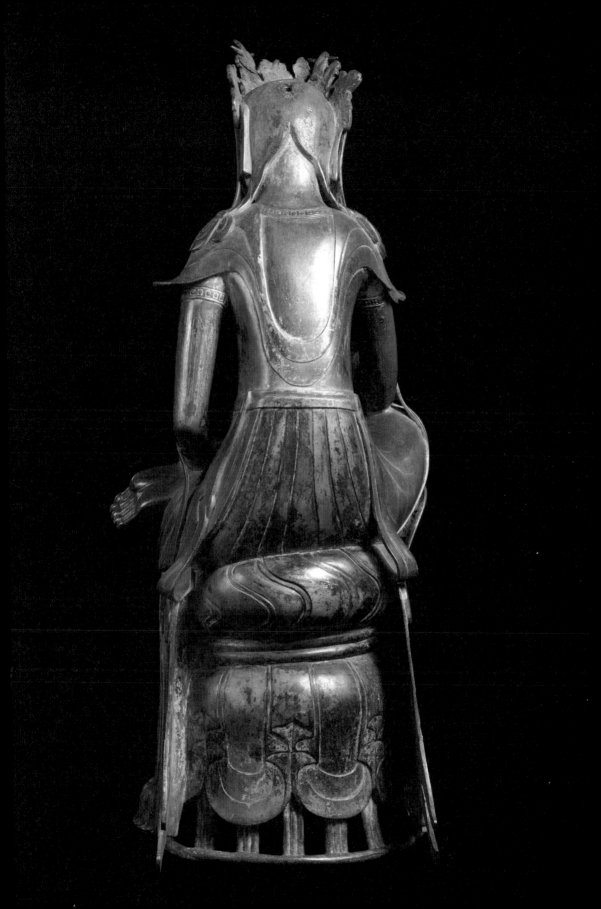

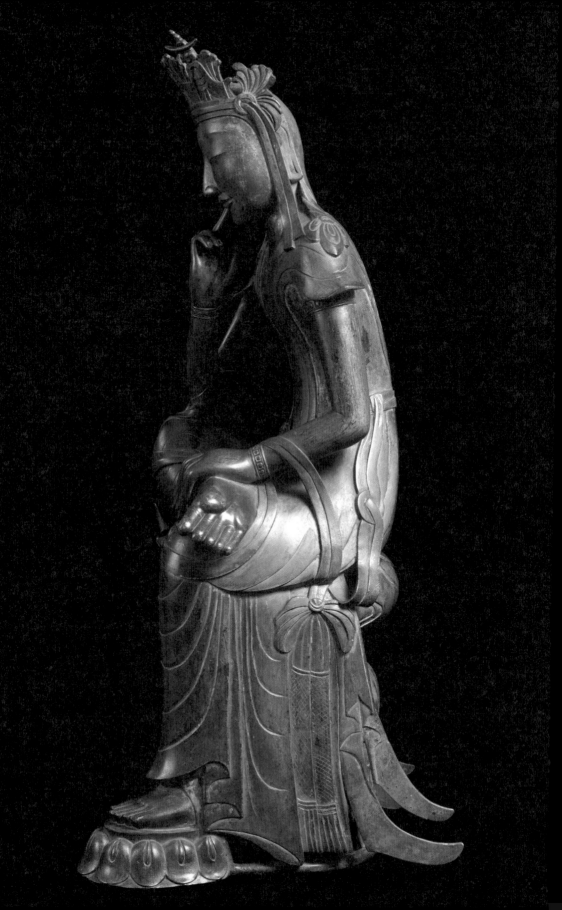

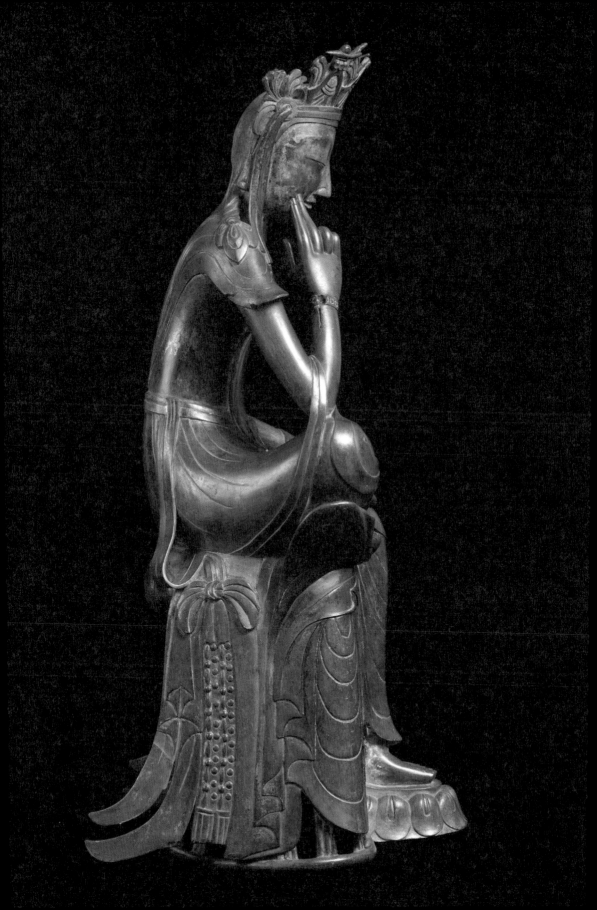

I
머리말

국보 78호 금동반가사유상은 국보 83호 금동미륵반가사유상과 함께 우리나라 고대조각의 정점으로 널리 회자되고 있다. 국보 83호 반가사유상보다 크기는 약간 작지만 조성년대는 더 올라가는 이른바 가장 이른 반가사유상이어서 우리나라 반가사유상의 원조격이므로 이런 점에서 높이 평가되고 있다. 또한 국보 83호 반가사유상은 간결단순한 양식 특징의 조각상에서는 단연 최고 걸작인데 비해 국보 78호 반가사유상은 장식적이고 강직성에 바탕을 둔 세련된 역동적 불상의 최고 정점에 서 있다고 할 수 있다.

이처럼 이 국보 78호 금동반가사유상은 한국 최고의 걸작 불상으로 가장 중요시되고 있다. 그러나 명성에 비해 이 반가사유상에 대한 본격적 연구는 의외로 적은 편이어서 명료한 논의가 필요하다고 판단된다.

여기서는 첫째 국보 78호 반가사유상의 연구사를 살펴보고 둘째, 이 반가상이 조성된 조형배경을 조성사상과 연관지어 밝혀보고자 하며 셋째, 국보 78호 반가사유상의 도상 특징을 상세히 논의하고자 한다. 넷째, 이와 아울러 양식 특징과 편년을 밝히고자 하며 다섯째, 78호 반가사유상이 우리나라 전체 반가사유상에서 차지하는 의의도 알아보고자 하는 바이다.

II
국보 78호 금동반가사유상의 연구사와 전래지

1. 연구사

국보 78호 반가사유상에 대해서 일찍이 관야정關野貞, 세끼노 다다시 박사는 출

토지를 경상도에서 유래했다고 광범위하게 설정하고 있는 데[1] 비해 제등충斎藤忠, 사이토 타다시 박사는 경상도 안동 부근(경상도 북부) 출토라 못 박고 있어서 주목된다.[2] 특히 영주 봉화 지역은 고구려 세력이 남하한 하한선이어서 고구려 양식이 상당히 녹여있는 국보 78호 반가사유상이 이 지역에서 출현할 가능성은 상당히 있다고 판단되기 때문이다.

우리나라 최초의 미술사학자인 고유섭 선생은 자신의 최초 논문에서 국보 78호 반가사유상은 국보 83호 반가사유상보다 사실미도 떨어지고 장식적이어서 조성년대도 후대로 간주하고 있다.[3]

황수영 박사는 국보 78호는 국보 83호와 함께 경상도에서 출토된 고신라 반가사유상으로 판단하고 있다.[4] 김원룡 교수는 6세기 말 추상주의적 조각과 혼합양식의 신라불로 보고 있다.[5] 특히 '독특한 불가사의의 미소, 발레리나를 연상시키는 선율, 면과 선들 전체는 완전히 새 것이요. 완전한 한국미이다'라고 하여 최고의 찬사를 아끼지 않고 있다.[6]

글쓴이는 고신라불상양식으로 6세기 3/4분기(550-575)로 보고 있다.[7] 이에 비해 강우방 교수는 유려하고 탄력있는 곡선미와 밝은 미소를 나타내고 있는 6세기 말의 고구려 불상으로 보고 있다.[8] 최근 임영애 교수는 진흥왕대(534-

1 關野貞, 「朝鮮三國時代の彫刻」, 『宝雲』7号(東京: 寶雲社, 1933).

2 斎藤忠, 『朝鮮佛教美術考』(東京: 寶雲舍, 1947.9).

3 고유섭, 「金銅彌勒半跏像의 考察」(『韓國美術史論集』(通文館, 1974) 재수록).

4 황수영, 『불상과 불탑』(세종대왕기념사업회, 1974); 황수영, 「백제 반가사유석상 소고」, 『韓國佛像의 研究』(三和出版社, 1973).

5 김원룡, 『한국미술사』(범문사, 1986); 김원룡, 「고대한국의 금동불」, 『韓國美術史研究』(一志社, 1991).

6 김원룡, 『한국미술의 이해』(서울대 출판부, 1980), pp. 57-58.

7 문명대, 『한국조각사』(열화당, 1980); 문명대, 「국보 78호 금동반가사유상의 신연구」, 『강좌미술사』 55((사)한국미술사연구소·한국불교미술사학회, 2020).

8 강우방, 「金銅日月飾三山冠思惟像」, 『美術資料』30·31(국립중앙박물관, 1982).
 단 이 글은 한 불상의 논문에 중국의 동위조각사와 한국의 중국 동위계 조각사를 본문보다 비중을 훨씬 높게 잡아 논문의 구성이 역전되고 있는데 "동위조각의 변천과 수용"이라는 제목으로 독립시킨다면 의미있는 글이 될 것으로 판단된다.

576) 작으로 경상도 신라 지역 출토 설을 따르고 있다.[9]

이처럼 6세기말 신라 작이고 경상도 지역이 대부분의 통설로 되고 있다. 전래지 또는 출토지가 경상도 또는 경상도 안동 그리고 경상도 북부 지역으로 좁혀보는 것이 가장 유력시되고 있다.

2. 전래지

그런데 전래지가 구체적으로 확인되는 설도 제기되기도 한다. 바로 전래지는 영주의 초암사라는 설이다. 이 설은 초암사와 초암사 인근 영주 일대에서 전해지고 있다. 초암사는 흑석사 국보 아미타불상의 전래지로 유명하지만 국보 78호 반가사유상 전래지로 전해져 오고 있는 것이다. 1912년 당시 영주의 일본인 경찰서장을 통하여 후치가미 데이스케라는 일본인 상인이 구입하여 조선총독부에 헌납하였는데 이 사람이 경상도 북부에서 구입했다고 말한 것을 관야關野, 세끼노 박사가 들은 것으로 생각되고 있다.

구체적인 구입장소는 빼고 말했기 때문에 전래지에 대해서 설이 무성하게 된 것이다. 전래지가 초암사라는 사실은 초암사는 물론 이 지역에서는 잘 알려진 사실이었으나 학계에는 보고된 적이 없고 이를 채취한 영주시 문화과에는 확인되고 있다.

이에 대한 사실은 흑석사 주지이자 초암사 주지였던 유명한 상호스님(1895-1986)이 확인했다고 하므로 사실로 보아도 무방하다고 판단된다.[10]

9 임영애, 「한국 고대 불교조각의 허물어진 "경계": 국보 제78호 반가사유상」, 『강좌미술사』 45((사)한국미술사연구소·한국불교미술사학회, 2015).

10 문명대, 「봉화 북지리 대사지大寺址 세계 최대 석조 미륵보살반가사유상의 종합적 연구」, 『강좌미술사』 56((사)한국미술사연구소·한국불교미술사학회, 2021).
 중국 전래 초기부터 북위 때까지 미륵보살이나 미륵불상은 의자자세에서 두 다리를 교차하는 이른바 교각자세가 보편적이었는데 동서위부터 교각자세의 교차다리를 반듯하게 푼 의자세로 변하기 시작하여 북제주시대는 불상은 의자세로 변하고 미륵보살상은 의자세의 한 다리를 올리는 반가세로 변하고 있다.

표1

국보 83호 반가상			국보 78호 반가상	
필자	시대	국적	시대	국적
고유섭	초기불상	고신라	후기불상	고신라
황수영	7세기 중엽	고신라	6세기 후반기	고신라
김원룡	7세기 초	백제	6세기 말	고신라
김재원·김리나	7세기 초	고신라	6세기 말	고신라
문명대	6세기 4/4분기	고신라	6세기 3/4분기	고신라
강우방	600년 초	백제	6세기 후반기	백제, 고구려
임영애			진흥왕대(534-576)	고신라

III
국보 78호 금동반가사유상의 조형배경

반가사유상은 인도에서는 관음보살상이나 태자상이 주류였으나 중국으로 넘어와서는 태자상太子像이 주류였다. 태자상이 미륵보살상으로 바뀌기 시작한 것은 동서위 말부터였으나 굳어지기 시작한 것은 북제주北齊周 시기부터였다. 동서위 말 내지 북제주 시기에는 교각미륵보살상이 거의 사라지고 그 대신 반가자세의 태자사유상을 미륵보살로 조성하기 시작한 것이다. 이런 변화에 대해서는 필자가 밝혔기 때문에[11] 여기서는 중복하지 않고자 한다. 대개 540-550년 전후부터 반가사유상은 미륵반가상으로 전환되기 시작했다고 판단된다.

우리나라는 이 영향을 받아 반가사유상을 수용하기 시작한 550년 이후부터 미륵보살 반가사유상을 수용했다고 볼 수 있다. 이른바 반가사유상을 수용

11 다음 글을 참조할 수 있다.
　　① 문명대, 「반가사유상의 도상특징과 명칭문제」, 『韓國佛敎文化思想史』下(이지관스님회갑기념논총위원회, 1992.11)(문명대, 『삼국시대 불교조각사연구』(2003.9) 재수록).
　　② 문명대, 「국보 83호 금동미륵반가사유상의 새로운 연구」, 『강좌미술사』55(㈔한국미술사연구소·한국불교미술사학회, 2020).

하기 시작할 때부터 미륵보살반가사유상으로 받아들였다고 볼 수 있다는 것이다. 물론 수용 초기에는 태자상으로 받아들인 경우도 있었을 것이지만 본격적으로 반가사유상을 수용한 6세기 말부터는 거의 대부분 미륵반가사유상으로 조성했을 가능성이 농후하다고 판단된다.

이 국보 78호 반가사유상은 6세기 3/4분기(550-575) 전후로 편년할 수 있기 때문에 태자상 보다는 미륵보살일 가능성이 더 높다고 보아야 할 것이지만 태자상일 가능성은 완전히 배제할 수는 없다고 판단된다. 그러나 이 상이 단독 예배상으로 보아야하기 때문에 당시 우리나라에 태자신앙이 유행했다고 볼 수 없고 미륵신앙이 유행했으므로 국보 78호 반가사유상은 미륵보살반가사유상일 가능성이 훨씬 더 높다고 생각된다.

특히 551년 당시 영강永康 7년 금동불상이 미륵삼회의 미륵존상임을 밝히고 있는 점이나 경景 4년명(571년) 금동삼존불입상이 무량수여래로 조성하지만 구경으로는 미륵을 만나 함께 불법을 듣고자 한 점 등에서 법화경수기불 사상의 영향도 배제할 수 없지만 유가유식과 미륵신앙의 성행을 잘 알 수 있기 때문에 6세기 3/4분기의 국보 78호 반가사유상은 미륵보살반가사유상일 가능성이 농후한 것이다.[12]

이들 미륵신앙은 인도의 유가유식파의 사상에서 전문적으로 나타났고 중국에서는 초기(북위-당초)에는 지론종地論宗과 섭론종攝論宗에서, 후기(당)에는 법상종에서 유행되었던 것이다. 우리나라에서는 6세기 후반기에는 지론종 특히 섭론종이 유행되었고 통일기에는 유가종瑜伽宗이 미륵사상을 주도했으며 이 유가법상종은 조선 초까지 성행했다.

따라서 6세기 3/4분기(550-575)에 조성된 국보 78호 반가사유상은 지론종이나 섭론종 계통의 주불主佛로 조성되어 신앙되었을 확률이 가장 높다고 판

12 문명대, 「고구려 재명 금동불상의 양식과 도상해석의 과제」, 『현성스님회갑논총』(1999)(문명대, 『삼국시대 불교조각사연구』(2003.9) 재수록).

단된다. 이외에 중국에서는 수나라 때부터 법화천태종사상에서 법화경에 근거하여 미래불인 미륵불을 숭상하여 신앙하고 있고 이를 수용한 우리나라에서도 법화사상계에서 서산, 태안 마애삼존불에서처럼 응진전의 수기삼존불의 한 분으로 미륵을 숭상하고 널리 신앙했던 것이다.[13]

IV
국보 78호 금동반가사유상의 도상 특징

국보 78호 금동반가사유상은 두광만 결실된 완벽한 금동반가사유상이다. 즉 이 반가사유상은 3탑형 보관을 쓰고 천의天衣와 군의裙衣를 입고 돈좌 위에 앉아 사유에 잠겨있는 늘씬한 대형(83.2cm)의 금동반가사유상이다.

　머리에는 3탑식 장식적 보관을 쓰고 있다. 이 관을 혹은 일월식日月飾 보관이라 부르기도 하지만 일월식 보관보다는 3탑식 보관이 훨씬 본뜻에 맞는 것 같다. 반원 위에 원형을 형상화한 보관장식은 페르시아 사산조 보관에서는 해와 달 즉 일월을 상징하는 것이 맞고 이것이 실크로드를 거쳐 중국에 들어왔을 초기에는 사산조의 일월식을 보관에 그대로 사용했겠지만 동서위를 지나 북제주시대 이후로는 일월식보다는 불교식의 탑형塔形으로 점차 전환되었다고 할 수 있다. 일부에서는 여전히 일월식을 그대로 따르고 있지만 미륵보살상의 경우 일월日月을 불교식 미륵의 상징인 탑형으로 변화시키고자 했다고 볼 수 있다.

13　다음 글을 참조할 수 있다.
　　① 문명대, 「태안 백제삼존불상의 신연구」, 『佛敎美術硏究』 2(동국대불교미술문화재연구소, 1987. 10)(『삼국시대 불교조각사연구』(2003.9) 재수록).
　　② 문명대, 「백제 서산 마애삼존불상 도상 해석」, 『미술사학연구』 221·222(한국미술사학회, 1999. 6)(『삼국시대 불교조각사연구』(2003.9) 재수록).
　　③ 오지연, 「중국 종파불교에 나타난 미륵신앙의 수용」, 『불교학보』 80(불교문화연구원, 2017.9).

우리나라에서는 미륵반가사유상일 경우 탑형이 대세였을 것으로 생각된다.[14] 이를 78호 보관장식에서 살펴보자.

3단 관대장식 위에 정면, 좌우 측면에 탑형을 세운 형태의 보관이다. 정면에 굵은 띠로 사다리꼴 위에 복발형을 앉힌 후 3개의 타원형의 연꽃, 앙화를 세운 후 그 위에 긴 반달형을 얹고 그 위에 복발형, 그 위에 3개의 보주(평두, 보륜, 보주)를 얹은 형태이다. 정면 탑형은 현재 타원형 3개 가운데 하나는 결실되었고 그 위의 반달형과 보주도 결실된 상태이다. 이것은 향우측 탑형이 완전히 남아 있어 복원이 가능하다. 향좌 탑형은 상단의 보주 2개만 결실된 체 거의 완전하며 하단 복발 좌우로 고사리형 장식이 표현되어 완형을 이루고 있는데 하단 사다리, 복발형 안에도 복발과 띠주름 장식을 나타내었고 관대 좌우로도 고리와 고사리 장식이 정교하게 장식되어 있으며 관대는 양쪽으로 어깨까지 내려져 전체적으로 상당히 장식적인 보관을 나타내고 있다. 이들 장식에는 선조^{線彫}와 연주문으로 치밀하게 새기고 이 사다리 복발형을 기단 탑신부로 보고 그 위를 탑 상륜부로 본다면 3개의 탑이 관에 세워진 보관이라 할 수 있을 것이다. 아니면 상륜부를 복발탑으로 보고 그 아래 사다리 복발형을 기단부 수미산형으로 볼 수도 있을 것이다. 도솔천은 수미산 위에 있어서 수미산은 도솔천으로 도상화되고 있어서 도솔천의 탑은 바로 미륵보살상을 상징하는 것이다. 어느 쪽이든 탑형으로 볼 가능성이 더 농후하다고 판단된다. 상륜부분을 사산조의 일월식으로 보기에는 너무 무리가 따르기 때문이다. 상륜부의 복발을 해(日)로 본다면 그 위의 3개 보주^{寶珠}는 무엇인가. 3개 타원형은 앙화, 반달형은 노반, 복발, 3개 보주는 산개 또는 보륜으로 보면 우리나라 탑 상륜부도 되고 인도 복발탑형도 되는 것이다.

14 원효의 상생경종요上生經宗要에 보면 사유관 제3단계에는 불탑이 보인다고 했다시피 미륵보살상에는 보관에 탑을 안치하는 것은 밀교경전이 나타난 굽타 내지 팔라시대부터 유행했다고 보고 있다.(諸說不同記 第2등) 이에 대해서 굽타후기 이후(5세기~8세기) 미륵의 특징으로 頭前애 佛塔, 손에 龍華를 가진다는 것이 통설이다. 宮治昭, 『涅槃と彌勒の図像学』(吉川弘文館, 1992.2); 宮治昭, 『仏像学入門』(春秋社, 2004.2), p. 77.

제2장 국보 78호 세계 최대 금동반가사유상

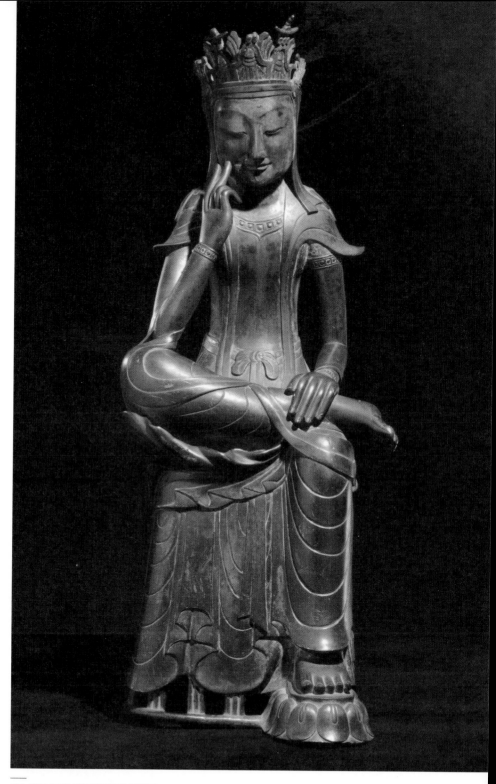

도1. 국보 78호 금동반가사유상 정면

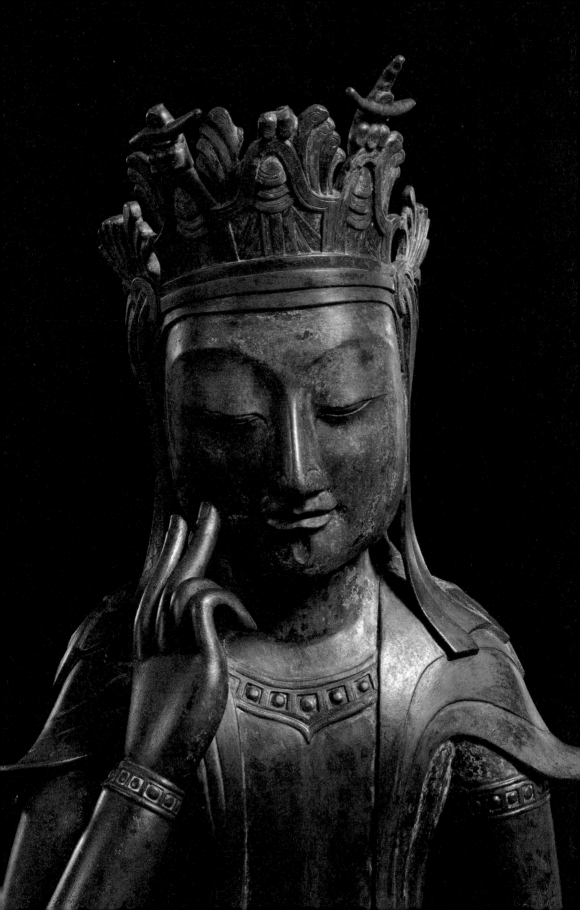

탑을 보관에 장치하는 것은 미륵보살의 도상 특징이다. 탑 있는 보관은 미륵보살 보관의 특징인데 통일신라로 넘어가면 감산사 미륵보살 보관처럼 화불化佛이 되고 있다. 이 3탑형은 미륵사 3원의 3탑처럼 미륵 3원 3탑을 상징한다고도 볼 수 있어서 흥미진진한 표현이라 할 수 있을 것이다. 이 탑형은 일찍부터 탑으로 인식되어 "塔形冠半跏像"으로 부르고 있다.[15]

얼굴은 갸름하고 광대뼈가 뚜렷하게 나오면서 입가가 올려져 반개한 눈과 함께 불가사의不可思議한 미소를 듬뿍 머금고 있다. 이와 함께 코는 길고 큼직하여 광대뼈와 함께 강직한 인상을 주고 있어 중국불과는 다른 새로운 강인한 형의 한국적 얼굴을 성공적으로 묘사하고 있다. 강직하면서도 불가사의한 미소 띤 강렬한 얼굴은 이 반가사유상의 하이라이트라 할 수 있고 어느 상도 따를 수 없는 특출한 예술적 표현이요, 영혼이 깃들어있는 최고의 창작품이라 할 수 있는 것이다. 아마도 황룡사 장육존상丈六尊像의 얼굴이 이 상의 얼굴과 유사했을 것으로 짐작할 수 있을 뿐이다. 그것은 이 얼굴이 황룡사 반가사유상 얼굴에 계승되고 있다고 할 수 있기 때문이다. 신체는 돈좌 위에 반가자세로 앉아 사유하는 이른바 반가사유상의 형태이다. 상체는 어깨가 반듯하고 가슴이 나온 듯 만 듯 하면서 허리로 쭉 뻗어 날씬한 형태를 이루고 있어서 가슴과 허리가 미묘한 곡선을 이루고 있다.

하체는 둔부를 돈자 위에 바싹 붙이고 앉아 왼다리는 내려 왼발은 족대 위에 올려놓고 오른 다리는 반가부좌로 구부려 오른발을 왼다리 허벅지 위로 올린 체 반가자세를 취하고 있다. 오른 무릎은 통통한 오른발에서 휘어져 반전의 묘미를 최대한 살린 반면 왼다리는 일직선으로 내려 왼발을 연화족좌 위에 둔중하게 올려놓고 있어서 좌우를 극명하게 대비시킨 것은 신의 한 수가 아닐 수 없다.

15 다음 글을 참조할 수 있다.
 ① 김원룡, 『한국 고미술의 이해』(서울대 출판부, 1980).

도2. **국보 78호 금동반가사유상 상반신 정면**

어깨 좌우의 반전된 날씬한 천의 자락 속에서 내려진 왼팔은 자연스럽게 오른 발목에 지긋이 대고 있고 오른팔은 반전된 오른 무릎 위에서 꺾어져 올린 손을 길게 펴 검지와 중지中指는 뺨에 살짝 대고 약지와 새끼손가락小指은 미묘하게 구부리고 있다. 이 팔과 손가락들의 선율은 발레리나를 연상시킨다고까지 찬사를 던지고 있는 실정이다.[16] 이 미묘한 곡선의 미는 어깨의 반전된 천의선과 함께 어느 조각에서도 흉내낼 수 없는 세계 최고의 경지로 높이 평가될 수 있을 것이다. 여기서 보다시피 발은 둔중한 반면 손은 미묘하여 둔중함과 날씬함이 극도로 대비되는 효과를 나타내고 있어서 사유상의 묘미를 더하고 있는 것이다.

천의는 양 어깨에 걸쳐 내리고 있는데, 앞가슴 아래로 내려진 두 가닥 천의 자락은 아랫배로 모아진 후 오른쪽 자락은 발목 위로 올라와 무릎을 U자로 감은 후 오른 팔꿈치를 감아내려 오른쪽 둔부(엉덩이)로 들어갔다가 옆구리로 올라 허리띠를 감아 다시 내려와 둔부로 살짝 들어갔다가 나오면서 나비매듭을 지으면서 바닥까지 내려가면서 연주문으로 장식한다.

왼쪽 자락도 배에서 나와 발목을 지나 왼쪽 무릎을 덮고 오른발을 감으면서 왼 팔목을 다시 감아 내려 둔부(엉덩이)로 들어간 후 옆구리로 올라 허리띠를 걸쳐 다시 내려오면서 둥근 고리로 결구한 후 엉덩이로 들어갔다가 나오면서 나비매듭을 지은 후 바닥까지 내리고 있다. 끝 장식은 오른쪽 연주문 장식과는 달리 연속 마름모 장식을 짓고 있다.

이런 길고 긴 천의 자락의 유연하기 짝이없는 미묘한 곡선과 넓어졌다가 좁아지고 늘었다(3줄) 줄어지고(1줄) 굵었다 가늘어지는 자락의 아름다움은 동아시아 보살상 중 비교할 수 없는 최정점에 서 있다 할 것이다.

이와 함께 군의裙衣(=상의裳衣)도 천의만큼 미미묘묘하게 변화한다. 허리에 군

16 김원룡, 『한국 고미술의 이해』(서울대 출판부, 1980), pp. 57-58.

―――
도3. 국보 78호 금동반가사유상 실측도
이 실측도는 국립중앙박물관, 「한일 금동 반가사유상
과학적연구조사보고서」(2017)에서 인용했음

의 띠의 나비매듭, 두꺼운 군의
가 두 다리를 덮어 내리면서 선
각으로 U자를 이루는 옷주름,
오른 다리에서 내려지는 자락
은 상·중·하를 이루면서 윗자
락은 무릎을 따라 위로 살짝
날렵하게 반전하고, 중간 자락
은 아래쪽으로 파도문을 이루
면서 반전하며, 아랫자락은 왼
다리 부분까지 함께 바닥까지
흘러내리면서 U자와 Ω자를 이
루면서 돈자의 복잡미묘한 상
현좌를 이루고 있는 것이다.

뒷면은 허리띠에서 아래로
내려가면서 점점 넓어지는 주
름선이 둔부(엉덩이)에 살짝 들
어갔다가 나오면서 돈자 상부
를 S자로 유연하게 주름지게
한 후 띠로 돈자를 묶은 후 그
아래 부분은 상하로 일정한 간
격의 세로선 옷주름을 형성하
는데 간격을 두면서 Ω주름도
새기고 있다. 이런 복잡미묘한
군의와 여기서 내린 상현좌의
옷주름선도 상체의 천의자락

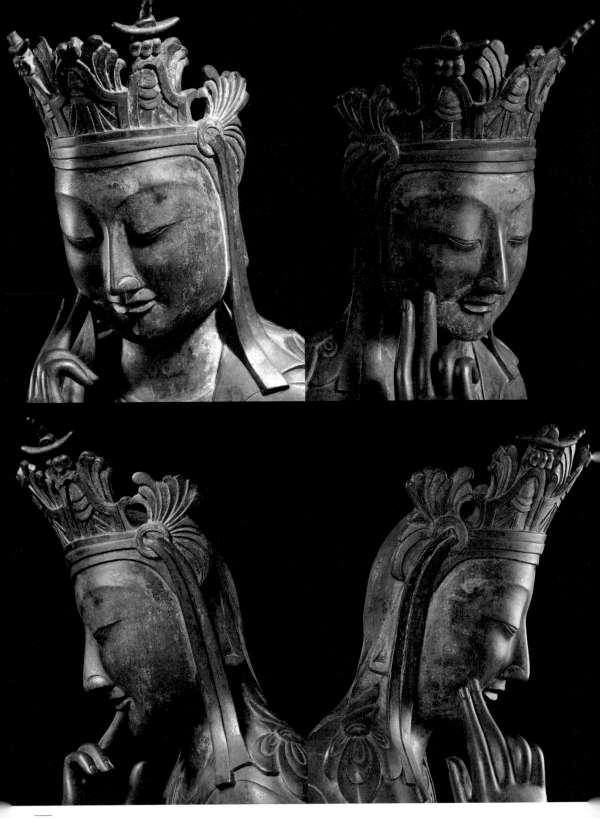

도4. 국보 78호 금동반가사유상 머리와 얼굴 부분

제2장 국보 78호 세계 최대 금동반가사유상

못지않게 천변만화하는 장식적 묘미를 나타내고 있는 것이다. 이러한 여러 가지 특징은 이 국보 78호 금동미륵반가사유상의 탁월한 조형성 이른바 중후하면서도 복잡미묘한 예술성을 세계 최고의 경지로 높여주고 있는 요체라 할 것이다.

V
국보 78호 금동반가사유상의 양식 특징과 편년

국보 78호 반가사유상은 높이 81.54cm나 되는 대형의 금동반가사유상이다. 높이 91cm의 국보 83호 금동반가사유상에 버금가는 크기의 반가사유상이어서 이 두 상은 삼국시대 최고의 완성도 높은 걸작으로 조성될 수 있었다.

이 상의 양식 특징은 비례, 형태, 부조와 선의 미 등으로 나누어 편년과 함께 살필 수 있다. 첫째, 비례미이다. 이 국보 78호 반가사유상은 탑형의 높은 보관을 썼기 때문에 국보 83호 반가사유상과 비례가 다르지만 이를 감안하면 두 반가사유상은 비슷한 비례를 보이는 상들로 보인다. 이 국보 78호 반가사유상은 두고:신고가 1:4.07이고, 안고:신고가 1:7.8이어서 머리가 국보 83호 반가사유상보다 큼직한 편이지만 이것은 탑형 보관 때문이고 이 보관을 제외하면 약간 더 큰 셈이어서 약간의 변화만 인정된다.

어쨌든 이 상의 비례는 머리와 신체, 얼굴과 상체, 어깨와 어깨, 천의의 반전, 오른팔과 오른 무릎이 이루는 상승미와 균형미는 국보 83호 반가상보다 오히려 한 수 위라 할 수 있을 만치 뛰어난 것이다.

둘째, 형태미이다. 국보 78호 반가사유상의 얼굴은 타원형적인 긴 얼굴, 길고 큼직한 코, 미소 띈 반개한 눈, 뺨을 팽창시켜 입이 올라가면서 짓는 불가사의한 미소 등은 연가 7년명(539년-479년) 금동불입상에 원류를 두면서 563년

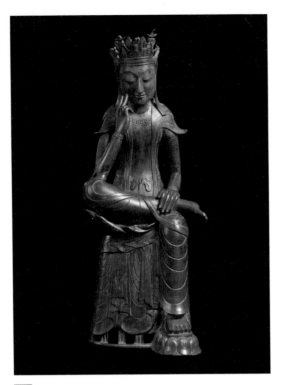

도5. 국보 78호 금동반가사유상 전신 정면

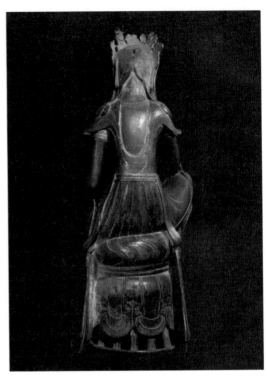

도6. 국보 78호 금동반가사유상 전신 후면

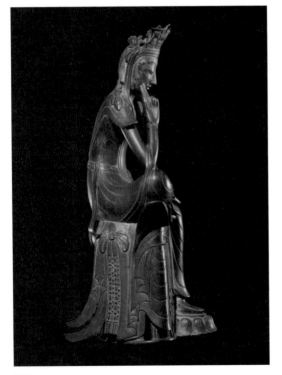

도7. 국보 78호 금동반가사유상 전신 우측면

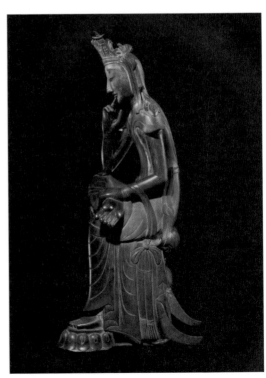

도8. 국보 78호 금동반가사유상 전신 좌측면

제2장 국보 78호 세계 최대 금동반가사유상

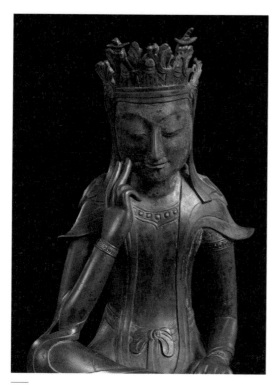

도9. 국보 78호 금동반가사유상 상반신 정면

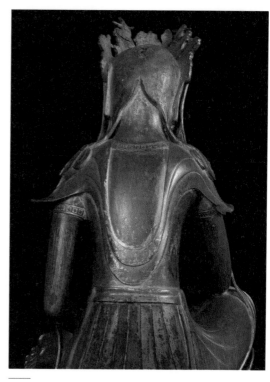

도10. 국보 78호 금동반가사유상 상반신 후면

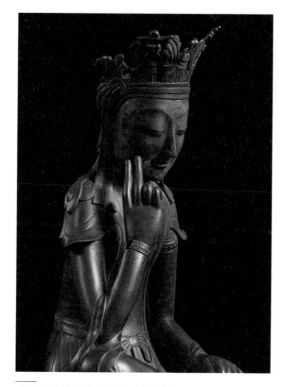

도11. 국보 78호 금동반가사유상 상반신 우측면

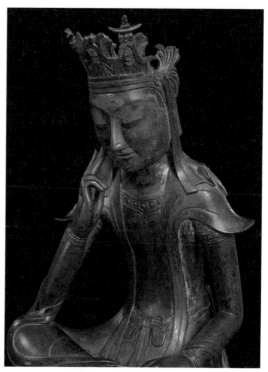

도12. 국보 78호 금동반가사유상 상반신 좌측면

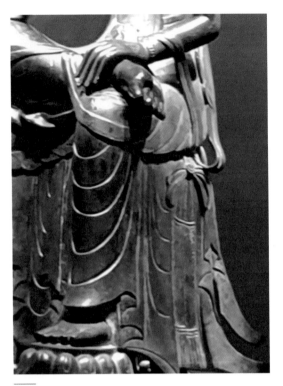

도13. 국보 78호 금동반가사유상 손과 발과 다리

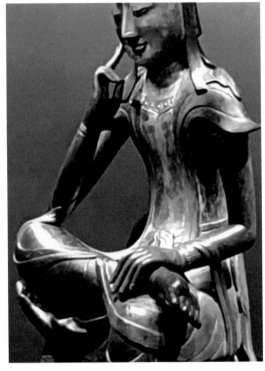

도14. 국보 78호 금동반가사유상 손과 발과 팔

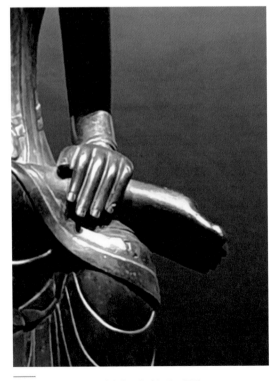

도15. 국보 78호 금동반가사유상 왼손과 오른발

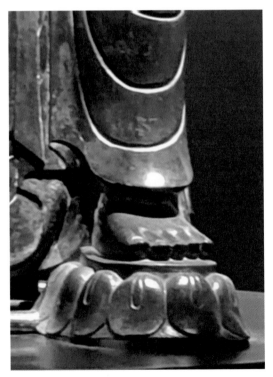

도16. 국보 78호 금동반가사유상 족좌 연화문

제2장 국보 78호 세계 최대 금동반가사유상

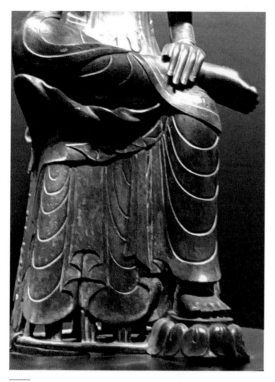

도17. 국보 78호 금동반가사유상 하반신 정면

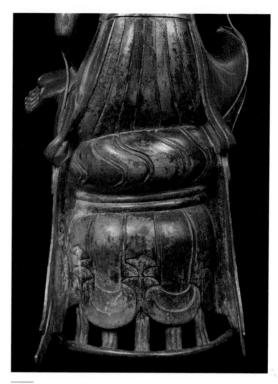

도18. 국보 78호 금동반가사유상 하반신 후면

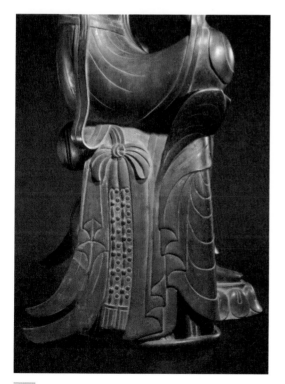

도19. 국보 78호 금동반가사유상 하반신 우측면

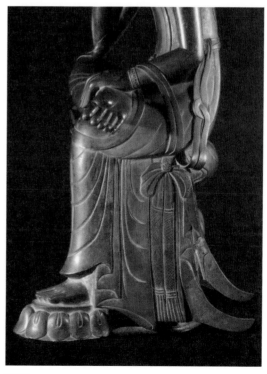

도20. 국보 78호 금동반가사유상 하반신 좌측면

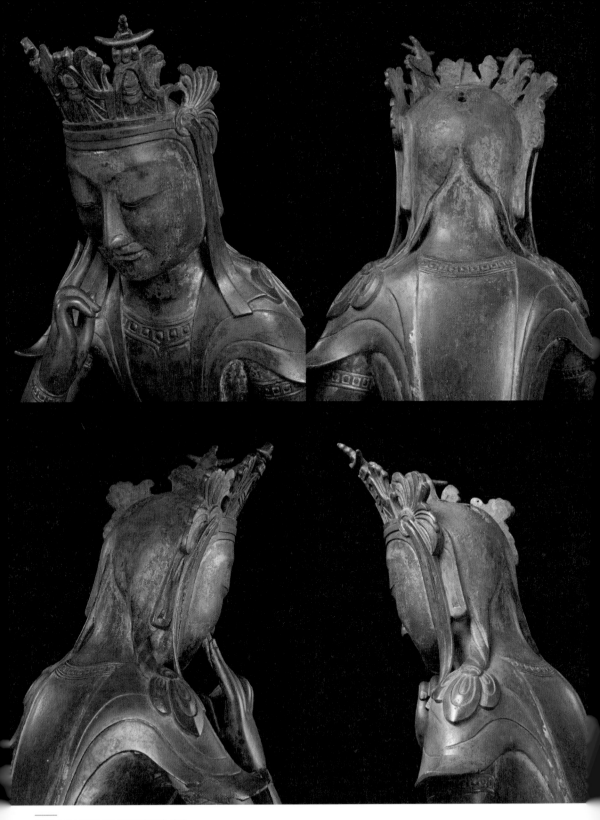

제2장 국보 78호 세계 최대 금동반가사유상

계미명癸未銘 금동삼존불입상의 얼굴로 계승되는 불상과 연관성을 가지고 있는 것 같다. 계미명 불상 얼굴이 뺨의 살 대신 광대뼈가 나오고 얼굴이 좀 더 넓어지면 이 국보 78호 반가상의 강직하면서도 세련된 얼굴로 변할 것이다. 이보다 보살상의 얼굴과 보다 상통하고 있는 점이 주목된다. 그러나 경景 4년명(571년) 금동삼존불 입상 얼굴과는 다른 좀 더 광대뼈가 나온 강직하면서도 불가사의한 미소 띤 얼굴 형태여서 경 4년명 불상 이전일 가능성이 농후하다.

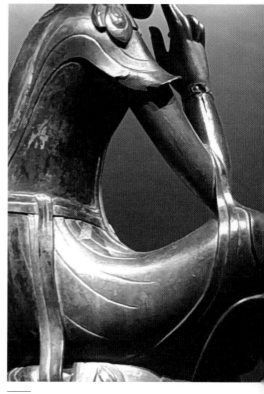

도22. 국보 78호 금동반가사유상 신체 곡선

이 상의 원류가 될 수 있는 중국 반가사유상은 동위의 반가상들 특히 흥화興和 2년명 백옥 반가사유상(540)의 얼굴인데 이 얼굴이 좀 더 강직해지고 좀 더 광대뼈가 나온다면 국보 78호 반가사유상 얼굴로 변할 수 있을 것이다. 이와 함께 하청河淸 4년명 백옥 용수상 반가사유상(565년)의 얼굴과도 다소의 친연성이 있을 것이지만 동위 양식 불상, 특히 흥화 2년명 반가상 계통을 국보 78호 반가상의 원류로 삼는 것이 좀 더 타당하지만[17] 이 상은 국보 78호 반가상의 창조적인 얼굴이 가지는 완숙미에는 도저히 미칠 수 없을 것이다.

17 국보 78호 반가사유상이 동위양식 반가사유상의 영향을 받았다는 사실은 다음 글 등에서 참조할 수 있다.
① 문명대, 『한국조각사』(열화당, 1980).
② 김원룡, 『한국 고미술의 이해』(서울대 출판부, 1980).
③ 강우방, 「앞글」, 『미술자료』30·31(국립중앙박물관, 1982).

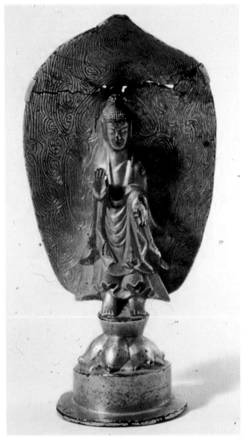

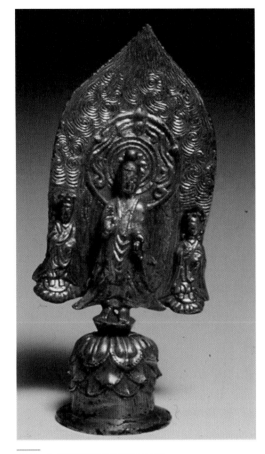

도23. **연가7년명금동불입상**　　　　　　도24. **계미명금동삼존불입상, 563년**

　　신체도 국보 78호 반가사유상의 도독한 가슴과 날씬하게 뻗은 상체의 특징은 앞에서 언급한 중국 동위 흥화 2년명(540년)의 상체에 그 원류를 찾을 수 있지만 국보 78호의 상체가 보이는 완숙한 조형미에는 미칠 수 없을 것이다.

　　또한 반듯한 어깨와 날씬한 체구, 길고 큰 손, 듬직한 발등은 계미명 금동삼존불입상과 상통하고 있으며 특히 타원형의 강직한 족좌 연화문은 계미명 불상의 보살상 대좌 연화문과 상당히 유사하여 563년 전후에 조성되었다고 판단된다.

　　셋째, 양감과 선의 미이다. 국보 78호 반가사유상은 얼굴의 양감이 강직한

반면 가슴이나 팔의 양감은 간결한 편이며 오른 다리, 무릎이나 발 등은 듬직한 편이어서 국보 83호 반가사유상보다 다층적이다.

무엇보다도 이 상의 특징은 선에 있다. 오른 손가락들의 미묘한 곡선미, 군의와 좌우 요패자락의 매듭이 보여주는 우아한 멋, 어깨에서 내려진 천의자락, 특히 오른 무릎을 휘감아 다리로 내려지는 활기 넘치는 천의 자락, 허리에서 둔부를 거쳐 돈자로 내려지는 세차고 휘어지고 꺾어지면서 천변만화하는 곡선미, 특히 휘어져 오르는 무릎과 무릎 받침의 상승미는 물론 어깨의 천의 자락이 이루는 날렵하기 짝이 없는 반전의 상승미는 국보 78호만이 마음껏 뽐낼 만한 곡선미의

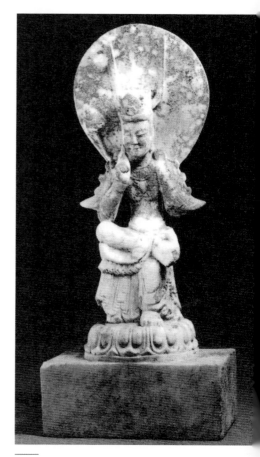

도25. 흥화2년명 백옥반가사유상, 540년

극치가 아닐 수 없다. 이 선미는 국보 83호 반가사유상의 간결명쾌한 곡선미와는 다른 천변만화하는 곡선미의 극치가 아닐 수 없는 것이다. 이러한 곡선미는 동위 흥화 4년(540년) 반가사유상 계통의 곡선미에 그 원류를 두었다 하더라도 이 계통의 선미를 월등히 뛰어넘어 다른 차원의 곡선미라 해야 할 것이다. 또한 측면 돈자 상현좌의 지그재그 옷주름선이나 옷주름선은 황룡사 서금당지 출토 금동불입상(동국대박물관 소장)과 상통하고 있어서 특히 주목된다.[18]

18 문명대, 「신라삼보 황룡사 금당 석가삼존상의 복원과 황룡사지 출토 금동불입상의 연구」, 『녹원스님고희기념학술논총』(간행위원회, 1997.3)(문명대, 『삼국시대 불교조각사 연구』(예경, 2003.9) 재수록).

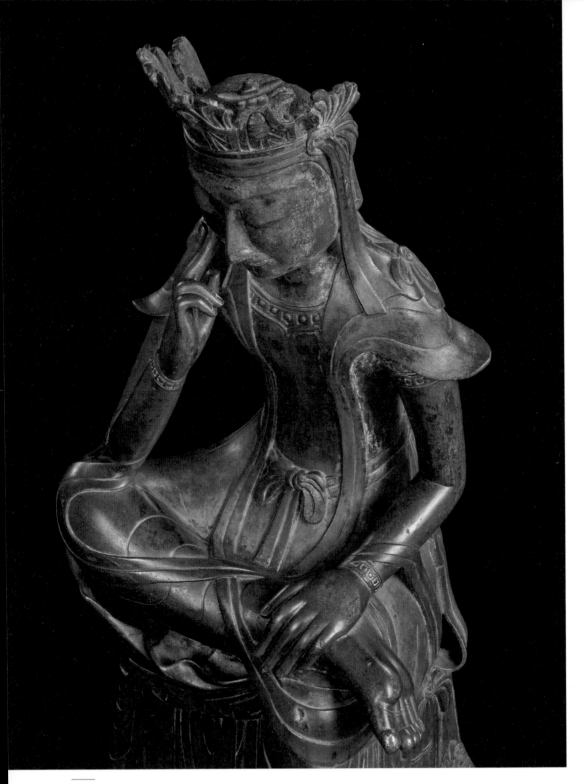

도26. 국보 78호 금동반가사유상

제2장 국보 78호 세계 최대 금동반가사유상

물론 지느러미형 옷깃의 반전이나 보관 특징, Ω형 주름 등은 하북 업성 북오장 출토 548년(武定6년) 석가불좌상 광배 뒷면 반가사유상에서도 일부 보이지만[19] 선각이 가지는 한계나 도상 특징상 흥화4년 반가상이 국보 78호 상의 원류에 더 적합하다고 판단된다.

이상을 종합하면 국보 78호 반가사유상은 동위의 흥화 4년명(540년) 반가사유상 계통이 한 단계 승화하여 우리나라 반가사유상에 영향을 미쳤다고 한다면 대개 2, 30년 이내(1/4분기)로 좁힐 수 있을 것이다. 따라서 늦어도 560년 전후에 신라에서 이런 세련된 조각상을 주조할 수 있을까 하는 문제가 남는다.

VI
국보 78호 금동반가사유상의 위상

이 국보 78호 금동반가사유상은 대체로 경북 북부지역에서 출토된 신라 반가사유상으로 평가하는 것이 통설로 알려져 있다. 첫째, 국보 78호 반가사유상이 신라 반가사유상일 경우 560년 전후 이른바 6세기 3/4분기에 세련된 주조기법으로 금동 조각상을 조성할 수 있었을까 하는 문제이다.

그것은 잘 알려져 있다시피 5m나 되는 초대형의 황룡사 금동 장륙존상이 574년(진흥왕 35년)에 단 한 차례에 주조할 정도로 신라의 주조술은 최고 경지에 이르고 있는 것이다. 이 단계는 오랜 기간의 기술 축적으로 가능하기 때문에 적어도 6세기 3/4분기(550-575년) 신라에는 국보 78호 반가사유상 같은 최고 걸작의 금동상을 조성할 수 있는 충분한 기술이 축적되어 있었다고 볼 수 있다.

19　소현숙, 「河北省 鄴城유지의 趙彭城 북조 사찰과 北吳莊 불상 매장지의 고고학적 조사와 발굴」, 『불교미술사학』 19(불교미술사학회, 2015).

도27. 황룡사지 출토 금동불입상 실측도

둘째, 국보 78호 반가사유상이 경상도 북부인 영주(안동, 봉화) 지역의 불상이 사실이라면 이 상은 이 지역(영주 흑석사 사면불상 내지 북지리 대사지 원 소장지 가능성)까지 진출하였던 고구려의 불상 양식과 기술이 계승되어 내려온 바탕에서 진흥왕의 북진 정책에 부합하여 이 지역의 정신적 지주로 조성되었을 가능성이 충분히 있다고 평가된다.[20]

셋째, 이 점은 7세기 전반기에 봉화 북지리의 금당에서 출토된 세계 최대의 석조 반가사유상의 조성에 지대한 영향을 끼친 금동반가사유상으로 손꼽을 수 있을 것이다. 아마도 국보 78호 금동 반가사유상과 봉화 북지리 석조 반가사유상의 조형 사찰이 조성될 수 있었던 배경은 유가유식 종파가 이 지역에 일찍부터 번창하고 있었을 가능성이 농후했다고 판단된다. 특히 봉화 북지리 일대를 주목할 필요성이 있을 것이다. 통일기에 이 지역에 진출한 의상의 화엄계 종파와 유가유식 종파 간에 긴장 관계가 있었을 가능성이 충분히 있었다고 판단되기 때문이다.

넷째, 경상도 북부지역의 최고 걸작의 금동반가사유상과 수도 경주지역의 국보 83호 금동반가사유상이 쌍벽을 이루면서 남북의 지역적인 유파를 이루었다고 평가될 수 있다.

20 경상도 북부지역과 고구려 미술과의 관계에 대해서는 다음 글을 참조할 수 있다.
 ① 진홍섭, 「삼국시대 고구려미술이 고신라에 끼친 영향」, 『삼국시대의 미술문화』(同和出版公社, 1976).
 ② 임영애, 「앞 논문」, 『강좌미술사』 45(2015).

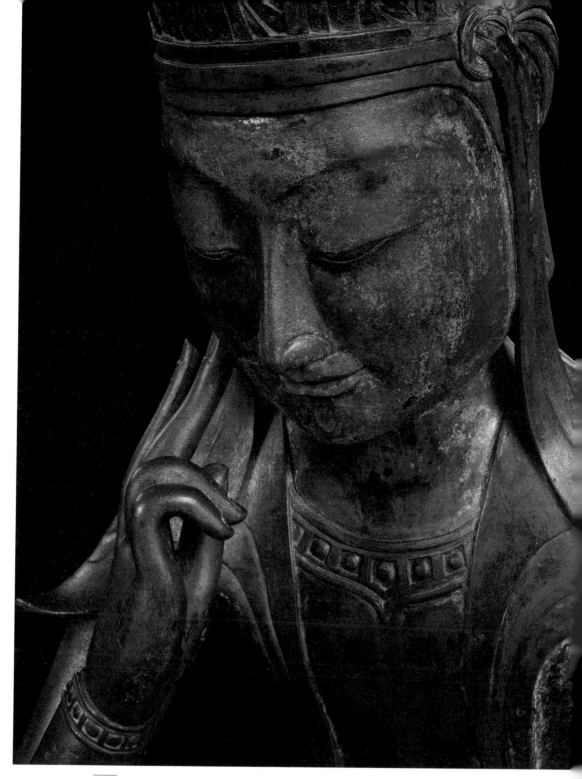

도28. 국보 78호 금동반가사유상 얼굴과 손

다섯째, 이 국보 78호 금동반가사유상은 장식적이고 세련되고 활기차고 천변만화하는 최고 걸작으로 국보 83호 금동반가사유상과 함께 세계인의 마음을 사로잡고 있는 세계 금동반가사유상의 최고 정점에 위치한다고 평가된다.

VII
맺음말

이상의 논의에서 다음과 같은 결론을 얻었다.

첫째, 국보 78호 금동반가사유상은 일제 때부터 지금까지 계속 논의되었지만 단독 논문은 거의 없었다고 할 수 있다.

둘째, 국보 78호 금동반가사유상은 6세기 3/4분기(550-575)에 조성되었다고 생각되므로 이 시기 중국의 반가사유상은 태자상보다 미륵보살상이 더 많아지기 시작했고 우리나라에서는 대부분 미륵보살상으로 조성되었다고 판단된다. 따라서 이 상도 미륵보살반가사유상일 가능성이 농후한 것이다.

셋째, 국보 78호 반가사유상의 도상 특징은 정교하고 장식적인 특징이 잘 표현된 최고 걸작으로 평가되고 있다.

넷째, 북위 양식을 계승한 동위양식을 원류로 한 양식계통의 반가사유상을 어느 정도 계승했지만 동위 반가상과는 비교도 할 수 없을 정도의 창조적이고 활기찬 생동감으로 넘치고, 한국적인 완성도 높은 금동 반가사유상을 6세기 3/4분기에 완성하게 된 것이 바로 국보 78호 금동반가사유상이다.

다섯째, 국보 78호 금동반가사유상은 신라 북부지역(영주)에서 고구려계통 불상 양식을 바탕으로 6세기 3/4분기에 조성된 신라 반가사유상으로 이 시기 신라에는 충분히 조성될 수 있었다는 점을 밝힐 수 있었다.

참고문헌

강우방, 「金銅日月飾三山冠思惟像」, 『美術資料』30·31, 국립중앙박물관, 1982.

고유섭, 「金銅彌勒半跏像의 考察」(『韓國美術史論集』(通文館, 1974) 재수록).

국립중앙박물관, 『한일 금동 반가사유상 과학적연구조사보고서』, 2017.

김원룡, 『한국 고미술의 이해』, 서울대 출판부, 1980.

_____, 『한국미술의 이해』, 서울대 출판부, 1980.

_____, 『한국미술사』, 범문사, 1986.

_____, 「고대한국의 금동불」, 『韓國美術史研究』, 一志社, 1991.

문명대, 『한국조각사』, 열화당, 1980.

_____, 「고구려 재명 금동불상의 양식과 도상해석의 과제」, 『현성스님회갑논총』, 1999(문명대, 『삼국시대 불교 조각사연구』, 2003.9 재수록).

_____, 「반가사유상의 도상특징과 명칭문제」, 『韓國佛敎文化思想史』下, 이지관스님회갑기념논총위원회, 1992.11(문명대, 『삼국시대 불교조각사연구』, 2003.9 재수록).

_____, 「백제 서산 마애삼존불상 도상 해석」, 『미술사학연구』221·222, 한국미술사학회, 1999.6(『삼국시대 불교조각사연구』 2003.9 재수록).

_____, 「신라삼보 황룡사 금당 석가삼존상의 복원과 황룡사지 출토 금동불입상의 연구」, 『녹원스님고희기념학술논총』, 간행위원회, 1997.3(문명대, 『삼국시대 불교조각사 연구』, 예경, 2003.9 재수록).

_____, 「태안 백제삼존불상의 신연구」, 『佛敎美術研究』2, 동국대불교미술문화재연구소, 1987.10(『삼국시대 불교조각사연구』, 2003.9 재수록)

_____, 「국보 78호 금동반가사유상의 신연구」, 『강좌미술사』55, ㈔한국미술사연구소·한국불교미술사학회, 2020.

_____, 「국보 83호 금동미륵반가사유상의 새로운 연구」, 『강좌미술사』55, ㈔한국미술사연구소·한국불교미술사학회, 2020.

_____, 「봉화 북지리 대사지(大寺址) 세계 최대 석조 미륵보살반가사유상의 종합적 연구」, 『강좌미술사』56, ㈔한국미술사연구소·한국불교미술사학회, 2021.

소현숙, 「河北省 鄴城유지의 趙彭城 북조 사찰과 北吳莊 불상 매장지의 고고학적 조사와 발굴」, 『불교미술사학』19, 불교미술사학회, 2015.

오지연, 「중국 종파불교에 나타난 미륵신앙의 수용」, 『불교학보』80, 불교문화연구원, 2017.9.

임영애, 「한국 고대 불교조각의 허물어진 "경계": 국보 제78호 반가사유상」, 『강좌미술사』45, ㈔한국미술사연구소·한국불교미술사학회, 2015.

진홍섭, 「삼국시대 고구려미술이 고신라에 끼친 영향」, 『삼국시대의 미술문화』, 1976.

황수영, 『불상과 불탑』, 세종대왕기념사업회, 1974.

_____, 「백제 반가사유석상 소고」, 『韓國佛像의 研究』, 三和出版社, 1973.

關野貞, 「朝鮮三國時代의 彫刻」, 『宝雲』7号, 東京: 寶雲社, 1933.

宮治昭, 『涅槃と彌勒の図像学』, 吉川弘文館, 1992.2.

_____, 『仏像学入門』, 東京: 春秋社, 2004.2.

斎藤忠, 『朝鮮佛敎美術考』, 東京: 寶雲舍, 1947.9.

| Abstract |

A New Study on the National Treasure No. 78 Gilt-Bronze lalita pose Pensive Bodhisattva Image

Moon Myung-dae

First, the national treasure no. 78 gilt-bronze lalita pose pensive Bodhisattva image has been discussed continuously from the Imperial Japan's colonial period until now, but it can be said that there have been few single theses.

Second, as the national treasure no. 78 gilt-bronze pensive Bodhisattva image was thought to have been created in the third quarter of the 6th century (550-575), during this period, Chinese pensive Bodhisattva images began to have more Maitreya images than crown prince's image, and in Korea, it is believed that most of them were created with Maitreya image. Therefore, this image is also likely to be a Maitreya pensive Bodhisattva image.

Third, the iconography of national treasure no. 78 pensive Bodhisattva image is evaluated as the best masterpiece in which elaborate and decorative features are well expressed.

Fourth, it has inherited the pensive Bodhisattva image of the system to a degree based on the Eastern Wei style, which inherited the Northern Wei

style, but it It is overflowing with a sense of creative and lively life beyond comparison with the Eastern Wei pensive Bodhisattva image, and it is the national treasure no. 78 gilt-bronze pensive Bodhisattva image that is the high-quality Koreanized gilt-bronze pensive Bodhisattva image completed in the third quarter of the 6th century.

Fifth, the national treasure no. 78 gilt-bronze pensive Bodhisattva image based on the Goguryeo system Buddhist image style in the northern part of Shilla is the Shilla pensive Bodhisattva image created in the third quarter of the 6th century, and it could be revealed that at this time it could have been sufficiently created in Shilla.

제3장

국보 83호

세계 최고最高

삼산보관형

금동미륵보살반가사유상

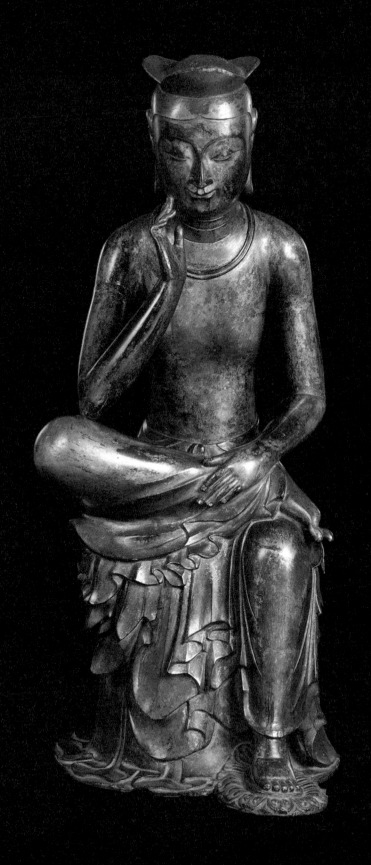

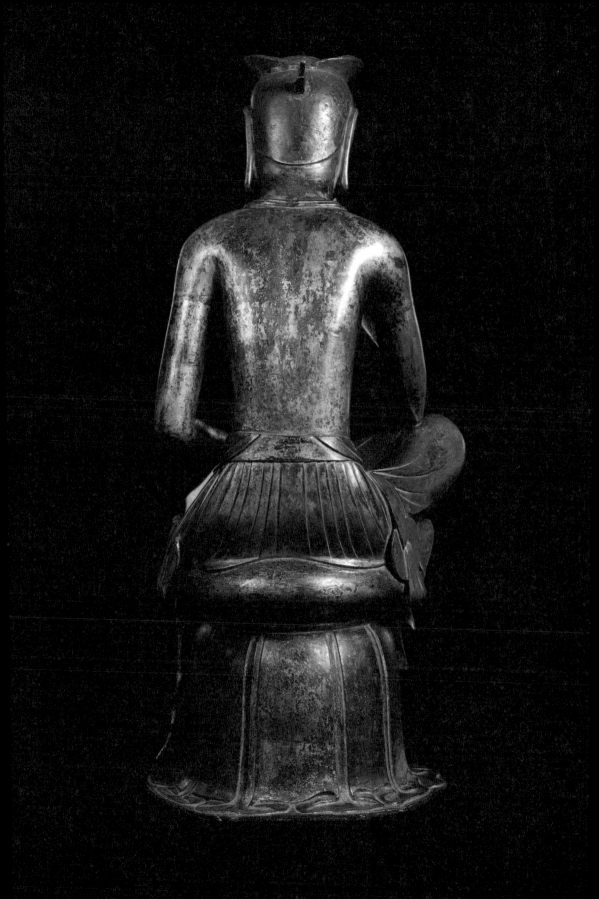

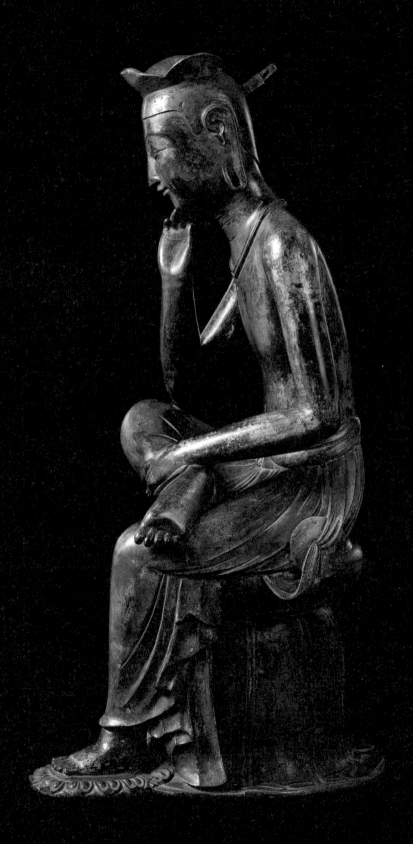

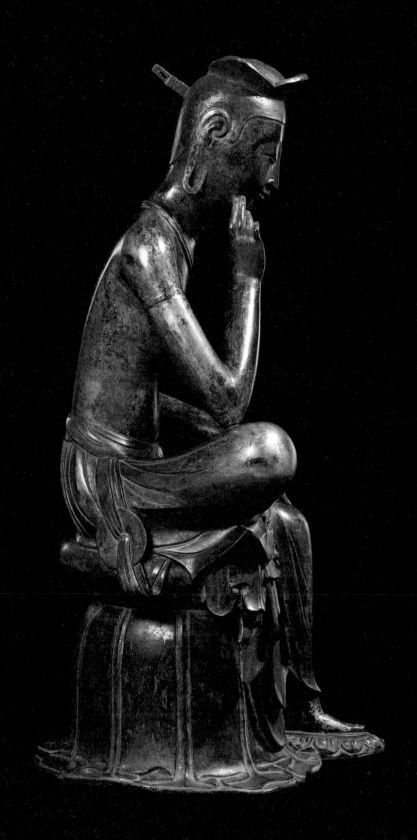

I
머리말

국보 83호 금동반가사유상은 국보 78호 금동반가사유상과 함께 삼국시대의 최고 걸작품으로 너무나 잘 알려져 있다. 사실에 가까우면서도 이상적인 보살의 아름다운 반가사유상의 모습은 보는 이로 하여금 깊은 감동과 잔잔한 희열을 만끽하게 하고 있다.

이 반가사유상은 일찍부터 많은 사람들의 주목의 대상이 되어 왔고, 그 중요성도 크게 강조되어오고 있다. 그래서 이에 대한 논의들이 상당히 많아진 편이다.

그러나 불교사상적 조성배경이나 양식적 검토가 미진한 부분도 상당히 있고 이 상에 대한 종합적 연구도 이루어지지 못하고 있어서 이런점을 좀더 깊이 있게 논의할 필요성이 있다고 판단된다. 따라서 여기서는 이 반가사유상의 연구사와 사상적 배경, 도상 특징과 양식적 특징, 그리고 5대 반가사유상의 비교사적 연구등을 중심으로 심도있는 연구를 진행하고자 하는 바이다.

II
국보 83호 금동미륵반가사유상의 연구개요

국보 83호 금동반가사유상은 대부분 국보 78호 금동반가사유상과 함께 한 세트로 논의되어오고 있다. 이 두 상의 연구는 일찍부터 이루어졌다. 한국 최초의 미술사학자인 고유섭高裕燮 선생은 최초의 논문 제목으로 택하여 한국학자

최초로 논의한 바 있다.[1] 고선생은 국보 78호 금동반가사유상은 국보 83호 반가사유상보다 사실미도 떨어지고 장식적이어서 연대도 후대로 간주하고 있다.

이보다 앞서 일본학자들은 출토지를 언급하고 있어 참고가 되고 있다. 관야정關野貞, 세끼노 다다시 박사는 국보 83호 반가상은 경주 오릉부근 폐사지에서 출토했다고 보고 있으며,[2] 이에 비해 도전춘수稻田春水, 이나다 슌스이 씨는 1910년 충청도 벽촌에서 가져온 것으로 언급하고 있다.[3] 국보 78호는 관야정 박사는 경상도에서 유래되었을 것으로 추정하고 있으나 제등충齋藤忠, 사이토 타다시 박사는 경상도 안동부근 출토라고 언급하고 있어서 주목된다.[4]

황수영 박사는 국보 83호 반가사유상의 국적에 대해서 초기(1960)에는 백제설을 주장했지만[5] 1974년부터는 국보 83호나 78호 두상 모두 단석산 신선사 마애반가상, 양산출토 반가사유상, 그 후 봉화 북지리 대석조반가상 등의 출현에 따라 고신라불상으로 간주하고 있다.[6]

필자도 국보 83호, 국보 78호 모두 고신라불로 일단 간주하고 편년도 국보 78호는 6세기 3/4분기 내지 4/4분기 초, 국보 83호는 600년대 초로 보았고 이것은 아직도 유효하지만 조금 이르다고 보고 있다.[7] 김원룡 교수는 국보 83호 반가상을 백제작으로 보고 있고[8] 김재원, 김리나 교수는 백제설보다 고신라설을 따르고 있다.[9] 강우방 교수는 국보 83호는 600년초의 백제작으로 보고 있

1 고유섭, 「金銅彌勒半跏像의 考察」(『韓國美術史論集』通文館, 1974 재수록).

2 關野貞, 「朝鮮三國時代의 彫刻」, 『宝雲』 7号(1933).

3 稻田春水, 「조선에 있어서의 불교예술연구」(『불교진흥회월보』 1–7호, 1915).

4 齋藤忠, 『朝鮮佛敎美術考』(1947.9).

5 황수영, 「백제반가사유석상 소고」, 『역사학보』 13(역사학회, 1960)(『한국불상의 연구』, 三和出版社, 1947 재수록)

6 황수영, 『불상과 불탑』(세종대왕기념사업회, 1974); 황수영, 『반가사유상』(대원사, 1992).

7 문명대, 『한국조각사』(열화당, 1980).

8 김원룡, 『한국 고미술의 이해』(서울대출판부, 1980); 김원룡, 「고대 한국의 금동불」, 『한국미술사연구』(일지사, 1989).

9 김재원·김리나, 『한국미술』(탐구당, 1973).

표1 국보 83호 편년

국보 83호 반가상			국보 78호 반가상	
필자	시대	국적	시대	국적
고유섭	초기불상	고신라	후기불상	고신라
황수영	7세기 중엽	고신라	6세기 후반기	고신라
김원룡	7세기 초	백제	6세기 말	고신라
김재원·김리나	7세기 초	고신라	6세기 말	고신라
문명대	6세기 4/4분기	고신라	6세기 3/4분기	고신라
강우방	600년 초	백제	6세기 후반기	고구려

고[10] 국보 78호 반가상은 6세기 후반기의 고구려작으로 보고 있다.[11] 그러나 현재는 600년경 고신라작이 통설로 굳어지고 있는 추세가 대세라 할 수 잇을 것이다.

<div align="center">

III

국보 83호 금동미륵반가사유상의 도상 성립과
유가유식사상과의 관계

</div>

1. 반가사유상의 도상 성립

반가사유상은 한쪽 다리는 내리고 반대쪽 다리는 올려 내린다리의 무릎 위에 반대쪽 다리와 발을 얹고 한쪽 손을 턱에 대고 생각하는 모습의 자세를 취하고 있는 상을 반가사유상이라고 부르고 있다.

이 반가사유상은 인도에서 기원한다고 알려져 있다. 인도에서는 이런 반가

10 강우방, 「금동삼산관사유상」, 『미술자료』 22(국립중앙박물관,1978)(『한국고대조각사의 원리』 열화당, 1990 재수록).

11 강우방, 「금동일월식삼산관사유상」, 『미술자료』30·31(1982)(『한국고대조각사의 원리』, 열화당, 1990 재수록).

사유상은 태자상이나 관음보살상 또는 마왕상등 세 종류로 알려지고 있다. 현재 가장 오래된 반가사유상은 간다라불상에서 나타나고 있어서 간다라불상에서 이 상이 정립되었다고 보는 것이 통설이다. 불전도에 보이는 반가사유상은 태자상이고 대신변도나 변상도, 이를 단순화시킨 삼존도의 협시상은 보살상이며, 불전도 가운데 항마성도상에 보이는 반가사유상은 마왕상으로 간주되고 있다. 이 세 종류의 반가사유상들은 꽤 많이 조성되어 보편화되었다고 할 수 있다. 이 반가사유상은 중국에서는 북위시대에 주로 수용되고 있다.[12]

중국의 반가사유상은 세 종류로 알려져 있다. 첫째 태자상, 둘째 일반 보살상, 셋째 미륵보살상 등이다. 인도처럼 관음보살이나 마왕의 성격은 없어진 셈이다.

첫째 태자상의 반가사유상은 북위 때 주로 나타나고 있다. 그 대표적인 예가 운강 제 6굴 광창 오른쪽 불전도佛傳圖 중 백마별리白馬別離의 반가사유상은 태자가 애마 칸타카와 이별하는 장면이 분명하므로 태자상이 확실하다. 또한 태화 16년 비상碑像(음밀현 곽원경 造)의 반가사유상은 앞에 백마가 있고, 태자사유상이라는 명문이 있어서 태자사유상이 분명하다. 이런 불전도의 백마별리 반가사유상들은 상당수 남아있다. 뿐만 아니라 운강석굴에는 제1굴 후벽, 제 6굴, 제7굴 후벽 상층, 9, 10, 12굴 전실 측벽 상층 등의 협시 반가사유상들은 모두 태자사유상으로 간주되고 있다.[13] 이들 거의 대부분은 북위 때 조성되고 있어서 북위 때의 반가사유상들은 대부분 태자사유상으로 간주되고 있다. 이런 태자사유상의 전통은 북제北齊 때도 다수 계승되고 천보天保 4년명 태자반가사유상(상해박물관, 태원미술관)은 그 대표적인 예이다.

12 문명대, 「반가사유상의 도상특징과 명칭문제」, 『한국불교문화사상사』(이지관스님화갑기념논총 발간위원회, 2001.3)(문명대, 『삼국시대 불교조각사 연구』, 예경, 2003.9 재수록).
 이 절의 논의는 앞 논문을 간략히 요약한 것임을 밝혀둔다.

13 문명대, 「골굴석굴과 운강 제 6굴의 구조와 도상의 비교연구」, 『강좌미술사』 54(㈜한국미술사연구소·한국불교미술사학회, 2020.6).

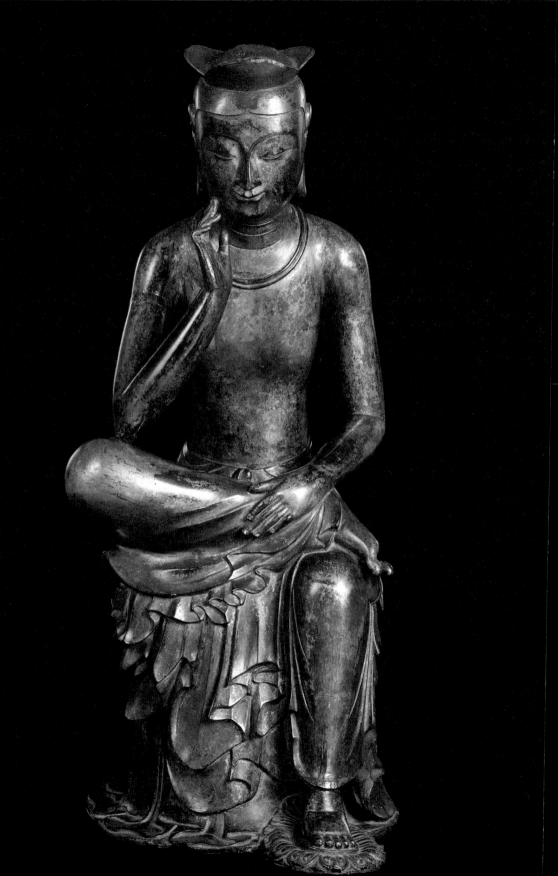

그러나 동서위에서부터 북제 때가 되면 북위 때의 교각자세의 미륵보살상이 사라지는 대신 반가사유의 미륵상들이 속속 등장하고 있다. 즉 북위 때 미륵보살상은 두 다리를 X자로 겹쳐 앉는 이른바 교각자세의 상이 보편적이었는데 이런 교각미륵보살상은 북제 때부터는 거의 사라져버리고 만다. 그 대신 동위 때부터 미륵보살상들은 반가사유자세로 표현되기 시작하여 북제가 되면 어느덧 상당히 보편화되었던 것으로 판단된다. 미륵보살의 자세는 교각에서 반가자세로 진행된 셈이다. 그 대표적인 예로 몇 예를 들 수 있다.[14]

첫째, 동위의 흥화興和 2년명 백옥반가사유상(540년)인데 연화좌위 돈자에 앉아 둥근 두광을 배경으로 반가사유자세로 앉아있는 전형적인 반가사유상이다. "경건히 백옥의 사유상을 조성하여 돌아가신 부친이 정묘국토인 도솔천에 상생上生하기를 기원한다"는 명문에 따라 이 반가사유상이 미륵보살반가사유상으로 조성되었음을 확인할 수 있다. 또한 천보天保 7년명 반가사유상(556년)도 "미륵보살을 조성하여 生天, 즉 도솔천에 태어나기를 기원하고" 있어서 이 반가사유상은 미륵보살상이 분명한 예로 주목된다.

둘째, 명문銘文에 용수상龍樹像이라 한 반가사유상도 미륵보살로 간주할 수 있는 경우이다. 가령 미륵보살이 확실한 미륵교각보살상인 천보 9년명 미륵보살교각상(558)의 명문에 "용수좌상龍樹坐像 한구를 조성하여 생천生天하기를" 기원하고 있는 예에서 보다시피 용수상은 미륵상이 확실한 것이다. 이 예에 속한 상들은 상당수 있는데 천보10년(559년) 비구례조 용수사유상, 무정5년 백옥용수사유상(547년) 등은 대부분 미륵보살반가사유상으로 보아도 무방할 것이다.[15]

셋째, 반가사유상이 미륵보살이 확실한 예로 천보 8년 용화지기龍華之期 미

14 문명대, 「앞 논문」, 『삼국시대 불교조각사 연구』(예경, 2003.9 재수록).

15 楊伯達 著, 松原三郎 譯, 『매장된 중국석불의 연구』(東京美術, 1985) 참조.

⟵ 도1. 국보 83호 금동반가사유상

륵보살반가사유상 등 명확한 미륵보살상의 예이다. 용화지기는 미륵보살이 용화수 아래에 내려와 세 번에 걸쳐 깨닫는다는 시기로 이 시기의 보살상을 조성하여 일시에 성도하기를 기원한 보살상은 미륵보살반가사유상이 확실한 것이다. 이와 함께 반가사유상이 미륵보살반가사유상이 명확한 예가 앞에서 언급한 천보 7년명 미륵보살반가사유상(556년)이다.

"天保七年… 造彌勒像亡者生天"이라 하고 있어서 556년에 미륵상을 조성하여 생천生天 즉 도솔천에 태어나기를 기원한 이 반가사유상은 미륵보살반가사유상의 명확한 예인 것이다.[16]

인도에서 기원하여 중국에 수용된 반가사유상은 태자, 마왕, 관음상을 거쳐 미륵보살상으로 정착한 시기인 동서위말 내지 북제주北齊周 시기(550-575)에 우리나라 삼국三國(고구려, 백제, 신라)에 수용된다.

수용 초기인 550년 전후(6세기 2/4분기)에는 태자상의 반가사유상이 수용되었을 가능성도 배제할 수 없지만 북제주 후기(560년 전후)에 수용되어 조성된 반가사유상은 대부분 미륵보살상으로 생각된다. 이 시기부터 중국도 그러하지만 우리나라에는 유가유식사상이 보편화되어 가장 성행한 사상이었기 때문이다. 다 알다시피 유가유식사상의 교주는 미륵보살이고 미륵보살상은 유가유식 종파의 주존불로 존숭되었기 때문이다.

또한 고신라에서는 화랑제도가 불교사상과 융합하여 성행하는데 화랑은 세속의 태자가 대왕이 되는 수련기인 것처럼 국가동량이 되는 수련기간이므로 태자신앙과 거의 유사한 부처가 되는 수련기간인 미륵보살상을 이상으로 삼았기 때문에 화랑은 미륵보살에 대한 신앙을 절대시했던 것이다. 따라서 화랑은 미륵보살을 구원의 이상적 신앙대상으로 삼아 신앙했기 때문에 미륵신앙을 가장 중시했고 곧 유가유식의 미륵신앙을 받아들여 미륵보살상이 성행했다고 보

16 大村西崖, 『支那美術史彫塑編』(國書刊行會, 1980 재판).

고 있다. 따라서 고신라에는 미륵보살상이 유난히 많이 조성되었다고 판단되고 있다.

2. 유가유식^{瑜伽唯識} 사상과의 관계

인도의 대승불교는 유가유식파와 중관파^{中觀派}로 크게 나뉘어진다.

인도의 이 두 사상은 중국 한국 등 동아시아로 넘어오면서 독립적으로 수용되거나 서로 융합하면서 수용되면서 많은 파(학파 또는 종파)들로 분화되고 있다. 이 가운데 인도의 유가유식파를 수용하여 하나의 학파나 종파로 승화시켜 중국적 유가유식파를 정립한 예가 지론종^{地論宗}, 섭론종^{攝論宗}, 법상종^{法相宗}이 단계적으로 계승 발전한 것이다.

중국의 지론종은 보리유지^{菩提流志}(Bodhirali, 0~527)가 창시하고 늑나마라(0~505-0), 불타선다^{佛陀扇多}(Buddhaśānta, 0~539)가 발전시킨 유가유식학파이다. 특히 보리유지와 늑나마라는 508년을 전후하여 십지경론^{十地經論}, 보성론^{寶性論}, 섭대승론^{攝大乘論}을 번역하여 무착세친의 유가유식사상을 중국에 크게 유행시켰고 이를 바탕으로 지론종이라는 학파 또는 종파라고 할 수 있는 불교종파를 창시하고 이를 널리 발전시켰던 것이다.¹⁷ 이처럼 중국 유가유식파의 종조는 보리유지라 할 수 있으며, 그가 창시한 지론종은 유가우식사상 중 십지론이 근간이 되어 미륵신앙을 실천한 유가유식파라 할 수 있다. 특히 주목되는 점은 화엄종의 제2조 지엄이 지론종 남도파(늑나마라→혜광→도빙→지엄) 출신이라는 사실이다.

섭론종은 진제^{眞諦} 삼장^{三藏}이 유가유식사상을 대표하는 섭대승론^{攝大乘論}을 근간으로 유가유식의 체계를 세운 섭론종을 창시했다. 진제를 계승한 제자는 혜개, 도니^{道尼}, 담천(542~607) 등이 저명했다. 섭론종은 일명 진종^{眞宗}이라 하기

17　竹村牧男, 「지론종, 섭론종, 법상종」, 『唯識思想』(경서원, 1993).

도 했는데 중국 전역에 걸쳐 북제, 수, 초당에 이르기 까지 지론종과 함께 성황을 이루었다.

지론종과 섭론종을 계승하면서 이 두 종파를 제압하고 일약 유가유식사상을 석권한 종파가 법상종法相宗이다. 법상종을 창시한 자은慈恩대사 규기窺基(632~682)는 법상종의 시조인 현장玄奘의 수제자로 현장의 총애를 독차지했다고 알려져 있는데 바로 법상종의 개조開祖인 제1대 조사라 통칭하고 있다.

법상종은 유가유식사상의 대미를 장식하는 성유식론成唯識論(=唯識三十論頌)의 호법護法의 석釋을 근간으로 삼아 유가유식사상을 체계적으로 정립한 종파이다. 법상종은 혜소慧沼(650~714), 지주智周(668~723)로 계승되었는데 법상종은 지주 이후에는 거의 해체되고 만다.

현장의 또 한명의 탁월한 제자로 규기와 쌍벽을 이룬 원측圓測(613~696) 법사는 법상종과는 다른 유가종瑜伽宗을 창시하여 시조가 된다. 원측을 계승하여 유가종을 크게 일으킨 도증道證과 이를 계승한 태현太賢 등이 사자상승을 하면서 신라를 중심으로 크게 번창하게 된다.

중국에서 단명으로 끝난 유가유식파는 우리나라에서는 조선초에 이르기까지 900여 년간 대종파로 성황을 이루고 있었던 것은 크게 주목되어야 할 것이다.[18]

이와 함께 법화경사상(중국 天台宗)도 미륵보살 또는 미륵불과 상당한 관련을 가지고 있다. 법화경 수기품과 5백제자 수기품의 사상은 500제자는 물론 모든 중생들이 수기를 받아 부처가 될 수 있다는 사상인데 그 대표격이 과거불인 연등불(제화갈라; 정광불)이 석가불에게 수기를 주었고, 석가불은 미래불인 미륵에게 수기를 준다는 것으로 이 석가, 미륵, 제화갈라(연등불)는 수기삼존으

18 문명대, 「신라법상종의 성립문제와 그 미술-감산사 미륵보살상 및 아미타불상과 그 명문을 중심으로」, 『역사학보』 62·63(역사학회, 1974)(『통일신라 불교조각사연구』上, 예경, 2003.9 재수록).

로 신앙되고 실제로 조성예배되었던 것이다. 그 기원은 서산마애삼존불이며[19] 이러한 수기삼존불사상은 조선시대까지 내려와 나한전에 수기삼존불을 조성 봉안하고 있는 것이다.

3. 반가사유상과 유가유식파와의 관계

반가사유상은 이 유가유식파의 주불主佛로 특히 상생上生 신앙을 상징하고 있는 미륵보살로 간주되고 있는데, 하생下生 신앙의 미륵불과 함께 유가유식파 주불主佛의 쌍벽을 이루고 있다.[20] 북위시대의 교각미륵보살상이 동서위시대부터 점차 쇠퇴하면서 반가사유상의 미륵보살로 대체되고 있으며 북제시대부터 미륵반가사유상이 크게 유행한 것으로 간주된다.

우리나라에서는 교각미륵보살상이나 교각미륵불상 또는 미륵불의자상이 몇예 외에는 거의 보이지 않고 있다. 그 대신 미륵보살로 간주되는 반가사유상은 대·소를 막론하고 많이 조성되고 있다. 그것은 우리나라에 반가사유상이 수용된 것이 중국의 동서위東西魏 시대 말에서부터 북제北齊, 북주北周 시대 초기부터이고 그 이후부터 성행하고 있기 때문에 반가사유상이 미륵불로 조성된 이후에 주로 수용되었다는 것을 뜻한다. 따라서 반가사유상이 태자상보다 미륵보살로 조성되었을 확률이 훨씬 높은 것이다. 이른바 이 반가사유상은 대형인 국보 83호 삼산보관 반가사유상 같은 경우는 유가유식파 사찰의 금당에 주불主佛로 봉안되었을 것이고 작은 소상小像의 경우는 원불願佛 등으로 삼았을 것이다.

주불主佛의 경우 수용시기로 보아 지론종보다는 섭론종攝論宗 사찰의 금당 주불로 주로 봉안되었을 가능성이 많았을 것으로 생각된다. 이 국보 83호 금동

19 문명대, 「백제 서산마애삼존불상의 도상해석」, 『미술사학연구』 221·222(한국미술사학회, 1999.6)(『삼국 시대 불교조각사연구』, 예경, 2003.9 재수록).

20 문명대, 「유가법상종미술 총론」, 『통일신라 불교조각사연구』(예경, 2003.9).

반가사유상도 600년 경에 조성되었으므로 경주나 경주 부근의 지론종이나 섭론종계통 사찰의 금당에 봉안되었을 가능성이 농후하다고 판단된다. 봉화 북지리 출토 초대형 석조미륵반가사유상이 유가유식파로 생각되는 사찰의 금당에 주불主佛로 봉안되었던 것으로 발굴 결과 밝혀진 사실에서 판단할 수 있기 때문이다. 특히 주불로 봉안되었을 경우 법화경 사상에 의한 수기삼존의 미륵보살이 될 가능성이 낮기 때문에 법화경 사상과는 관계가 없다고 판단된다.

IV
국보 83호 금동미륵반가사유상의 도상 특징

국보 83호 반가사유상은 두광만 없을 뿐 거의 완전한 금동반가사유상이다. 이 상은 머리에 삼산三山 보관을 쓰고 상체는 벗은 나형裸形의 반가자세로 돈자墩子 위에 앉아 생각하는 사유자세를 취하고 있는 간결 명쾌한 대형(90.3cm) 금동반가사유상이다.

　머리에는 삼산보관三山寶冠을 쓰고 있다. 이 관은 전면과 좌우 측면에 반달형半圓形의 관식을 세운 삼산형 보관인데 무늬나 장식이 전혀 없는 소박한 보관이다. 이런 무문無紋 삼산형 보관은 황룡사 출토 금동삼산보관형 보살두의 보관과 거의 유사한 편이다. 황룡사 금동보살두도 금동반가사유상 보살두로 추정되고 있어서 두 상은 매우 흡사했다고 평가되므로 국보 83호 반가사유상이 고신라작일 가능성이 한결 높다고 생각된다. 이러한 소박한 삼산보관은 신라지역에 주로 나타나고 있는데 경주 성건동 삼랑사지三郎寺址 금동반가사유상 일본 26성인기념관 금동반가사유상 등 금동상이나 단석산 신선사 마애반가사유상 또는 삼화령 석조미륵삼존상의 보살상 등에도 보이고 있다. 단석산 반가사유상 보관은 마애상이기 때문에 4분원처럼 표현되지 못하여 다른 형태로 오인되

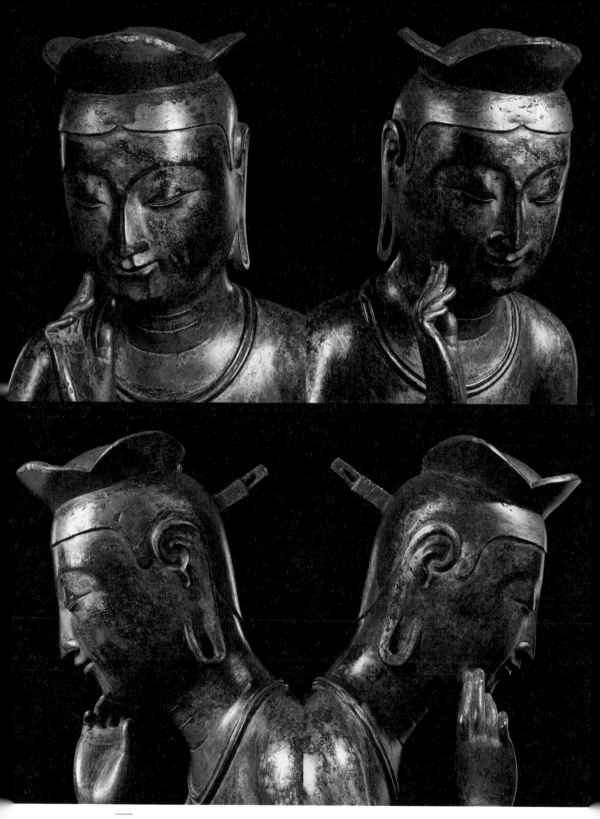

도2. 국보 83호 금동반가사유상 머리와 얼굴 부분

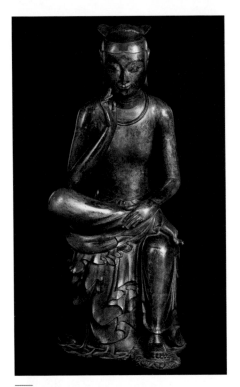

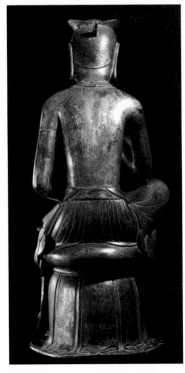

도3. 국보 83호 금동반가사유상 정면

도4. 국보 83호 금동반가사유상 뒷면

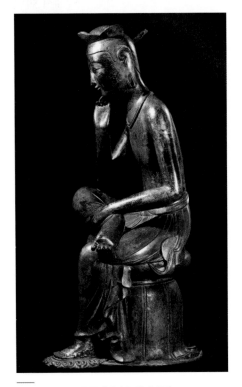

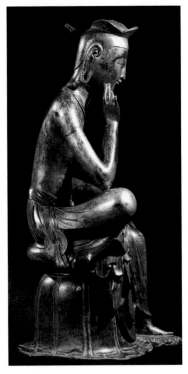

도5. 국보 83호 금동반가사유상 좌측면

도6. 국보 83호 금동반가사유상 우측면

| 제3장 국보 83호 세계 최고 삼산보관형 금동미륵보살반가사유상

기도 하지만 본질적으로는 동일한 형태라 하겠다.

북제 이후의 미륵보살삼산관 삼산형三山形의 도상의도는 미륵의 3회 설법과 이에 의한 3원院 3탑의 도상의지가 반영되었을 가능성이 농후하다고 말하기도 한다.[21]

얼굴은 갸름하고 통통한 편인데 성숙하기 직전의 16세쯤 소년 얼굴이 보다 성스럽게 표현될 때 나타나는 앳띄고 고상한 모습이라 하겠다. 두 눈썹에서 흘러내린 코는 길고 오뚝하고 세련되었으며, 입은 인중을 짧게 하고 입가를 위로 올려 보조개를 짓게 하여 미소를 띄게 하였는데 이 미소와 함께 눈을 살포시 뜨게 하여 미소가 우러나게 함으로써 입가의 미소와 함께 생각에 잠긴 사유思惟의 미소가 온 얼굴에 번지게 하고 있다. 이 미소야말로 앳되고 청순하고 한없이 온화한 열반의 미소라 할 수 있을 것이다.[22]

신체는 상체가 옷을 걸치지 않은 나형裸形이고 하체는 군의裙衣를 입은 어깨의 선이 자연스럽게 흘러내려 부드러운 곡선을 이루고 있으며, 가슴에서 아랫배까지 사다리꼴을 이루는 상체는 약간 봉긋하게 솟은 젖가슴과 배가 이루는 굴곡이 유연한 편이어서 막 성숙해지려는 16세 정도의 소년의 몸매를 이상적으로 나타내고 있다고 평가된다.[23]

상체에 비해 돈자 위에 가부좌한 오른쪽 무릎과 다리는 굵고 힘 있는 편이고 돈자 아래로 내린 왼다리는 굵으면서도 굴곡없이 쭉 내린 형태여서 부드러운 굴곡의 상체와 대비된다.

왼팔을 자연스럽게 꺾으면서 왼손을 오른 발목위로 살짝 걸쳤고 오른팔의 팔꿈치는 오른다리 무릎위에 살짝 얹은 채 오른손을 위로 올려 검지와 중지中

21 문명대, 『한국조각사』(열화당, 1980).

22 김원룡, 『한국고미술의 이해』(서울대출판부, 1980).

23 1980년대 당시 한국의 16세 청소년들의 신체비례와 이 반가상의 신체비례를 분석한 연구에 의하면 거의 동일한 비례치를 보여주었다는 연구결과가 있다.

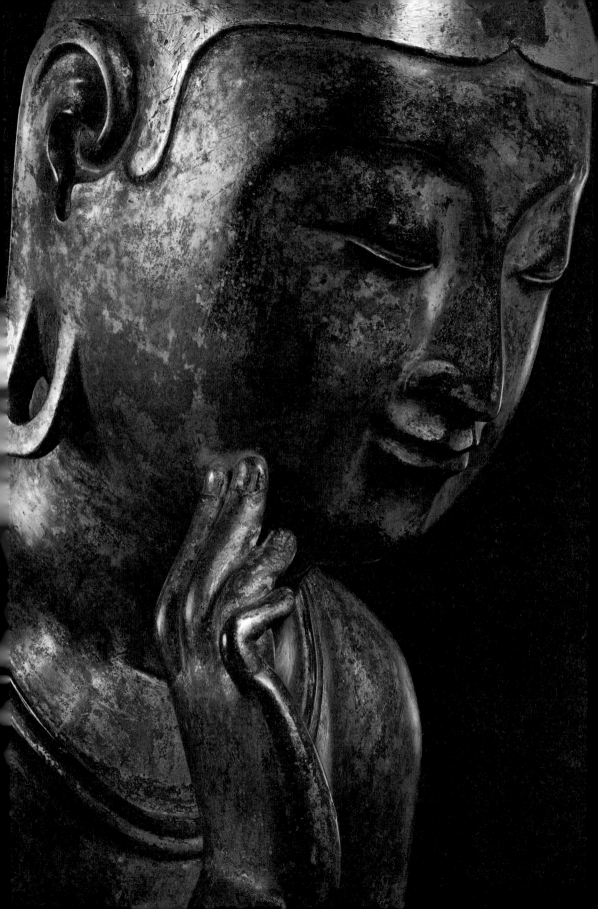

指의 손가락을 부드럽게 오른쪽 뺨에 살포시 대고 있다. 다섯 손가락이 구부려 움직이는 미묘한 동감動感은 약간 휘어지는 상체와 숙인 듯한 얼굴, 오른다리와 오른팔이 꺾어지면서 이루는 미묘한 동감과 어울려 이 상을 사유思惟 열반의 심심미묘한 경지를 나타내는 내면의 생동감으로 충만하게 하고 있다.

이 사유는 중생을 제도할 것인가, 말 것인가에 대한 깊은 고뇌에 대한 사유이어서 은은하고 적정한 미소가 얼굴가득 번지고 있다.

그래서 그런지 이 반가사유상에는 몸에 일체의 장신구가 없지만 유일하게 목걸이 장신구 단 1점만 표현되고 있고 팔찌와 손목찌는 겨우 형태만 알 수 있을 정도이다. 더구나 목걸이 장식이나 문양이 전혀 없는 소박하기 짝이 없는 두 가닥二重 목걸이만 표현되고 있을 뿐이어서 간결미를 최대한 살리고 있다.

내린 왼발과 연화족대蓮花足台는 통일신라양식이어서 통일신라 당시에 파손된 것을 수리한 것으로 보고 있다. 발이 투박하고 연화문이 9세기경의 특징이기 때문이다. 이 외에 보관의 앞부분, 오른팔 팔꿈치, 상현좌 뒷면 하부 등 일부가 수리된 부분이다. 이 미륵보살반가사유상이 착의한 보살의菩薩衣의 경우 상체는 천의天衣를 걸치지 않고 벗은 간결한 나형裸形이며 하체下體는 다소 두툼한 군의裙衣를 입고 있다. 군의의 상단은 띠를 두르고 위로 나온 상단자락은 좌우 측면으로 모아 띠를 살짝 덮고 있다. 오른 다리로 내린 군의는 3겹三重으로 겹쳤는데 윗자락은 무릎 따라 살짝만 내렸고 아랫자락은 돈자와 왼다리를 걸쳐 바닥까지 내리고 있다. 오른다리로 내린 자락에는 좌우로 중간이 끊어진 U자를 선으로만 살짝 표현했고 돈자로 흘러내린 옷자락은 끝이 Ω자를 이루면서 내렸는데 이 역시 3중으로 겹치고 있어서 3단 상현좌를 이루고 있다. 좌우 측면 허리에는 허리띠에서 내린 띠자락이 원판의 패옥장식佩玉裝飾 구멍을 거쳐 엉덩이 밑으로 들어가고 있다.

크기法量

총고: 91cm	상고: 89cm
두고: 19.7cm	안고: 13.5cm
안폭: 12.1cm	대고: 31.1cm
대경: 38.7cm	

도7. 국보 83호 금동반가사유상 얼굴과 손

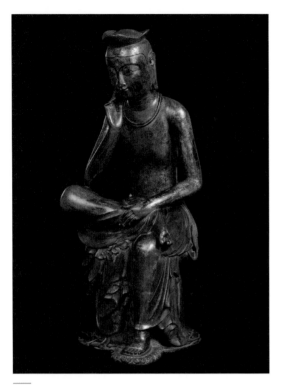

도8. 국보 83호 금동반가사유상 전신 정면

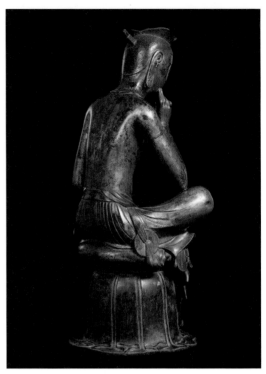

도9. 국보 83호 금동반가사유상 전신 후면

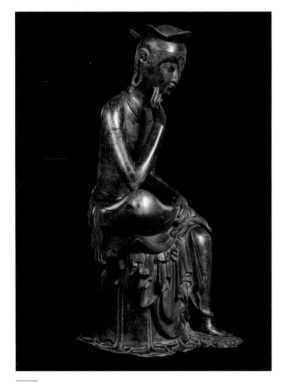

도10. 국보 83호 금동반가사유상 전신 우측면

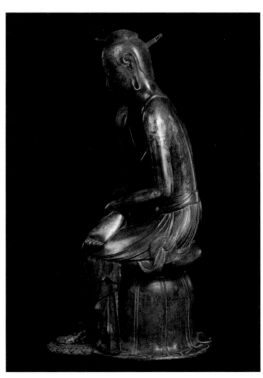

도11. 국보 83호 금동반가사유상 전신 좌측면

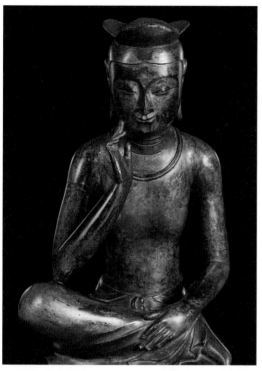

도12. 국보 83호 금동반가사유상 상반신 정면

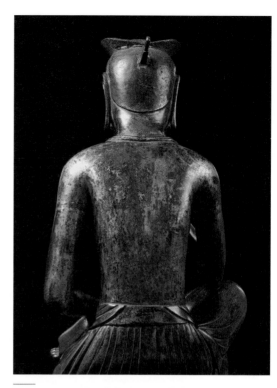

도13. 국보 83호 금동반가사유상 상반신 후면

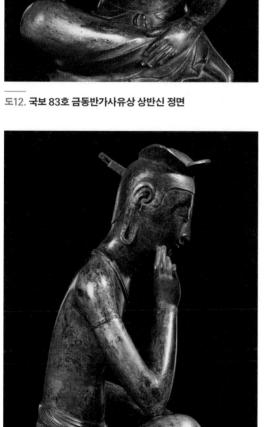

도14. 국보 83호 금동반가사유상 상반신 우측면

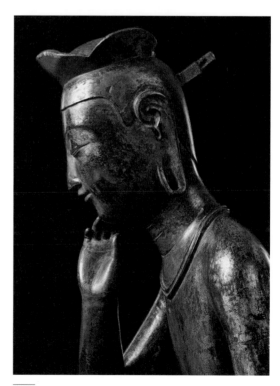

도15. 국보 83호 금동반가사유상 상반신 좌측면

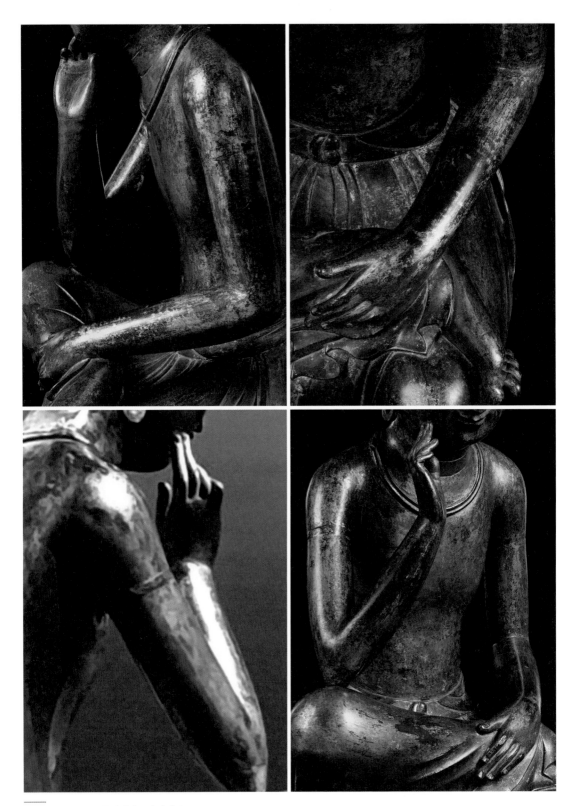

도16. 국보 83호 금동반가사유상 팔과 손

제3장 국보 83호 세계 최고 삼산보관형 금동미륵보살반가사유상

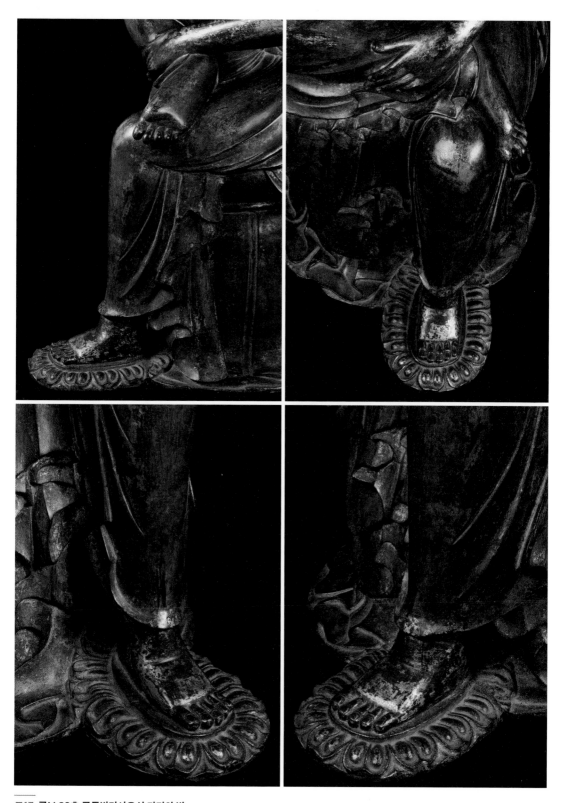

도17. 국보 83호 금동반가사유상 다리와 발

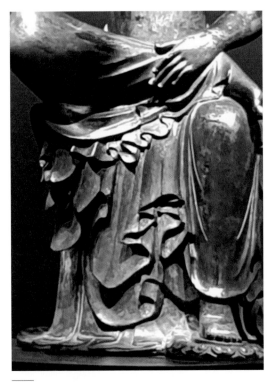

도18. 국보 83호 금동반가사유상 하반신 정면

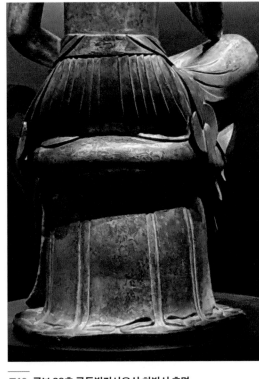

도19. 국보 83호 금동반가사유상 하반신 후면

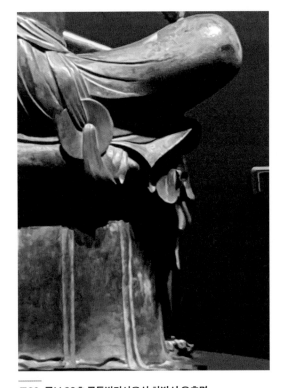

도20. 국보 83호 금동반가사유상 하반신 우측면

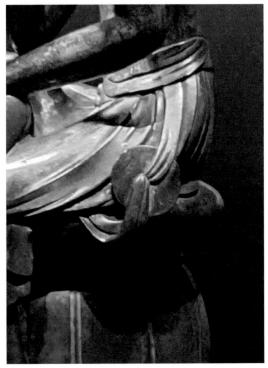

도21. 국보 83호 금동반가사유상 하반신 좌측면

제3장 국보 83호 세계 최고 삼산보관형 금동미륵보살반가사유상

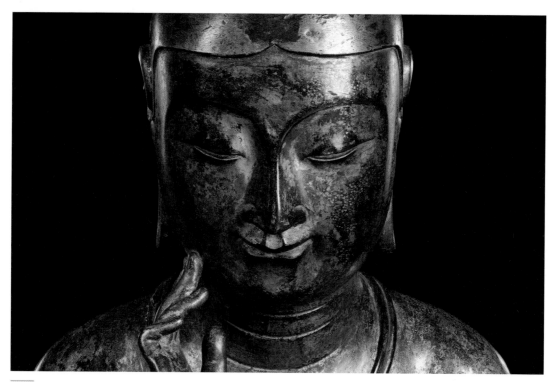

도22. 국보 83호 금동반가사유상 정면 얼굴

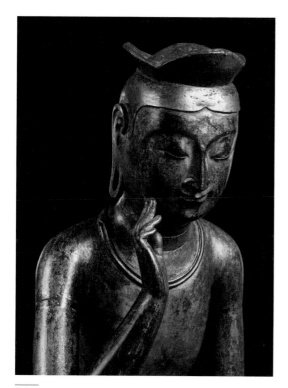

도23. 국보 83호 금동반가사유상 상체

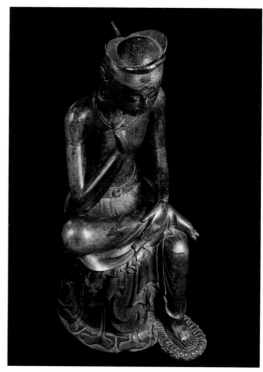

도24. 국보 83호 금동반가사유상

뒷면은 허리띠에서 돈자까지 세로의 층단 겹주름을 이루면서 둔부 밑으로 들어갔다가 돈자 받침을 덮어내려 받침대 아래에서 묶은 후 다시 흘러내렸는데 둥근 돈자 아래로는 넓게 상현좌주름을 이루고 있다.[24]

V
국보 83호 금동미륵반가사유상의 양식 특징과 편년

국보 83호 미륵보살반가사유상은 등신대等身大에 가까울 정도로 커다란 금동보살상이다. 이렇게 대형의 금동불상은 삼국시대는 국보 78호와 함께 이 반가사유상이 유일한 예이며 통일신라시대의 대형 금동불상도 철불 이외에는 몇 점밖에 남아있지 않는 희귀한 예라 할 수 있다.

1. 양식 특징

이 금동 반가사유상은 대형이어서 반가사유자세를 훨씬 조화있고 자연스럽게 조형造形할 수 있었던 것으로 파악된다.

첫째, 구도비례미構圖比例美이다. 두광頭光과 하대下台가 없이 돈자에 반가한 자세로 앉아있는 반가사유상만 남아있어서 상자체의 구도 비례를 살펴볼 수밖에 없다. 반가자세의 이 상은 두고頭高:신고身高가 1:4.5이고 안고:신고가 1:6.59인데 보관을 제외하면 인체(16세 소년) 비례에 가깝다고 할 수 있다. 국보 78호는 두고:신고가 1:4.07이고 안고:신고가 1:7.8인데 보관이 높기 때문에 나타나는 현상이다. 이에 비해 국보 83호 반가상과 보관이 비슷한 광륭사소장 목조반가사유상의 경우 두고:신고가 1:4.4이고 안고:신고가 1:7.2이어서 목조반가

24 돈자를 덮은 자락은 보살의 군의裙衣가 아니라 별도의 포布로 인식되기도 한다. 강우방, 「금동삼산관사유상」, 『미술자료』 22(국립중아박물관, 1978).

상보다 머리와 얼굴이 좀 더 작아
진 비례를 나타내고 있다.

이런 비례는 머리와 상체, 오른
팔과 오른 무릎이 이루는 적절한
조형감각, 손가락과 등의 섬세하게
구부러지고 휘어지는 미묘한 조화
미가 이 보살상에 생동감을 불어
넣고 있다.

둘째, 형태미이다. 국보 83호 반
가사유상은 16세쯤 되는 소년의
신체를 거의 완벽하리만치 이상적
인 모습으로 승화시킨 걸작이다.

둥근 듯 갸름한 앳된 얼굴, 부
푼 듯한 봉긋한 젖가슴과 호리호
리하면서도 어깨와 배 등이 이루
는 풋풋한 상체와 여린 듯 유연한
어깨와 팔, 듬직한 무릎의 반전과
상승미는 광륭사 목조반가상까지
도 따라올 수 없고 다만 봉화석조
반가상만 유사할 뿐이다. 그러나
그 외에 양산출토 금동반가사유상
도 국보 83호를 상당히 따르고 있
지만 가슴과 배와 팔이 이루는 유
연하고 자연스러운 곡선미에는 도
저히 미치지 못하고 있다.

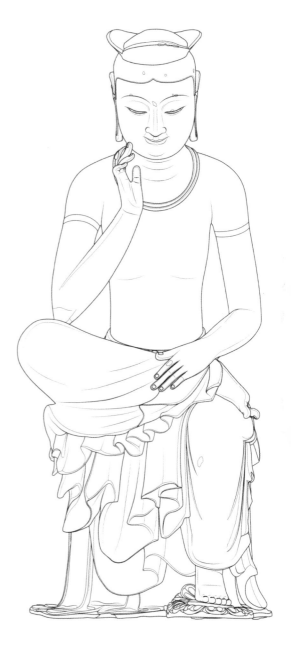

도25. 국보 83호 금동반가사유상 실측도
이 실측도는 국립중앙박물관, 『한일 금동 반가사유상
과학적연구조사보고서』(2017)에서 인용했음

원통형 돈자와 돈자 앞면에 내려진 상현좌는 어느 반가사유상도 따를 수 없는 날씬하고 세련된 자태이다. 즉 무릎을 받치는 옷자락의 상승미, 삼단의 옷자락이 한단씩 안쪽으로 모아지면서 하단 끝 자락이 꽃잎을 이루어 둥근 돈자까지 보이게 하는 날씬한 옷주름이 이루는 체감율은 가히 극치의 기법이 아닐 수 없다. 여기에 상단자락이 이루는 자연스러운 지그재그 주름, Ω형과 꽃잎형의 날렵한 무늬, 하단의 유연한 꽃잎무늬는 상현좌 옷주름의 백미라 할 수 있을 것이다.

　이렇게 날렵하고 세련되고 날씬한 국보 83호의 돈자와 상현좌는 변화없는 직사각형 상현좌인 광륭사 반가상이나 국보 78호 반가사유상, 봉화석조반가상 등은 도저히 따라올 수 없다고 할 것이다. 따라서 이 돈자와 상현좌야 말로 국보 83호반가상의 날씬하고 우아한 모습을 더욱 돋보여주는 신의 한수라 하지 않을 수 없다.

　셋째, 선線 미이다. 형태미에서 이미 선의 동감에 대해서는 여러 번 지적한 바 있다. 한마디로 말해서 한없이 부드럽고 유연하며 간결한 율동미라 할 수 있는데 특히 상현좌의 옷주름 선에서는 그야말로 가야금 산조나 베토벤 교향곡의 선율을 듣는 것처럼 가슴 벅찬 감동을 느끼게 한다.

　즉 삼산보관三山寶冠의 야트막한 능선의 부드러운 선, 얼굴의 앳되고 우아하면서도 세련된 선, 어깨와 가슴, 팔과 손가락, 등과 허리가 이루고 있는 부드럽고 간결한 선, 돈자와 상현좌에 표현된 옷주름 선의 리드미컬한 선율적인 선 등에서 한없이 간결하고 부드러운 선율의 아름다움을 만끽할 수 있을 것이다. 바로 이 선은 생동감이자 생명력이다.

　이상以上에서 살펴본 국보 83호의 양식 특징은 한마디로 말한다면 단순간결한 구도, 세련 우아한 형태, 한없이 부드러운 선율의 미로 보는 이로 하여금 가슴벅찬 감동을 느끼게 하는 최고 걸작이라 할 수 있을 것이다.

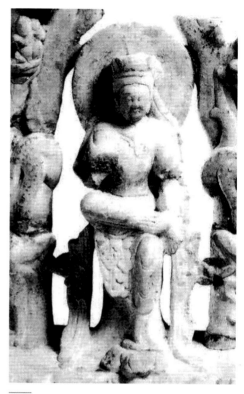

도26. 무정5년명 백옥용수사유상, 547년

도27. 천보8년명 백옥반가사유상, 557년

2. 편년

국보 83호 반가사유상은 비교할 수 있는 편년반가사유상이 거의 없는 편이다. 그나마 중국의 연대있는 반가사유상과 비교하는 것이 어느 정도 편년을 정하는 데 도움을 받을 수 있을 것이다.

국보 83호의 앳된 얼굴은 무정5년명武定五年銘(547년) 백옥 용수사유상의 얼굴과도 친연성이 있지만 이를 계승하고 있는 천보天寶 8년명 백옥반가사유상(557년, 47cm)의 얼굴과 친연성이 있다고 생각된다. 또한 가슴, 허리, 무릎의 형태와 상현좌의 체감되는 습벽의 처리 등도 어느 정도 유사하여 이러한 천보8년명 백옥반가사유상 계통의 양식이 국보 83호 반가사유상의 형성에 일정한 영향을 끼쳤을 가능성이 농후하다고 판단된다. 물론 무평원년명武平元年銘(570년)

백옥 반가사유상이나 하청4년명^{河淸四年銘}(565년) 쌍미륵반가상 등도 이 계열에 포함시킬 수 있으나 천보8년명 반가상 계통이 보다 더 참고대상이 되었다고 보아야 할 것이다.[25]

어쨌든 북제의 557-570년 전후의 반가사유상 특히 백옥반가사유상 양식이 국보 83호 반가사유상 양식을 형성하는 데 주요 참고대상이었다고 한다면 국보 83호 반가사유상은 적어도 6세기말 내지 7세기 초에는 조성되었다고 보면 무난할 것이다. 즉 불상양식의 수용년대를 고려한다면 6세기 4/4분기(575-600) 내지 600년 전후에는 국보 83호 반가사유상이 조성되었다고 볼 가능성이 가장 농후하다고 판단되기 때문이다.[26]

이 점은 광륭사 소재 목조반가사유상이 603내지 616년 경으로 추정되고 있는 점과도 연관된다고 할 수 있다. 광륭사상이 신라에서 보낸 신라상으로 간주한다면 늦어도 616년 이전이므로 국보 83호 반가상은 이보다 이른 늦어도 600년 전후, 이르면 6세기 4/4분기(575-600)로 편년할 수 있기 때문이다.

삼국시대 년대 있는 상은 경^景4년명(571년) 금동불입상과 어느 정도 비교할 수 있지만 지역성과 함께 자세와 형식이 달라 정확히 비교할 수 없고, 양식이나 기법상 거창출토 금동보살입상과 연관성이 상당히 있지만 형식상 차이 때문에 분명하게 비교할 수 없다고 판단된다. 이보다 숙수사지 금동불상들과 친연성이 좀 더 있다고 판단된다.

25 문명대, 「반가사유상의 도상특징과 명칭문제」, 『삼국시대 불교조각사연구』(예경, 2003.9).

26 표1에서 보다시피 대부분 7세기 초로 보고 있다. 그러나 7세기 초보다 약간 앞으로 보는 것이 합리적일 것으로 생각된다.

VI

5대 대형大形 반가사유상과의 비교를 통한
국보 83호 금동미륵반가사유상의 의의

삼국시대의 대형 반가사유상은 4점 이상 전해지고 있다. 연대순으로 보면 국보 78호 금동반가사유상, 국보 83호 금동반가사유상, 일본 광륭사소장 목조반가사유상(전 일본국보1호), 경북대 소장 봉화북지리 석조반가사유상(보물, 현고, 160cm), 단석산 마애반가사유상(현 125cm) 등이다.

첫째 이들 5상은 금동2구, 목조 1구, 석조 2구 등이어서 재료에 따라 크기가 달라지지 않는다는 사실을 알 수 있다. 금동상이 제작기법상 제일 어렵고 재료비도 가장 비싸기 때문에 대형상을 조성하기가 쉽지 않았다. 특히 다른 형식의 도상보다 반가사유상은 기술상 가장 어려워 대형상을 조성하기가 쉽지 않았다고 알려져 있다. 그런데 우리나라에서는 초대형의 금동반가사유상이 2점이나 현존하고 있어서 세계 최대의 금동반가상으로 가장 귀중하게 평가되고 있다. 바로 국보 78호 금동반가사유상과 국보 83호 금동반가사유상이다. 이 두 반가상과 비교할 수 있는 금동반가사유상은 세계 어느 나라에도 없는 편이다.

목조반가사유상은 신라작으로 의견이 모아지고 있지만 현재 일본에 정식으로 전해진 세계 최초의 목조상이자 최대의 목조반가사유상으로 잘 알려져 있다. 616년 전후 작이 확실하다면 1400년 이전에 조성된 가장 오래된 목조불상으로 높이 평가될 수 있다.

석조 반가사유상도 2점 이상이지만 여기서는 봉화북지리 출토 석조반가사유상과 경주 송화산 석조반가사유상 등 2구의 반가상을 들 수 있다. 봉화북지리 반가사유상은 7세기 전반기에 조성되었고 송화산 반가상 역시 이 시기의 상으로 평가되고 있어서 가장 오래된 최고의 석조 반가상이다.

둘째 크기法量이다. 금동제가 기술상 난이도가 높기 때문에 크기도 다른 상

표2 5대 반가사유상 크기비교

	명칭	전고(cm)	신고(cm)	두고(cm)	안고(cm)	비고
1	국보 78호 금동반가사유상	81.54	76.67	18.84	9.84	
2	국보 83호 금동반가사유상	91	89	19.7	13.5	
3	일본 광륭사소장 목조반가사유상	147	125	28.5	17.3	
4	봉화 북지리 석조반가사유상	약 400	160			
5	경주 송화산 석조반가사유상	약 160	125			

에 비해서 상대적으로 작은편이다. 목조반가상은 원래 보다 대형도 있었겠지만 현존 광륭사소장 반가상은 금동상보다 약간 큰 편이다.

현존 반가상 가운데 가장 큰 상은 봉화 북지리상이다. 허리까지만 남아있는 현 크기가 160cm이므로 광배와 머리까지 합치면 약 400cm 정도의 초대형 상이다. 모든 재료의 반가상 중 세계 최대 크기이다. 이에 버금갈 석조 반가상이 송화산 반가상으로 어깨까지 높이가 125cm이므로 머리까지는 작아도 160cm 이상으로 추정된다. 역시 당당한 규모이다.

셋째, 양식 특징이다. 현존 반가상 가운데 가장 오래된 상은 국보 78호 반가사유상이다. 이 반가상의 조형미는 장식성과 강직성에 바탕을 둔 역동적인 세련미라 할 수 있다. 이 원류는 북위 불상양식에서 유래한 동위불상 특히 동위반가사유상이라 할 수 있다. 78호 반가상에서 보다 진전된 반가상이 국보 83호 반가사유상이다.

이에 비해 국보 83호 반가사유상은 단순성과 유연성에 바탕을 둔 생동적인 앳된 우아미라 할 수 있다. 북제주北齊周 때 새로이 수용된 굽타양식을 바탕으로 나타난 북제말 수초 불상양식(장대성, 사등신적 조형성, 사실성 등 세 양식 중 하나)이 원류여서 새로운 사실양식을 멋들어지게 승화시키고 있기 때문으로 생각된다. 물론 앳띈 동형성童形性도 보다 승화되어 녹아있기 때문이다. 그래서 이 금동 반가사유상은 세계 최고의 걸작 반가사유상이자 세계 반가사유상의 절

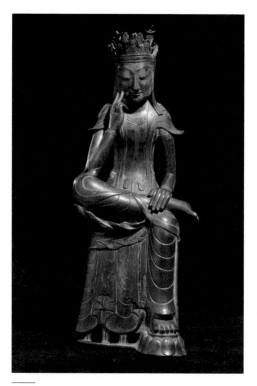

도28. 국보 78호 반가사유상

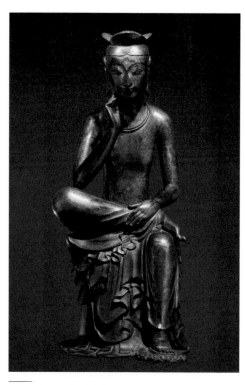

도29. 국보 83호 반가사유상

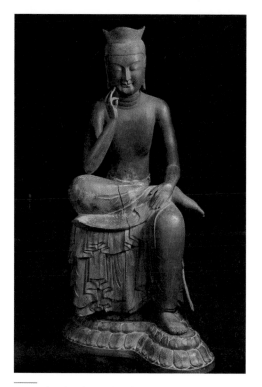

도30. 광륭사소장 목조반가사유상, 603-616년

도31. 단석산 반가사유상

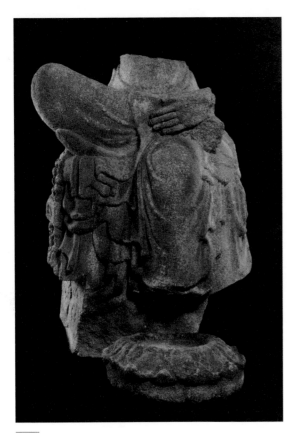

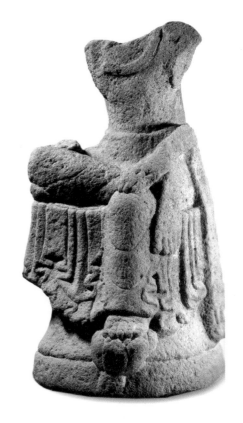

도32. **봉화 북지리 석조보살반가사유상, 6세기 4/4분기**

도33. **경주 송화산 석조반가사유상**

정의 상이 될 수 있었다고 하겠다.

　반가사유상의 정점을 찍은 국보 83호 반가사유상에 이어 나타난 반가사유상이 목조 반가사유상이다. 신라에서 제작되어 일본으로 건너가 광륭사에 보장된 반가사유상이라는 설이 굳어지고 있어서 신라작으로 평가되어도 좋을 것이다. 양산출토 금동반가사유상, 단석산 신선사 마애반가사유상, 봉화 북지리 석조반가사유상, 송화산 석조반가사유상 등 모든 반가사유상이 모두 국보 83호를 모델로 조성되었고 또한 목조반가사유상으로 계승되고 있기 때문에 이들은 모두 신라반가사유상으로 볼 수 있다고 판단된다.

　광륭사 목조반가사유상은 국보 83호 반가사유상의 쌍둥이 상으로 평가되

고 있다. 그러나 상의 유연미나 상승미등이 떨어지고 돈자와 상현좌에서 날렵한 세련미보다 장중미가 더 많아지고 있어서 국보 83호에는 미치지 못하다는 평을 듣고 있다. 물론 목재의 기법상 불가피한 기술적 한계 때문이기도 하지만 어쨌든 우아미에서는 국보 83호가 한수 위라는 사실은 인정하지 않을 수 없다.

보물 봉화북지리 초대형(4m) 석조 반가사유상은 상승미나 입체미가 목조반가사유상보다 한수 위지만 대좌의 형태가 국보 83호 반가상에 미치지 못하고 있다. 송화산 석조반가사유상은 우아미나 세련미가 다른 상들에 비해 떨어지고 있어서 작은 반가상들과 친연성이 더 가까운 편이다. 이처럼 대형 반가사유상 5구 가운데 국보 83호는 우아미와 세련미에서 정점이라 할 수 있고 세계 반가사유상 중 정점頂點이라 할 수 있을 것이다.

VII
맺음말

국보 83호 금동미륵반가사유상은 반가사유상의 정점에 위치하고 있는 최고 걸작의 반가사유상으로 높이 평가되고 있다.

이 걸작 반가사유상에 대해서 다섯 가지 점을 밝히게 되었다.

첫째, 연구개요에 대해서 현재까지 이루어진 연구를 연구사적으로 정리했다. 한국학자로 고유섭 선생이 이 상에 대해서 최초로 논의했고 그 다음 출토국적에 대한 논의가 처음부터 있었는데 경주와 충청도 설이 있었으나 현재 신라설이 유력하며, 그 다음 편년과 양식연구로 확대되었다는 점을 밝히게 되었다.

둘째, 반가사유상은 인도에서는 태자상과 관음보살상을 상징하는 데 비해 중국에서는 초기에는 태자상, 북제 때는 미륵보살상으로 변했으며 우리나라는 처음부터 미륵보살상을 상징했다고 파악했다.

셋째, 국보 83호의 도상 특징은 반가자세 가운데 가장 뛰어난 반가사유자세를 취한 도상으로 평가된다고 논의했다.

넷째, 양식적 특징과 편년에 대한 논의는 단순성과 유연성에 바탕을 둔 우아미의 절정을 보여주는 반가상으로 북제 반가사유상의 새로이 수용한 굽타의 사실양식에 연원을 두고 있어서 6세기 4/4분기(575-600), 늦어도 7세기 극초에 편년할 수 있다고 보았다.

다섯째, 우리나라 5대 반가사유상 중 최고의 걸작일 뿐만 아니라 나아가 세계 반가사유상의 정점을 차지하는 세계 최고의 걸작 반가사유상으로 평가된다는 점을 밝힌 것이다.

참고문헌

강우방, 「금동삼산관사유상」, 『미술자료』22호, 국립중앙박물관, 1978(『한국고대조각사의 원리』(열화당, 1990)
　　　재수록).

_____, 「금동일월식삼산관사유상」, 『미술자료』30·31호, 국립중앙박물관, 1982(『한국고대조각사의 원리』(열화
　　　당, 1990) 재수록).

고유섭, 「金銅彌勒半跏像의 考察」(『韓國美術史論集』(通文館, 1974) 재수록).

김원룡, 『한국 고미술의 이해』, 서울대출판부, 1980.

_____, 「고대 한국의 금동불」, 『한국미술사연구』, 일지사, 1989.

김재원·김리나 『한국미술』, 탐구당, 1973.

문명대, 『한국조각사』, 열화당, 1980.

_____, 「백제 서산마애삼존불상의 도상해석」『미술사학연구』221·222, 한국미술사학회, 1999.6(『삼국시대 불
　　　교조각사연구』(예경, 2003.9) 재수록).

_____, 「신라법상종의 성립문제와 그 미술–감산사 미륵보살상 및 아미타불상과 그 명문을 중심으로」, 『역사학
　　　보』62·63, 역사학회, 1974(『통일신라 불교조각사연구』上(예경, 2003.9) 재수록).

_____, 「반가사유상의 도상특징과 명칭문제」, 『한국불교문화사상사』, 이지관스님화갑기념논총 발간위원회,
　　　2001.3(문명대, 『삼국시대 불교조각사 연구』(예경, 2003.9) 재수록).

_____, 「유가법상종미술 총론」, 『통일신라 불교조각사연구』, 예경, 2003.9.

_____, 「골굴석굴과 운강 제 6굴의 구조와 도상의 비교연구」, 『강좌미술사』54(㈔한국미술사연구소·한국불교미
　　　술사학회, 2020.6.

황수영, 「백제반가사유석상 소고」, 『역사학보』13, 역사학회, 1960(『한국불상의 연구』(三和出版社, 1947) 재수
　　　록).

_____, 『불상과 불탑』, 세종대왕기념사업회, 1974.

_____, 『반가사유상』, 대원사, 1992.

關野貞, 「朝鮮三國時代의 彫刻」, 『宝雲』7号, 東京: 寶雲社, 1933.

大村西崖, 『支那美術史彫塑編』, 東京: 佛書刊行會圖像部, 1980재판.

稻田春水, 「조선에 있어서의 불교예술연구」, 『불교진흥회월보』1–7호, 1915.

楊伯達 著, 松原三郎 譯, 『매장된 중국석불의 연구』, 東京美術, 1985.

斎藤忠, 『朝鮮佛敎美術考』, 東京: 寶雲舍, 1947.9.

竹村牧男, 「지론종, 섭론종, 법상종」, 『唯識思想』, 경서원, 1993.

| Abstract |

A New Study on the National Treasure No. 83
Samsan Archived Flame-decoration-engraved Gilt-bronze
Pensive Maitreya Image

Moon Myung-dae

First, for the research outline, the research conducted so far is summarized in terms of research history. Ko Yu-seop, as a Korean scholar, first discussed this image, and after that, there was a discussion about the nationality of the unearthed country from the beginning including doctrines of Gyeongju and Cheongcheong province, but currently, the Shilla doctrine is influential, and after that, it was revealed that it was expanded to research on chronicles and culture.

Second, while the pensive Bodhisattva image symbolizes the crown prince's image and Avalokitesvara image in India, it was the crown prince's image early in China, and it was changed to the Maitreya image in Beiqi, and it was understood that it was symbolized as the Maitreya image in Korea from the beginning.

Third, it was discussed that the iconography of the National Treasure No. 83 is evaluated as the image with the most outstanding half-dressed pensive posture among the half-dressed postures.

제3장 국보 83호 세계 최고 삼산보관형 금동미륵보살반가사유상

Fourth, the discussion on stylistic features and chronicles is that it is a pensive Bodhisattva image that shows the ultimate elegance based on simplicity and flexibility, and as it is originated from Gupta facts form the Gupta realistic style which newly accepted Beiqi pensive Bodhisattva image, it was considered that it could have a chronicle in the late 6th to early 7th century.

Fifth, it is not only the best masterpiece among Korea's five major pensive Bodhisattva images, but furthermore, it revealed that it is evaluated as the world's best masterpiece of pensive Bodhisattva image, which occupies the peak of the world's pensive Bodhisattva images.

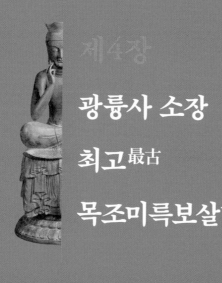

제4장

광륭사 소장

최고最古

목조미륵보살반가사유상

I
머리말

집과 가구架構(=生活用具)와 땔감을 제공해주는 나무는 인류의 영원한 보물로 일찍부터 인식되어 왔다. 더구나 나무로 만든 예술작품은 아름답고 정겨운 소재로 가장 사랑받아 오고 있다. 우리나라에는 고대의 목조예술품 가운데 가장 저명한 걸작이 한 점 전해오고 있다. 잘 알려져 있다시피 일본 경도京都의 고류지廣隆寺에 보관되어 오고 있는 목木 반가사유상이다. 이 상에 대해서는 프랑스의 저명한 작가이자 문화부장관으로 문명을 날렸던 앙드레 말로가 명문을 남겨 인구에 널리 회자되어 오고 있다.

너무나 부드럽고 너무나 미묘하고 너무나 조화로운 이 나무로 조성된 목반가사유상의 아름다움은 홍송紅松(=赤松)이 가지는 독특한 특징을 위대한 조각가가 멋들어지게 살렸기 때문에 표현될 수 있었을 것으로 이해되고 있다.

이 반가사유상은 태백산 홍송으로 만든 신라반가사유상으로 7세기 초에 일본에 전해졌다는 것이 통설로 굳어져 있다. 물론 소수 연구자들의 이론도 있지만 대세는 국산제, 그 가운데서도 태백산 산産의 홍송이라는 설이 통설이어서 우리에게는 각별한 의미를 가지고 있다.

II
광륭사 소장 목조 미륵보살반가사유상의 조성 배경

홍송 반가사유상이 봉안된 광륭사廣隆寺, 고류지는 일본말로 "고류우지"라고 하는데 일본 경도京都 태진太秦 역 부근에 위치하고 있는 저명한 절이다. 이 절이 유명하게 된 것도 옛 일본 국보 1호인 목조 반가사유상이 봉안되어 있기 때문

이다.

이 미륵보살 반가사유상은 신라제라는 것이 통설이다. 일본 교통공사交通公社 편 경도 가이드에 "높이 124cm, 적송赤松-목조木造로서 신라에서 건너온 도래불渡來佛이라는 설이 유력하다"라고 할만치 가장 대중적인 가이드 책에까지 기록될 정도로 신라작으로 정평이 나 있는 것이다.[1]

이 반가상이 신라작으로 평가되는 데는 몇 가지 이유가 있지만 가장 중요한 이유로 첫째 문헌적인 증거 때문이다. 광륭사는 원래 진사秦寺였는데, 622년 성덕태자聖德太子가 죽자 그를 위해 조성한 절이다. 603년에 성덕태자의 측근이자 신라승인 진하승秦河勝이 성덕태자가 내린 불상을 봉안하기 위해서 조성한 봉강사峰岡寺가 궁성 조영(793년)으로 폐사될 때 이를 진사에 이전 합병하여 광륭사로 재편된 것으로 이해되고 있다.[2] 이처럼 광륭사는 신라계인 진씨의 창건 사원이었으므로, 앞의 두 사원에 봉안되어 있었던 불상은 신라계 불상들일 가능성이 짙다고 하겠다.

1) 추고 11년 11월 기해삭(603년) ; 황태자가 모든 태부에게 일러 말하기를 내가 부처님상을 가지고 있는데 누가 이 상을 얻어 공손히 예배하겠는 가. 이때 진하승이 나아가 신이 예배하겠습니다 라고 말하고 곧 불상을 받아 봉강사를 조성했다.(推古11年11月己亥朔, 皇太子謂諸太夫曰 我有尊佛像, 誰得是像以恭拜 時秦造河勝進曰 便受佛像 因以造峰岡寺)

2) 이 내용은 836년에 완성된 광륭사연기廣隆寺緣起에 그대로 게재되어 있고 진하승이 성덕태자를 위해 광륭사를 건립했다는 내용도 있다.

3) 추고 24년 ; 가을 7월(616년) 신라가 죽세사나마를 파견하여 불상을 보내왔다(貢).(推古24年條, 秋七月新羅遣奈末竹世上, 貢佛像)

1　交通公社,『京都』(日本交通公社, 1981.10), p.94.

2　林南壽,『廣隆寺の研究』(中央公論美術出版, 2003.2), pp.85-100.

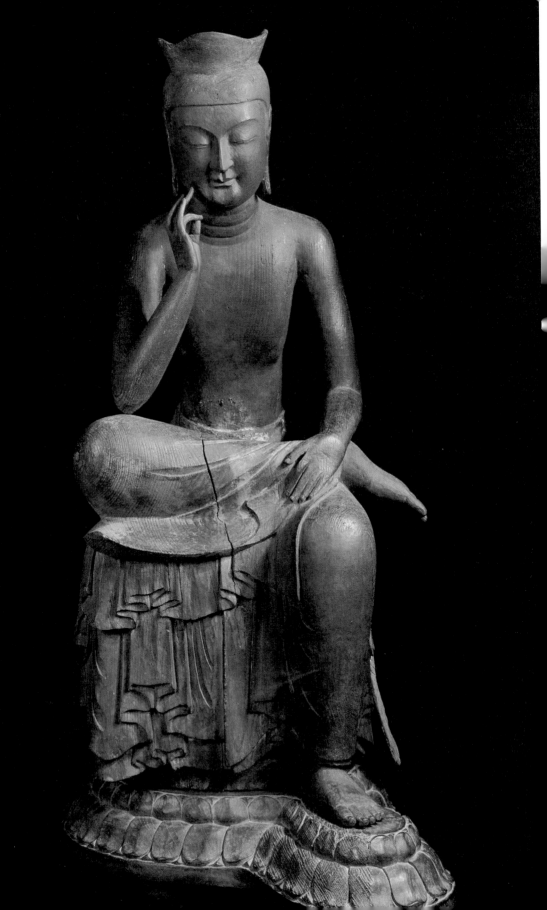

4) 추고 24년 7월 ; 신라왕이 보낸 황금불상은 높이 2척으로 봉강사에 안치했는데 이 상은 방광하고 때때로 기이함을 보여주었다.(扶桑略記 ; 推古24年條 七月 高二尺 置奉岡寺 此像放光 時時有異)

5) 추고천황 24년 ; 병자 가을 7월 신라국이 사신을 파견하여 (금동관세음상)을 봉헌하였는데 이 상이 방광하고 때때로 괴이함을 보이고 있다.(廣隆寺 來由記(1499) ; 推古天皇二十四年丙子秋七月自 新羅國使 奉獻此像放光 時時有怪)

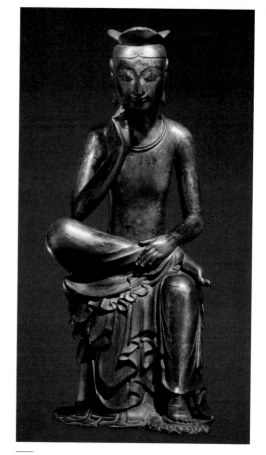

도2. 국보 83호 금동반가사유상

6) 자재교체실록장 ; 890년 금색미륵보살상 일구(높이 2척 8촌), 소위 태자 본원의 형상이다.(廣隆寺 資材校替實錄帳 ; 金色彌勒菩薩像壹軀(居高二尺八寸) 所謂太子本願御形)

이 기록에는 1)금동미륵보살상(좌상고 2尺8寸) 2)금동구세관음상(좌상고 2尺2寸, 여의륜如意輪) 3)단불 약사여래(입상고 3尺)를 광륭사 삼존으로 열거하고 있다.

도1. 일본 광륭사 7세기 미륵보살반가사유상

이상의 예에서 보는 것처럼 광륭사는 신라계인 진하승이 건립했는데 진하승은 신라에서 건너간 기술자 가계로 알려지고 있다.[3] 즉, 진하승의 6대조인 진주공秦酒公이 18,000여 족계를 거느리고 귀화하여 비단짜는 일에 종사했다고 알려져 있다. 진주공의 후손인 진하승이 성덕태자를 위하여 건립한 봉강사와 진사의 본존불로 봉안했던 미륵반가사유상 2구 가운데 원래의 진사인 광륭사 본존으로 봉안했던 신라의 미륵반가사유상이 목木 미륵반가사유상인 것을 문헌상으로 밝힐 수 있다.[4]

III
광륭사 소장 목조 미륵보살반가사유상의 도상 특징

이 반가사유자세의 목조 반가사유상은 국보 83호 금동 미륵보살반가사유상과 도상 특징이 상당히 유사하여 같은 조각가나 같은 유파에서 조성했다고 해도 과언이 아닐 정도이다.

수리 이전의 얼굴은 국보 83호 반가사유상과 상당히 비슷한 편으로 갸름하고 통통하며 앳된 얼굴은 너무나 매력적이다. 여기에 가는 눈, 입가의 보조개, 두 뺨과 턱의 우아한 양감 등에서 자연스레 우러난 신비스러운 미소야말로 이 반가상의 최대의 매력이라 할 수 있다. 국보 83호 금동반가사유상과 너무나 흡사하지만, 목리木理에서 나타난 특유의 부드러움과 우아함은 국보 83호와

3 平野邦雄,「秦氏の硏究」1·2,『史學雜志』70-3·4号, 東京, 1961.

4 여기에 대해서는 다음의 글을 참고할 수 있다.
 ① 毛利久,「廣隆寺の本尊と移建問題」,『史迹と美術』189号(京都, 1948).
 ② 毛利久,「廣隆寺寶冠彌勒像と新羅樣式の流入」,『洪淳昶博士還曆紀念史學論叢』(간행위원회, 1977. 12), pp.89-101.
 ③ 林南壽,『앞 책』(2003.2), pp.133-156.
 ④ 岩崎和子,「廣隆寺寶冠彌勒に關する二·三の考察」,『半跏思惟像の硏究』(吉川弘文館, 1985).

는 다른 아름다움이라 할 수 있다. 수리하기 이전의 얼굴은 현재보다 한결 우아하고 앳되고 부드러워 83호 반가사유상 얼굴에 훨씬 더 근접하고 있다. 귀는 국보 83호 반가상보다 귓볼이 좀 더 길고 날씬한 편인데 도금한 부분이 꽤 남아있는 편이고 목에는 삼도三道가 뚜렷이 표현되어 국보 83호 반가상과 동일한 기법을 표현하고 있다.[5]

상체는 나형裸形인데 가슴이 16세 소년의 덜 성숙된 청순한 형태이고, 허리가 날씬하고 어깨나 팔의 근육이 자연스럽게 굴곡져 미묘한 느낌을 주고 있다. 뺨 가까이에 댄 오른손이 엄지와 약지를 맞대고 다른 손가락들을 미묘하게 구부리고 있는데, 율동감있게 구부린 팔과 함께 이 상이 가지는 매력의 최대 포인트라 하겠다. 이 오른손은 83호 반가상과 거의 유사하지만 엄지와 약지를 맞대지 않고 손가락을 뺨에 대지 않는 것 등은 다르다고 할 수 있다.

오른 다리가 거의 수평적으로 놓여있고, 무릎과 종아리가 너무 굵고 83호 반가상처럼 굴곡지지 않았으며, 오른발목에 걸쳐 올려놓은 왼손은 다소 뻣뻣한 느낌을 준다. 이 역시 부러지기 쉬운 목재라는 사실을 감안하여 만든 것으로 이해된다. 오른 무릎 아래의 상의裳衣 자락이 대좌를 살짝 덮어내린 특징은 국보 83호 반가사유상과 비슷하지만 여기서 다시 대좌로 내려간 상현좌 주름은 내려갈수록 체감되는 83호상과 달리 거의 그대로 통으로 내려가 넓고 묵중하게 보이고 있다. 주름은 3단으로 접어내렸는데 폭이 넓기 때문에 83호 반가사유상보다는 무릎과 중첩 Ω주름 사이가 넓은 편이다. 광륭사 반가상에 표현된 왼다리와 오른다리가 굵고 큼직한 형태, 넓은 상현좌, 왼쪽의 패옥장식佩玉裝飾 등은 국보 78호 금동반가사유상과도 다소 비교되지만,[6] 봉화 북지리 석石

5 문명대, 「국보 83호 삼산보관형 금동 미륵반가사유상의 새로운 연구」, 『강좌미술사』 55((사)한국미술사연구소·한국불교미술사학회, 2020.12)

6 문명대, 「국보 78호 금동반가사유상의 신연구」, 『강좌미술사』 55(사)한국미술사연구소·한국불교미술사학회, 2020.12)

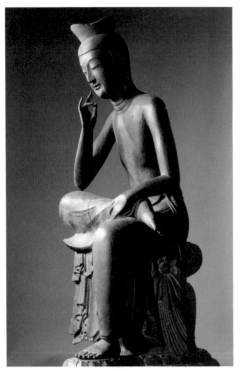

도3. 광륭사 목 반가사유상 측면

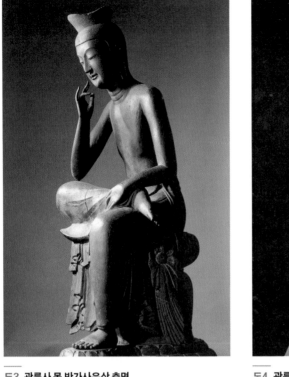

도4. 광륭사 목 반가사유상 상체

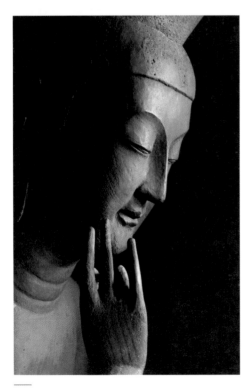

도5. 광륭사 반가사유상 오른쪽 얼굴과 수인

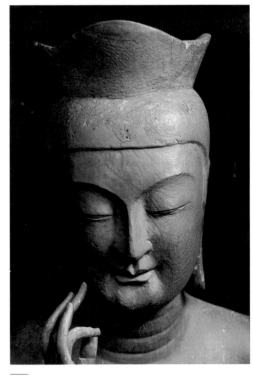

도6. 광륭사 반가사유상 머리와 손

제4장 광륭사 소장 최고 목조미륵보살반가사유상

반가상과 거의 비슷한 것으로 83호 반가상과 함께 이들 세 상은 동일한 계통의 양식이라 할 수 있을 것이다. 물론 봉화 석^石 반가상은 무릎 밑의 상의 접힘을 내리지 않고 올라간 반전^{反轉}형이고, 주름의 두께가 목^木 반가상보다 현저히 두터운 것은 석조기법에서 나온 재질적 특징이라 할 수 있을 것이다.[7]

따라서 광륭사 목^木 반가사유상, 국보 83호 금동반가사유상, 봉화 석^石 반가사유상 등 3상은 목, 금동, 석이라는 각각 다른 세 재료로 조성하였지만, 봉화 석반가사유상의 증거에서 보다시피 양식적 특징이 신라계통에 속한다는 것은 분명한 일이다. 이와 함께 단석산 신선사 마애반가상의 특징과도 비슷하므로 위의 3상이 신라양식 반가사유상이라는 사실을 강력히 시사한다.[8]

IV
광륭사 소장 목조 미륵보살반가사유상의 양식 특징과 편년

1. 양식 특징

나무로 만든 이 목반가사유상은 국보 83호 반가사유상과 거의 동일하다는 것은 정설로 굳어져 있다. 첫째, 구조면이다. 대좌에서 부터 머리 속까지 속을 파내어 내공^{內空} 상태로 구조되어 있는데 이것은 국보 83호 금동 반가사유상 같은 금동상과 동일한 내부구조를 보여주고 있다. 불신은 하나의 통나무로 구성되었고 대좌와 광배는 별도로 조성되었는데 연화대좌는 후보된 것이고 광배는 돈대좌 뒷면에 사각형구멍에 꽂았던 것이 결실되어 현재는 볼 수 없게 되었

7 문명대, 「봉화 북지리 대사지 세계 최대 석조 미륵보살반가사유상의 종합적 연구」, 『강좌미술사』 56((사) 한국미술사연구소·한국불교미술사학회, 2021.6)

8 小林剛은 일찍이 광륭사 목보관반가상과 눈물 흘리는 반가상 등 두 반가상 모두 신라작으로 추정하였다.(小林剛, 「太秦廣隆寺の彌勒菩薩について」, 『史蹟と美術』 17(1947).

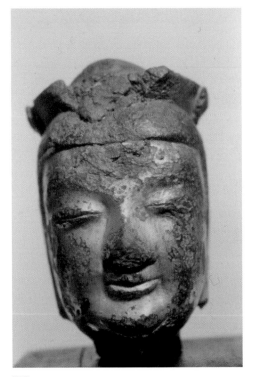

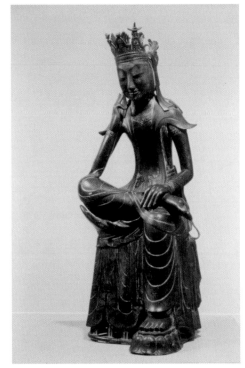

도7. 황룡사지 출토 금동반가사유상

도8. 국보 78호 금동반가사유상

다.(총고 137.5cm, 상고 125cm, 좌고 83cm) 현재 이 상은 왼손 제1지, 오른손 제1지
와 5지, 양발 앞부분, 왼쪽 종아리 개판, 연화좌는 후보된 것으로 확인되고 있
는데 1904년 대대적인 수리 때 확인된 것이다. 따라서 이 반가사유상의 양식
특징은 국보 83호 반가사유상과 비교할 수 있다.[9]

둘째, 구도 비례면인데 상체보다 하체가 좀 더 중후한 편으로, 돈좌 아래로
내린 왼다리가 유난히 굵고 크며, 보다 평행적으로 표현되었다. 즉, 국보 83호
반가상의 오른 다리가 목반가상의 다리보다 좀 더 날렵한 편인데 무릎이 위로
들리고 종아리가 좀더 굴곡있게 처리되었으므로 목 반가상이 보다 형식화되었

9 문명대, 「국보 83호 삼산보관형 금동 미륵반가사유상의 새로운 연구」, 『강좌미술사』 55((사)한국미술사연
 구소·한국불교미술사학회, 2020.12)

제4장 광륭사 소장 최고 목조미륵보살반가사유상

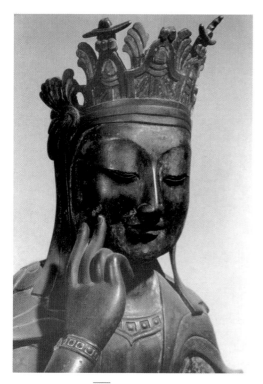

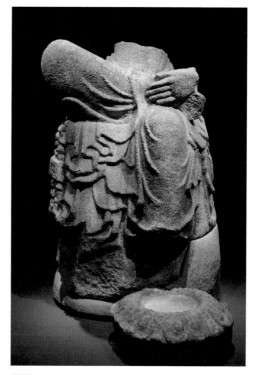

도9. 국보 78호 금동반가사유상　　　도10. 북지리 석 반가사유상

다고 할 수 있다. 그러나 재질이 나무여서 안을 파낼 때 금동반가상과는 달리 아래위를 굴곡지게 하지 못하고 아래 위를 같게 통으로 조각했으며 석조나 금동조와는 달리 양감의 두께를 얕게 조각할 수밖에 없었다고 생각된다.

셋째, 양감과 선의 미이다. 특히 봉화북지리 출토 세계 최대의 석石 반가사유상의 대좌 옷주름衣褶襞이 유난히 두껍게 표현되었는데 이런 기법은 목 반가상과는 눈에 띄게 다른 점이라 할 수 있다. 말하자면 목조는 돌이나 금동의 상승하고 날렵한 아름다움과는 다르게 표현할 수밖에 없었을 것이다. 목조의 안정감이나 파손을 막으려면 광륭사 반가상처럼 중후하게 표현하는 것이 보다 타당하다고 판단되기 때문이다. 그래서 양감은 부드러우면서도 다소 중후한 입체감을 느끼게 표현하고 있고 따라서 선묘는 부드럽고 유연하면서도 강직선을

나타내고 있다.

넷째, 반가사유상의 형태미이다. 이 사유상은 목조의 아름다움을 최대한 살렸다고 생각된다. 머리에는 고졸한 금관형 보관을 쓰고 있는데 아무 무늬가 없는 소박한 삼산형三山形이다. 국보 83호 반가사유상과 동일한 형태이지만 좀 더 자연스러운 굴곡을 나타내고 있는데 도금되었던 금관金冠이었을 때 무늬가 있었는지는 알 수 없다. 이런 보관형식은 우리나라 보관에는 여러 예가 있지만 중국이나 일본에는 거의 없는 형식이다. 즉, 경주 황룡사출토 금동반가상의 머리, 경주 성건동 출토 금동반가상, 안동 옥동 금동반가상 등 신라계 반가상이 삼산보관을 주로 사용하고 있는데 이것은 고구려의 평천리 금동반가상에서 유래했다고 할 수 있을 것이다.

얼굴은 둥근 편이나 턱이 갸름하여 고아한 형태를 나타내고 있는데 환조丸彫의 둥근 양감은 부드럽고 우아하다. 코의 뿌리에서 시작하여 갑자기 호선의 눈썹이 표현되었는데 완만한 곡선을 이루고 있어서 이마가 무척 좁게 보이고 있다. 코는 길고 비교적 뾰족하여 날렵한 인상을 주며, 입은 코 양끝에서 자연스레 내린 곡선 끝에서 입가에 보조개를 짓고 입을 반달형으로 예쁘게 묘사하였다. 눈은 아래쪽으로 가늘게 호선으로 나타내어 눈알(目球)을 팽창시켜 길게 돌출나게 표현했다.

2. 편년

광륭사(廣隆寺=고류지) 소장 목조 반가사유상은 양식적 편년과 문헌적 편년으로 나누어 조성 편년을 설정할 수 있다.

첫째, 이 광륭사 소장 반가사유상은 국보 83호 금동반가사유상과 거의 유사하므로 국보 83호 반가사유상과 거의 동일한 시기에 조성되었다고 판단된다. 단순 간결한 구도, 세련되고 우아한 형태, 유연한 선묘 등은 거의 동일하지만 국보 83호 반가사유상 보다는 미세하게 중후해진 특징이 있고 세련미에 있어

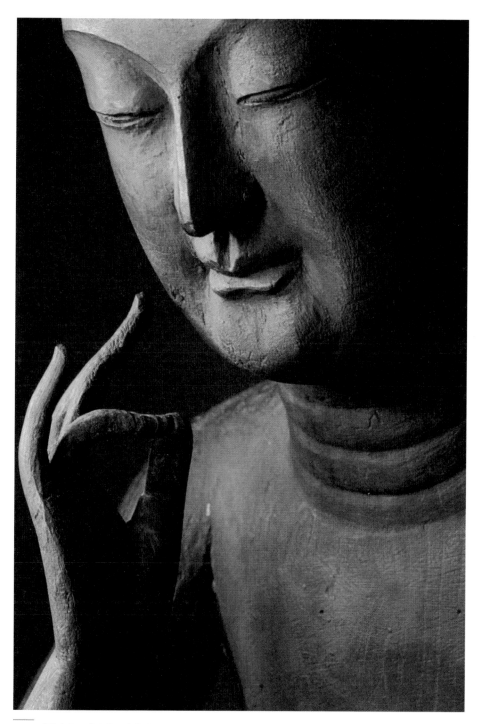

도11. 광릉사 목조반가사유상의 미소

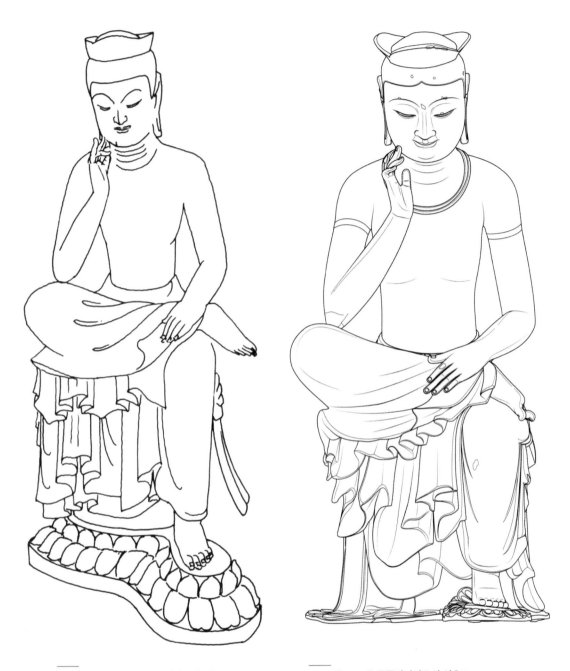

도12. 광릉사 장 미륵보살반가사유상 실측도

도13. 국보 83호 금동반가사유상 실측도

제4장 광릉사 소장 최고 목조미륵보살반가사유상

서도 약간의 차이가 보이고 있어서 국보 83호보다는 약간 후에 조성되었다고 볼 수 있다. 국보 83호 반가사유상은 6세기 4/4분기(575-600)에 조성되었을 가능성이 농후하기 때문에 이 광륭사 목조 반가사유상은 600년 전후 또는 600년 이후 가까운 시기에 조성되었을 가능성이 농후하다고 판단된다.

둘째, 문헌적으로 밝힐 수 있는 조성 시기는 603년 내지 616년 사이일 가능성이 높다고 생각된다. 즉 신라에서 건너간 신라계의 진하승이 성덕태자를 위하여 건립한 봉강사와 진사(광륭사)의 본존불로 봉안했던 신라 기풍의 미륵반가사유상 2구 중 원상이 바로 관륭사 목조 관음보살상이라는 사실이 밝혀졌기 때문이다.[10]

따라서 이 광륭사 소장 목조 반가사유상은 적어도 603년에서 616년 사이에는 신라에서 조성되었다고 보는 것이 옳다고 판단된다.

V
광륭사 소장 목조 미륵보살반가사유상의 재료사적 검토

광륭사 목반가사유상의 목재를 경북 봉화군 춘양면의 춘양목春陽木이라 부르는 적송赤松으로 간주한 학자는 모리구毛利久이다. 그는 광륭사 반가상이 신라에서 조성되어 일본으로 건너온 적송제赤松製 목반가상이므로, 신라지역에서 가장 유명한 적송산지인 봉화 춘양의 춘양목이 광륭사 반가상의 재료일 것으로 추정한 것이다. 사실 광륭사 반가상의 재료가 한국산 적송이라 언급한 학자는 소원이랑小原二郎이다. 그는 1951년에 "상의 소재素材가 일본에서는 사용하지 않는

10 다음 글을 참조할 수 있다.
　　① 毛利久, 「광륭사 보관미륵상과 신라 양식의 유입」, 『홍순창박사 환력기념사학논총』(1977.12)
　　② 임남수, 『廣隆寺 研究』(中央公論出版社, 2003.2)

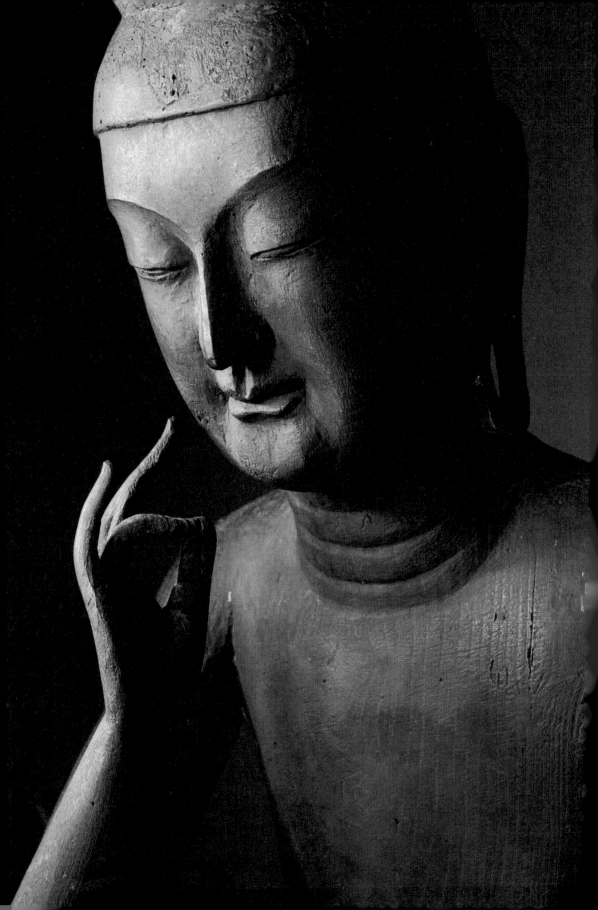

적송이므로 한국 작품이라는 것이 유력한 설"이라고 한 것이다.[11]

일본 목조각의 경우, 비조飛鳥, 아스카, 백봉白鳳, 하쿠오의 목조각은 녹樟나무를 사용했고, 천평天平, 덴표 시대 이후는 회檜나무, 비자榧나무, 계수桂나무 등을 사용하였으나, 소나무를 사용한 예는 없는 것으로 확인되었다.[12] 그러므로 적송 즉 홍송으로 조성한 광륭사 목반가상의 재료는 한국산제로 보는 것이 가장 타당하며 특히 홍송으로 만들었기 때문에 홍송으로 가장 유명한 봉화 춘양일대, 더 넓게는 태백산 일대의 홍송으로 제작했을 것으로 보면 가장 타당한 견해로 볼 수 있을 것이다. 홍송은 일본에서는 적송赤松이라 하는데, 이 소나무의 분포는 광범위하지만 태백산 일대가 양질의 재목이 산출되는 곳이다.

특히 태백산 남쪽 일대인 봉화에서 울진(전영우 교수설)에 이르는 지역이 가장 유력한 산지로 평가되고 있는데 이 일대의 양질의 홍송을 통칭하여 춘양목春陽木이라 부를 수 있다. 춘양은 일찍부터 교통의 요지여서 목재운반의 중심지에 해당하는 곳이다. 일제시대에 특히 목재운반용 철도가 생겨난 후 춘양은 더욱 유명하게 되어 이때부터 이곳을 통해서 운반되는 소나무를 춘양목이라 했던 것이다. 신라 서울 경주일대에서 목불상을 조성할 때 봉화에서 울진에 이르는 양질의 홍송을 사용했던 것으로 추정되고 있다. 목리가 아름답고 목질이 단단할뿐더러 부드럽고 솔향이 쾌적하기 때문에 불상조각 재료로는 최상이었기 때문이다.

11 小原二郎,「上代彫刻の材料史的考察」,『佛敎藝術』13号(1951).西村公朝,「廣隆寺彌勒菩薩像の構造について考察」,『東京藝術大學美術學部紀要』4号(1968)

12 여기에 대해서는 여러 글에서 지적되고 있어서 통설이라 할 수 있다.
 西川杏太郎,「思索するとけ彌勒菩薩」,『京都廣隆寺彌勒菩薩』(毎日新聞社,1986.6), pp.40-45.

↩ 도14. **일본 광륭사 소장 목조반가사유상 좌측면**

VI

광륭사 소장 목조 미륵보살반가사유상의 의의

광륭사 목조 반가사유상은 여러 가지 점에서 그 의의가 높다고 판단된다.

첫째, 현존 삼국시대 불상 가운데 현존하는 유일한 목조 불상이라는 사실이다. 뿐만 아니라도 7세기 이전의 불상 가운데 목조 불상은 거의 없다고 판단되며 특히 중요한 불상에서는 유일한 예로 생각되므로 그 의의는 막중하다고 판단된다.

둘째, 국보 83호와 쌍벽을 이루는 미륵보살반가사유상이어서 세계 최고의 걸작 반가상이라는 점에서 그 예술적 의의는 심대하다고 판단된다. 단순 간결하면서도 우아하고 세련된 걸작 중의 걸작으로 높이 평가된다는 점에 그 의의는 이루 말할 수 없기 때문이다.

셋째, 이 목조 미륵보살반가사유상은 약탈이나 도취에 의해서 일본으로 건너간 수 많은 문화재들과는 달리 정식 사절에 의한 문화 교류 차원에서 교류된 가장 중요한 예술 작품이라는 역사적 의의를 가진다고 평가할 수 있다.

VII

맺음말

광륭사 목木 보관반가사유상은 600년 전후 또는 7세기 초에 조성된 신라 반가사유상으로 가장 오래된 목조각이라는데 큰 의미가 있을 것이다. 반가사유상의 재질인 나무는 홍송紅松(=赤松)으로 밝혀졌는데 일본에서는 소나무로 조각한 예가 거의 없기 때문에 이 반가상은 한국산이라는 설이 일찍부터 정설이 되었다.

광륭사의 보관반가사유상은 성덕태자시절 신라국사가 전래하여 성덕태자를 위하여 조성한 광륭사廣隆寺(=秦寺)의 주불로 봉안한 상으로 추정할 수 있기 때문에 신라 반가사유상으로 이해되고 있다. 이 목木 반가사유상은 국보 83호와 거의 유사한 양식으로 삼국시대를 대표할 수 있는 세계 최고의 걸작으로 정평이 나 있는 저명한 신라 반가사유상이라는 데는 아무런 이의도 없다. 따라서 신라에서 목불상을 조성하자면 가장 좋은 양질의 목재를 사용했을 것이므로, 이 반가상의 재료는 신라의 가장 좋은 소나무 산지인 태백산 남록, 즉, 춘양을 중심으로 한 봉화 울진 지역의 홍송이었을 것으로 판단된다.

이 광륭사 목보관반가사유상은 국보 83호 금동반가사유상과 함께 봉화 북지리 반가사유상과 동일한 신라계 반가사유상이며, 따라서 봉화반가사유상의 예에서 보듯이 봉화지역과 친연성이 강한 반가상으로 추정될 수 있을 것이다.

| Abstract |

A Comprehensive Study on Shilla Wooden (木造) Pensive Maitreya Bodhisattva (彌勒菩薩半跏思惟像) Hosed by Koryu-ji Temple (廣隆寺)

Moon Myung-dae

It is widely believed that the wooden pensive Maitreya Bodhisattva in the Koryu-ji Temple in Japan is an old Shilla work, and it is very important in that it is Shilla's only wooden pensive Bodhisattva.

The Koryu-ji Temple wooden (木) crown pensive Bodhisattva is the Shilla Pensive Bodhisattva, created in the early 7th century, and is the oldest wood carving (木彫刻), which may have great significance. The wood, the material of pensive Bodhisattva, was found to be red pine (紅松=赤松), and as there are few examples of wood carving with pine trees in Japan, the theory that this half Lotus position image was made in Shilla (Korea) became the norm.

In terms of the Crown Pensive Bodhisattva at Koryu-ji Temple as in the days of the Seongdeok Crown Prince, it can be presumed to be the image enshrined as the main Buddha of Koryu-ji Temple (廣隆寺=秦寺), which was introduced by Shilla national monk and built for Seongdeok Crown Prince, it is understood as a Shilla Pensive Bodhisattva. This wood (木)

pensive Bodhisattva is similar in style to Korea National Treasure 83, and there is no objection to the renowned Shilla Pensive Bodhisattva, which has a reputation as the world's best masterpiece that can represent the Three Kingdoms era. Therefore, as the best quality wood would have been used to create stone Buddha images in Shilla, the the material of this half Lotus position image is believed to have been Taebaeksan Namrok, the best pine production area of Shilla, that is, the red pine of Bonghwa Uljin area centered on Chunyang.

This Koryu-ji Temple wooden crown pensive Bodhisattva is a Shilla-based pensive Bodhisattva identical to the Bonghwa Bukjiri Pensive Bodhisattva, along with National Treasure No. 83 gilt bronze Pensive Bodhisattva, and so therefore, as shown in the example of Bonghwa Pensive Bodhisattva, it can be estimated as a half Lotus position image with strong affinity with the Bonghwa region.

제5장

봉화 북지리 대사지
세계 최대
석조미륵보살반가사유상과
불감佛龕미륵불좌상

I
머리말

세계 최대의 석주 반가사유상이 1965년 11월 26일 오후에 발견되어 세상을 놀라게 한 바 있다. 비록 복부 이상의 상체는 결실되었지만 배, 다리와 손, 돈자 등 복부 이하의 하체가 거의 그대로 남아 있어서 반가사유상인 것은 분명히 확인된다. 현존 상像의 크기가 높이 160cm이기 때문에 총고가 약 400cm 정도로 추정되므로 이 이상 큰 반가사유상은 이 세상에 이 반가상 밖에 존재하지 않다는 것이 확인된 상태이다.

이 반가상은 크기法量뿐만 아니라 조형성도 뛰어나서 가장 우수한 기량을 보여주고 있는 걸작이므로 한국 조각사에서도 가장 중요시되고 있는 대표작의 하나로 손꼽히고 있다.

도1. 북지리 석조반가사유상 출토 금당지 발굴 도면(고고미술 75호 도면)

이렇게 중요한 대표적 조각상임에도 불구하고 아직도 수준 높은 단독의 논고가 발표되지 않고 있어서 이에 대한 필요성이 높아지고 있다. 글쓴이는 발견 당시 조사단(경북대 박물관조교)에 참가했고 발굴 때도 일시 참여한 적이 있어서 오랫동안 이에 대한 논고를 준비해 온 바 있다. 너무 늦은 감이 있지만 보물 997호로 지정된 북지리 반가사유상의 여러 문제를 밝혀보고자 한다. 첫째 발견과 발굴 경과, 둘째 도상 특징, 셋째 양식 특징과 편년, 넷째 북지리 감실 마애불좌상과의 관계와 섭론종 사상적 조형 배경, 다섯째 북부지역 발견 반가사유상의 고구려 영향과 출처, 여섯째 조각사에서의 위상 등을 종합적으로 논의하고자 한다.

II
북지리 석조 반가사유상의 발견과
봉안 금당지金堂址 발굴

1. 북지리 석조 반가사유상의 발견

북지리 석조 반가사유상은 정확히 1965년 11월 26일 오후 3시 경에 발견된 셈이다. 발견 지점은 북지리 감실 마애불좌상(옛 이름. 수월암水月庵, 봉화 물야면 북지리 구산동 소복골거리)에서 남서쪽 약 500여m 거리인 거북바위터에 위치하고 있었다.

필자는 북지리 마애불상에서 조사하고 있었는데 마을 사람으로부터 거북바위를 찾았다는 전갈을 받고 오악조사단 일행을 따라 현장을 찾았다. 현장에 도착하여 거북바위를 보자 상반신이 거대하기 짝이 없는 반가사유상이 엎어져 있는 뒷 모습이라는 사실을 알고 모두 너무나 감격스러워 했던 기억이 아직

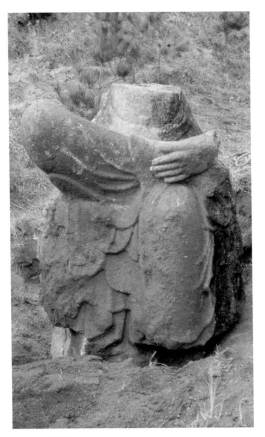

도2. 북지리 석조 반가사유상 출토 상태　　　　　도3. 북지리 석조 반가사유상 실측도

도 생생하다.[1]

　　우리는 이 상을 상세히 조사하는 한편 조사단 일행은 상반신을 찾아 논둑과 밭둑 등 온 들로 찾아 헤매었지만 결국 찾지 못하고 철수하고 말았다. 다음 날도 주위 일대를 수색했으나 성과는 없었고 일제 때 하천 사방 공사에 불상 석재를 사용했다는 마을 사람들의 전언을 듣고 수소문을 했으나 역시 별다른 성과는 없었다.

1　다음 글을 참조할 수 있다.
　　① 고고미술뉴스 「신라 오악 조사단 태백산 지구 조사」참가자 7명(이상백, 황수영, 진홍섭, 정영호, 안승일 외)만 나열되어 있고 필자 등은 빠져 있는데 경북대에서는 윤용진, 최종완, 문명대 등 3인이 참가했다. 『고고미술』 6-12
　　② 황수영, 「봉화 발견의 半跏思惟像」, 『考古美術』 65(6-12)(1965.12)

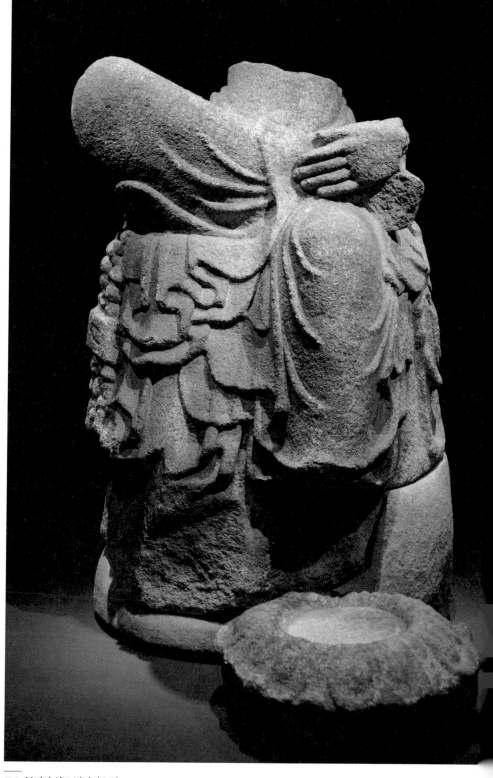

도4. 북지리 석조 반가사유상

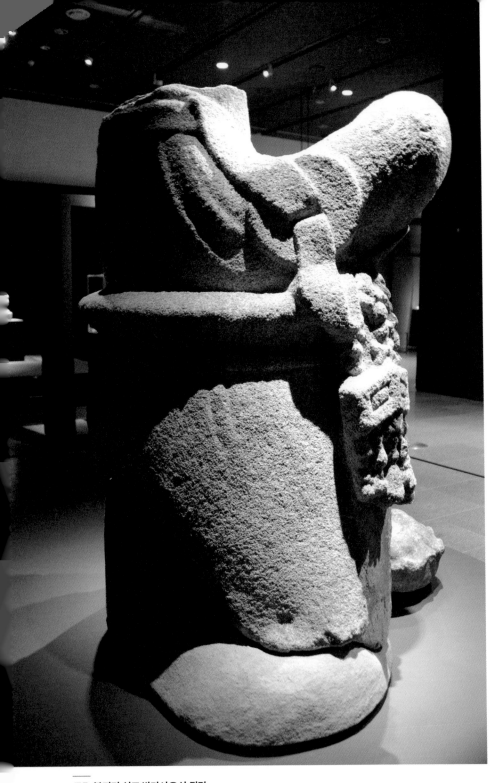

도5. 북지리 석조 반가사유상 뒷면

제5장 봉화 북지리 대사지 세계 최대 석조미륵보살반가사유상과 불감미륵불좌상

2. 금당지金堂址 발굴

1965년 11월 26일 석조 반가상을 발견한 후 그 다음 해인 1966년 1월 8일에는 상을 현장에 두면 손괴나 도난을 방지할 수 없기 때문에 이 석조 반가사유상을 경북대학교 박물관으로 이전하게 되었다. 이 당시 연화 족대를 바로 앞 도랑에서 찾아 함께 이안한 것은 큰 다행이었다.[2]

이후 6개월 후인 1966년 6월 28일부터 1주일간 석조 반가사유상이 출토된 금당지를 발굴하게 된다. 발굴은 경북대학교 박물관에서 진행했는데 발굴 팀장은 윤용진 교수가 담당했고 필자도 일시 참가하게 된다.

석조 반가사유상이 발견된 지점은 암반으로 덮여 있었다. 이 부분은 논밭보다 높은 얕은 구릉지대여서 민묘들을 조성하고 있는 동네 묘지 구역 비슷한 지대여서 민묘 때문에 발굴지는 축소될 수 밖에 없었다. 그래서 결국 석조 반가사유상 발견지 주변의 건물지만 발굴하게 된 것이다.[3] 발굴 결과 금당지 1동의 윤곽을 밝힐 수 있었다. 금당지는 전면에 걸쳐 자연 암반 위에 놓여 있었다. 이 자연 암반을 깎고 다듬어 반가사유상 대좌 기단 지대석을 조성하고 한단 아래 암반은 금당 바닥을 형성하여 "개착" 암반 금당이라는 특이한 금당, 이른바 석굴식石窟式 금당을 조성하고 있다. 기둥 자리는 암반에 기둥 자리를 굴착한 주초공柱礎孔과 낮은 곳은 초석을 사용하여 건물을 구축하고 있다. 발굴된 기와 가운데 "金堂瓦"라는 명문 기와가 발견되어 이 건물지가 금당金堂임을 확인할 수 있었다. 이 주위로 강당지, 회랑지, 승방지 등 여러 동의 건물들이 있었을 것이다. 금당지의 특수성과 석조 반가사유상이 세계 최대 걸작품인 점을 감안해서 전 사지는 모두 발굴되어야 할 것이다.

금당지는 정면 5칸, 측면 3칸이 처음부터 건립되어 여러 번에 걸쳐 중수되었는데 조선시대까지 존속되어 있었다고 판단된다. 정면 5칸의 크기는 최소

2 윤용진,「물야 발견 반가사유상 족좌」,『고고미술』 68(한국미술사학회, 1966.3)

3 윤용진,「봉화 반가사유석상지 발굴개요」,『美術史學研究』 75(한국미술사학회, 1966.10)

6.6m, 측면 3칸의 크기는 약 3.6m 정도로 확인된다. 석조 반가사유상 한 분을 봉안하기에는 충분한 크기로 생각된다. 석조 반가사유상이 안치된 기단석은 2.5m×2.5m 정도의 사다리꼴의 굴착 암반으로 좌우 날개형 기단까지 합쳐 불단佛壇이 되는데 정면이 산山형을 이루고 있는 독특한 기단인 것이다.

출토 유물은 대부분 기와들인데 "大寺" "金堂瓦" 등 명문와와 연화문 암막새, 당초문 숫막새, 평와 등이 다수 출토되었다. 따라서 석조 반가사유상이 안치되었던 금당은 대사大寺의 금당지이고 반가사유상은 대사의 주불인 셈이 된다.

III
북지리 석조 반가사유상의 도상 특징

이 석조 반가사유상은 허리 바로 아래 복부 중간쯤이 절단되어 그 이하만 남아 있다. 복부 중간이하 하체는 거의 완존完存하고 있는 셈인데 단 왼발左足만 결실되었을 뿐이다.

잘쑥한 허리 라인을 보면 국보 83호 반가사유상의 허리 라인과 흡사하므로 이 상의 상체도 하체와 마찬가지로 국보 83호 반가사유상과 유사하다고 판단된다.[4] 어깨가 반듯하면서 당당하고 가슴이 봉긋이 나온 우아한 형태와 허리와 복부가 잘쑥하고 날씬한 모습 그리고 우아하고 생기찬 갸름한 얼굴 여기에 화강암 조상이 가지는 웅장하고 당당한 모습이었을 것으로 생각된다.

오른쪽 무릎은 위로 힘차게 반전한 형태가 국보 83호보다 좀 더 우아한 편이며 발목에 살짝 대고 있는 왼손은 국보 83호 왼손과 거의 흡사하지만 좀 더 옆으로 대고 있는 것이 약간 다를 뿐이다. 손가락도 체구에 비하면 가늘고 날

4 문명대, 「국보 83호 삼산보관형 금동반가사유상의 새로운 연구」, 『강좌미술사』 55((사) 한국미술사 연구소·한국불교미술사학회, 2020.12)

씬하며 손등이 복스러워 국보 83호와 흡사하지만 손가락 굵기나 길이가 국보 83호의 금동제에 비하면 다소 굵은 편이다.

아래로 내린 반가한 왼다리는 신체에 비하면 역시 우아하고 날씬한 편이며 좌우로 어긋나게 표현된 3가닥 주름과 함께 국보 83호 반가상 다리와 흡사한 편이다. 만약 왼발이 있었다면 통통하면서도 세련된 형태였을 것이며 이 발은 연화족자 위에 엄연히 놓여 있었을 것이다.

반가사유상이 앉은 의자의 돈자는 뒷면을 보면 국보 83호 반가사유상과 동일하게 굵은 띠로 한 번 묶은 형태의 원통형인데 천으로 한번 감싼 아름다운 형태이다. 반가상 둔부의 옷주름이나 돈자의 주름도 자연스럽게 나타내어 국보 83호 반가상의 규격화된 평행 주름과는 다른 편이어서 서로 차이를 보이고 있는데 이런 특징은 국

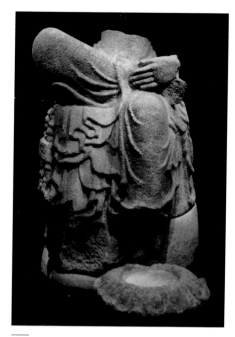

도6. 북지리 석조 반가사유상

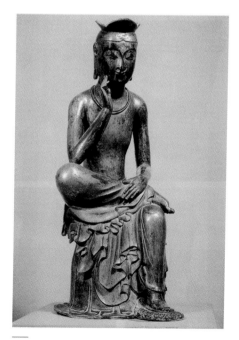

도7. 국보 83호 금동 반가사유상

보 78호 반가상과 더 유사하다.

굵은 허리띠에서 내려진 군의는 정면에서는 왼 다리를 덮고 무릎 아래로 들어갔다 나와 돈자 아래로 내려 상현좌를 만들고 있다. 왼 발목에서 무릎쪽으로는 3가닥 주름이 올라가는데 이 주름은 국보 83호 반가상과 동일하게 3가닥이지만 좀 더 뚜렷하고 한결 자연스럽다. 왼 발목 아래로 내려진 자락은 오른 다리를 덮어 내려 어긋 주름을 만들고 있다. 이 어긋난 주름은 역시 국보 83호 반가사유상과 흡사한 편이다. 뒷면과 좌우 허리띠에서 흘러내린 군의 자락은 둔부에서 종선으로 촘촘히 주름을 지어 내리고 있는데 이 주름은 국보 83호 반가상 주름처럼 규격화되지 않고 있으며 둔부 아래에서 흘러내린 자락들은 돈자를 덮어 내려 역시 자연스러운 주름을 만들고 있다.

무릎 밑에서 나온 한 자락은 넓은 연꽃형을 이루어 끝을 반전시킨 국보 83호 반가상과는 달리 작은 연잎형을 만들어 무릎과 함께 위로 상승 반전하고 있는 것이 국보 78호와 유사한 편이다. 여기서 다시 돈자로 흘러내린 자락이 3단으로 층단을 이루면서 습벽 상현좌를 만들고 있다. 상단은 지그재그와 역Ω형 무늬를 이루었고 그 아래 중간 층단은 연잎과 ㄷ자 무늬 하층단은 끝단 주름을 형성하여 마무리되고 있다. 이 층단 주름은 양감이 풍부하고 주름이 활달하고 뚜렷하며, 끝단을 축소하여 깔끔하게 마무리 된 상현좌를 이루고 있다. 이 3단 층단 상현좌는 국보 83호 반가사유상의 상현좌와 상당히 유사하지만 국보 83호 반가사유상의 상현좌는 금동제이어서 보다 정교하고 보다 깔끔하게 처리되었다는 것이 다를 뿐이다. 두 상의 상현좌는 동일한 모티브에서 출발하고 있음이 분명하다고 생각된다.[5]

좌우 측면에는 좌우 허리에서 내려온 굵은 띠와 좌우 측면 허벅지 부근에서 커다란 원환형 요패를 묶어 내리고 있는 요패 장식은 거의 유사한 편이지만

5 문명대, 「국보 83호 삼산보관형 금동반가사유상의 새로운 연구」, 『강좌미술사』 55((사) 한국미술사연구소·한국불교미술사학회, 2020.12)

도8. 북지리 반가사유상 정면

도9. 북지리 반가사유상 후면

도10. 북지리 반가사유상 우측면

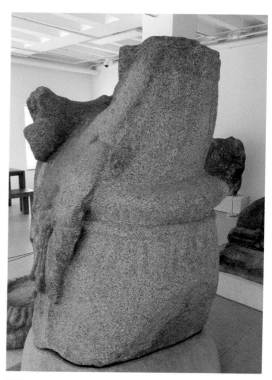

도11. 북지리 반가사유상 좌측면

이 석조 반가사유상의 오른쪽 요패 장식 아래의 상현좌 옆에 크고 굵은 영락 장식이 화려하게 치레되고 있는데 이 영락 장식은 국보 83호에는 없어서 서로 다른 점이라 할 수 있다.

이처럼 이 석조 반가사유상은 허리와 복부, 무릎과 손, 내린 왼다리, 상현좌 주름과 요패 장식 등 모든 점이 국보 83호 반가사유상과 유사하지만 금동제 조각 기법과 다른 석조 기법에서 나타낼 수 있는 선묘나 부조 등 일부 조각 기법이 다른 점이나 영락 장식 등이 더 첨가되는 등 약간의 다른 수법이 보이고 있는 외에는 거의 유사한 도상 특징을 보여 주고 있는 점은 중요시되어야 할 것이다. 이 처럼 국보 83호와 유사성이 많으나 오른쪽 무릎 아래의 상승자락이나 뒷면의 자락, 왼 쪽 무릎으로 내린 천의 자락, 굵은 다리 등 은 국보 78호 반가상의 특징을 좀 더 계승 하고 있는 것 같다.

크기 法量

현 전고: 272cm
현 허리 높이: 25cm
상현좌(돈자) 높이: 120cm
상현좌(돈자) 너비: 94cm

IV
북지리 석조 반가사유상의 양식 특징과 편년

이 북지리 석조 반가사유상은 머리와 상체가 결실되었기 때문에 양식 특징을 논의하는 것은 여러모로 어려운 점이 많다. 그러나 이 상과 가장 친연성이 많은 국보 83호와 비교하면서 양식적 특징을 살펴본다면 그 실체는 어느정도 밝혀낼 수 있을 것이다.

첫째 구도비례미이다. 머리와 상체가 없어져 전체 상像의 비례는 잘 알 수 없지만 복부 이하 하체의 비례로 보아 국보 83호에 가장 유사하다고 판단된다.

아마도 국보 83호와 유사하게 두고:신고가 1:4.5이고 안고:신고가 1:6.7 정도로 생각되므로 신체의 비례미는 균형감을 잘 이루고 있다고 생각된다. 이것은 돈 자와 옆으로 상승하면서 뻗은 오른 다리와 수직으로 내린 왼 다리가 우아하게 조화를 이루어 반가자세의 균형을 잘 이루고 있는 점에서도 알 수 있다. 이 하체의 균형감은 국보 83호 반가상이나 광륭사 목조 반가사유상과 거의 동일하지만 석조라는 기법의 특성상에서는 보다 더 안정감을 느끼게 하고 있다.[6]

둘째 형태미이다. 이 석조 보살상의 오른 다리는 무릎과 함께 국보 83호 반가상보다 듬직하지 않고 오히려 날씬하고 우아한 편인데 이 무릎이 위로 반전하면서 상승하는 묘미는 국보 83호 반가상과 유사한 편이다. 그러나 반전하는 무릎을 받쳐주는 꽃잎 옷자락은 위로만 반전하고 있어서 국보 83호 반가상 옷자락이 일단 내려졌다가 상승하는 것과는 다른 상승 일변도이어서 무릎의 상승미를 더해주고 있어서 이 점은 국보 78호 반가상과 보다 유사하다.

상승하는 오른 다리에 비해 수직으로 내린 왼 다리는 국보 83호 반가상과 유사하지만 날씬한 편이어서 서로 짝을 이루고 있다. 오른 다리 밑에서 돈자로 내려진 상현좌는 아래로 내려가면서 층단식으로 좁혀지면서 하단에서 돈자의 형태를 들어내고 있어서 국보 83호 반가상처럼 이 역시 날씬하고 우아한 형태미를 보여주고 있다. 이런 형태는 국보 83호 반가사유상과 함께 반가사유상 가운데 가장 뛰어난 우아하고 날씬한 형태미라 할 수 있다. 따라서 이 석조 반가사유상은 국보 83호 반가상과 가장 유사하며 단석산 마애 반가사유상의 특징과도 상당히 유사하다고 하겠다.

그러나 하체와 돈자가 이루는 형태는 중후하고 역강한 면도 남아 있어서

6 문명대, 「국보 83호 삼산보관형 금동반가사유상의 새로운 연구」, 『강좌미술사』 55((사)한국미술사 연구소·한국불교미술사학회, 2020.12)

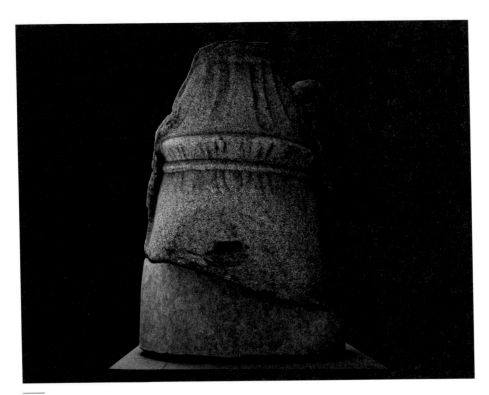

도12. 북지리 석조반가사유상 뒷면

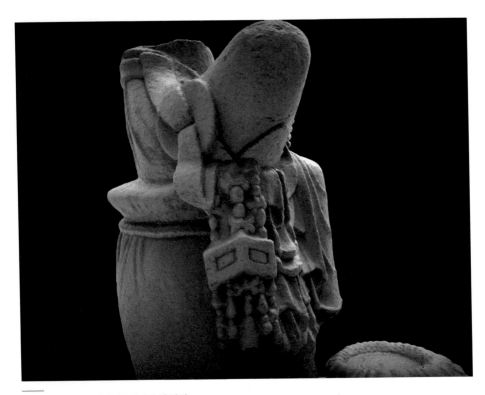

도13. 북지리 석조반가사유상 우측면 장식

제5장 봉화 북지리 대사지 세계 최대 석조미륵보살반가사유상과 불감미륵불좌상

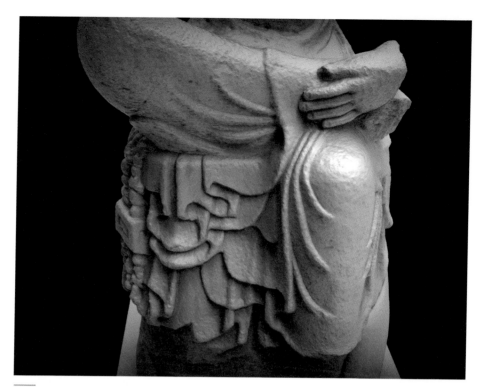

도14. 북지리 석조반가사유상 정면 옷주름

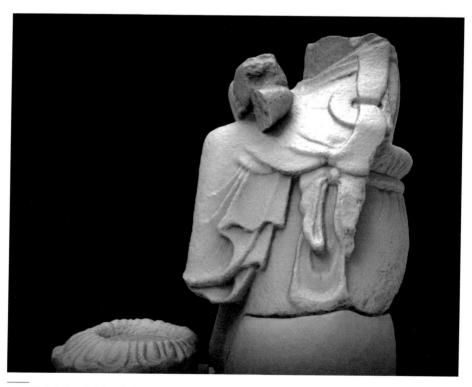

도15. 북지리 석조반가사유상 좌측면

국보 78호 반가사유상의 특징도 다소 보이고 있다.[7]

셋째 양감과 선의 미이다. 오른 다리의 무릎과 다리는 경직성이 없고 부드럽고 날씬한 편이고 수직으로 내린 왼 다리도 쭉 곧으면서 양감이 부드러운 편이다. 특히 싱헌좌는 중단이 지고 주름들이 겹겹으로 이루어져 양감이 활력적이면서도 명쾌한 편이다. 이른바 활기찬 생명력이 뚜렷이 나타난다고 할 수 있다.

또한 이 층단 주름은 세련되고 우아한 선들로 이루어지고 있고 허리, 무릎과 다리의 옷주름선들도 날씬하고 우아하며 생동적인 선이어서 화강암 질감을 세련되게 승화시키고 있다. 이런 양감과 선은 역시 국보 83호 반가사유상과 거의 유사한 편이며 광륭사 목조 반가사유상과도 상통하고 있다. 그러나 국보 83호의 금속선이 이루는 세련미는 이 화강석의 선들이 다소 미치지 못하고 있다. 물론 오래된 화강암의 질감으로 국보 83호 반가사유상 보다 부드럽게 보이고 있어서 생기찬 정감은 더 느끼게 하고 있지만 국보 78호 반가사유상의 특징도 계승하고 있어서 그 계보를 이었을 가능성이 있다.

이런 여러 가지 요소를 종합하면 이 석조 반가사유상도 국보 83호 반가사유상이 조성된 600년보다 약간 이전일 가능성도 있지만 그 직후인 7세기 1/4분기에 가까운 600-620년 전후 사이에 편년할 수 있을 가능성도 열어두고자 한다. 이른바 600년 전후에 이 석조 반가사유상이 조성되었을 가능성이 짙다고 판단된다.

7 문명대, 「국보 78호 금동반가사유상의 신연구」,『강좌미술사』 55((사)한국미술사연구소·한국불교미술사학회, 2020.12)

북지리 굴실 마애불좌상과의 관계

1. 석조 미륵반가사유상과 대마애불상과의 관계

석조 반가사유상이 발견된 대사大寺의 금당지에서 동북쪽 500여m 거리에 굴실 속의 마애불좌상이 능선 끝단 절벽에 새겨져 있다. 약간 먼 거리인 것 같지만 이 절이 우리말로 현재도 한 절 즉 큰 절이라 부르고 있는데 명문기와에 보이듯이 그야말로 큰 대사大寺였으므로 원래 석조 반가사유상과 굴실 마애불좌상은 같은 절의 불상이었다고 생각된다.

마애나 석조의 반가사유상과 대불大佛이 함께 있는 예는 다수 보이고 있다. 그 단적인 대표적 예가 단석산 신선사 대불과 반가사유상이다. 이 경우는 바로 옆에 같은 암벽에 새겨진 경우이고 이 북지리 처럼 떨어져 있는 예는 충주 봉황리(햇골산) 마애 대불과 마애 반가사유상이다.

단석산의 대불은 미륵불입상이고 반가사유상은 미륵보살 반가사유상으로 판단되고 있다. 햇골산의 대불은 북지리 불상과 비슷한 편인데 이 불상은 미륵불상으로 보는 것이 타당할 것 같고, 반가사유상은 물론 미륵보살 반가사유상으로 판단된다.

이 북지리의 반가사유상은 미륵보살 반가사유상이 거의 확실하므로 대 마애불상은 미륵불상으로 볼 수 있지 않을까. 이를 이해하기 위해서 마애불좌상의 특징을 좀 더 살펴보기로 하겠다.

2. 북지리 굴실 마애불좌상의 도상 특징과 편년

1) 굴실窟室

북지리 마애불좌상은 4m 이상의 초대형 불상이다. 광배와 대좌를 합치면

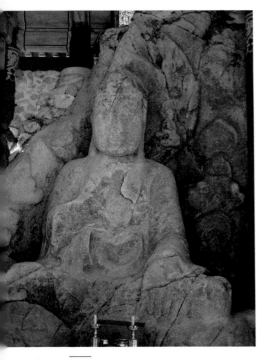

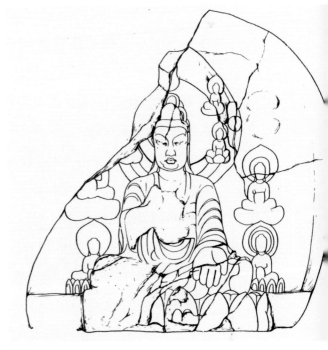

도16. 북지리 석실 석불좌상 도17. 북지리 마애불좌상 실측도

5m 이상이므로 입상이라면 불상의 높이는 7-8m 이상일 것이다. 이 불상은
4.75m 이상이므로 아마도 장륙존상보다 장대한 편에 속한다고 볼 수 있다. 장
륙존상丈六尊像 4.75m 이상인 7-8m 불상은 미륵불에 해당하고 있다.

　　원래 이 마애불상은 굴실窟室 속에 있었다. 발견되었을 때만 하더라도 광배
위 바위가 꽤 앞으로 돌출했고 불상 오른쪽으로도 바위가 상당히 나와 있어
감실龕室이 뚜렷해서 감실 마애불이라 이름 했으나 감실 바위가 점차 풍화작
용을 일으켜 지금은 감실형이 거의 보이지 않고 있다. 원래의 감실형 돌출 바
위는 원 발견 당시의 상태와 무릎에서 감실벽까지 약 1.8-2m의 깊이인 것으로
보아 원래 마애불상을 완전히 덮을 정도의 감실이라기 보다 적어도 2-3m 깊이

의 굴실窟室 이른바 석굴이었던 것으로 추정된다.[8] 그래서 글쓴이는 이 굴실을 석굴石窟로 간주했던 것이다.

2) 마애불좌상의 도상과 양식 편년

북지리 마애불좌상은 깊이 2m가 넘는 굴실 속 상현좌 위에 결가부좌로 앉아 있는 대형(상고 345cm)의 불좌상이다. 육계가 높고 큼직한 데 비해 소발素髮의 머리는 크지 않아 이마가 유난히 넓게 보인다. 얼굴은 직사각형이면서 광대뼈가 솟아 강인한 인상을 주지만 부은 듯한 눈, 큼직한 코, 꾹 다문 입이 약간 위로 올라가면서 만면에 미소를 짓고 있어서 불가사의한 박력 넘치는 자비의 얼굴로 만들고 있다.

방형方形의 상체는 웅장한 편이나 풍화작용으로 역강한 양감은 다소 감소되고 있다.[9] 가슴 부분이 파손되었고 시무외인施無畏印한 오른손은 떨어져 나가 뚜렷한 흔적을 남기고 있다. 왼손은 무릎 아래로 외장하며 여원인을 짓고 있다. 이렇게 긴 손가락과 손은 북지리 석조 반가상의 왼손과 상당히 유사하여 같은 계통의 조각가가 조성했을 가능성을 시사하고 있다. 무릎은 넓고 높고 양감이 풍부하여 이 역시 역강한 힘을 느끼게 한다. 오른쪽 무릎 부분이 깨어져 있었으나 현재는 부분적으로 복원한 상태이다. 무릎 아래는 넓게 상현좌를 형성하고 있어서 익산 연동리 상현좌나 군위 삼존불 본존불 상현좌를 연상시키고 있다.

불의佛衣는 통견대의通肩大衣를 입었는데 파손 때문에 명확하지 않으나 옷주름은 양쪽 팔에서 ∏형을 뚜렷이 이루고 있어서 강한 선을 표현하고 있는데

8 다음 글을 참조할 수 있다.
 ① 문명대,『韓國石窟寺院의 研究』(경북대학교 석사논문, 1967.2)
 ② 문명대,「한국석굴사원의 연구」,『역사학보』 38(역사학회, 1968)
 ③ 문명대,「한국석굴사원 개관」,『吐含山石窟』(한국미술사연구소, 2000.3)
9 이런 역강한 특징은 국보 78호 금동반가사유상 계통에서 계승되었다고 볼 수 있다. 문명대,「국보 78호 금동반가사유상의 신연구」,『강좌미술사』 55((사)한국미술사연구소·한국불교미술사학회, 2020.12)

웅장하고 강직한 형태와 함께 이 불상의 특징을 잘 보여주고 있다. 불의 자락에서 내려진 지그재그 선이나 상현좌의 연잎형이나 Ω형 주름 등은 북지리 석조 반가사유상과 상당히 유사하며, 국보 83호 반가사유상의 것과도 친연성이 강한 편이다. 나아가 상현좌 주름선이나 지그재그 주름선은 연동리 석불상의 주름과도 친연성이 보이고 있어서 편년 설정에 좋은 자료가 되고 있다. 특히 ⎵형 옷주름선은 북지리 석조보살상의 양 다리의 ⎵형 주름과 상당히 유사하며 나아가 연동리 ⎵ 옷주름 선과도 친연성이 보여서 상당히 주목된다.

또한 광배光背의 특징 특히 화불은 연동리 석불상 광배와 가장 친연성이 강한 것 같다. 거신광과 두광으로 구성된 광배에는 화염문과 당초문이 희미하게 남아있고 현재 신광身光의 좌우로 3구씩의 화불이 부조되어 있고 두광에는 좌우 2구, 상단 1구 등 5구가 부조되어 있으나 아마도 신광 정상에도 화불이 있었다고 생각되므로 화불은 모두 12구나 되는 셈이다. 화불은 두 손을 앞에 모으고 보주형 광배를 나타낸 고부조의 화불들이다. 이렇게 많은 화불은 미륵보살상의 보관이나 미륵불상의 광배에 배치되고 있어서 이 불상이 미륵불일 가능성이 농후하다고 판단된다. 또한 연동리 석불상의 광배에도 신광에만 7불이 배치되어 있어서 이 마애불좌상의 광배 도상과 유사한 것이다.

이렇게 보면 이 마애불좌상은 북지리 석조 반가사유상과 거의 동시에 이른바 대사大寺를 창건하면서 미륵상생신앙과 미륵하생신앙의 주존불로 함께 조성되었을 가능성이 높다고 생각된다.

따라서 이 마애불좌상은 6세기 3/4분기 내지 7세기 1/4분기(600-610년 전후) 시기에 조성되었을 가능성이 농후하다고 판단된다.[10]

불상크기法量			
불상고: 345cm		두고: 120cm	
안고: 85cm		무릎고: 130cm	
상체고: 195cm(목고 35cm 포함)			
무릎폭: 305cm		어깨폭: 95cm	

10 북지리 마애불상의 편년에 대해서 이전에는 650년 전후의 과도기 양식으로 보았으나 오랜 숙고 끝에 여기서는 정정해둔다. 문명대, 『한국조각사』(열화당, 1980), p. 167.

VI

유가유식종파(섭론종)의 성립문제와
반가사유상의 조성 사상

대사^{大寺}의 남과 북에 각각 석조 반가사유상과 마애불좌상이 배치되어 있었다고 생각된다. 즉 남금당^{南金堂}에는 석조 미륵보살반가사유상과 북금당^{北金堂}에 마애 미륵불좌상이 봉안되어 있었던 것으로 판단된다.

이렇게 보면 남금당에는 미륵상생신앙이 행해지고 있었고 북금당에는 미륵하생신앙이 행해져 한 사원에 미륵상하생신앙이 동시에 행해지고 있었다고 볼 수 있는 것이다. 미륵상하생신앙은 7세기 전반기 당시에는 지론종^{地論宗}이나 섭론종^{攝論宗}에서 시행되고 있었다고 이해된다. 중국의 법상종 또는 신라의 유가종 이전에는 상·하생미륵신앙이 동시에 행해지던 종파는 유가유식학파인 지론종이나 섭론종이 대세였던 것이다. 앞에서 말했다시피 미륵상하생신앙이 동시에 행해진 곳은 단석산 신선사 석굴이었고 봉황리 햇골산 마애미륵보살·미륵불이 봉안된 사원에서도 시행되고 있었다고 생각된다. 이들과 마찬가지로 신라 북부 지역에 속하는 봉화 북지리의 대사에서도 행해졌을 가능성이 농후하다고 판단된다. 이런 미륵상하생신앙의 원류는 북위시대의 돈황석굴과 운강석굴에서 유래하고 있다. 한 석굴이나 두 석굴에서 미륵보살상과 미륵불상을 동시에 봉안하여 상생신앙과 하생신앙을 행했던 것으로 이해되고 있기 때문이다.

이런 전통이 우리나라에 영향을 미쳐 6세기 후반기부터 상하생미륵신앙을 행하는 유가유식계 학파의 승려들이 창건하여 남금당에 세계 최대의 석조 미륵반가사유상(약 4m)과 북금당 석굴에 초대형 5m 이상의 미륵석불좌상(좌고 대좌-광배까지 6m)을 조성했다고 판단되는 것이다.

그러면 대사^{大寺}의 금당에 초대형 석조 반가사유상을 봉안하여 유가유식 사상을 신행했던 종파는 무엇일까. 신라의 유가종이나 중국의 법상종은 이 반

가사유상이 조성될 당시는 신라에 창립되거나 수용될 단계가 아니었을 것이므로 아마도 지론종이나 섭론종이었을 가능성이 농후하다. 당시의 추세로 보면 지론종은 기울어지던 시대였으므로 섭론종이었을 가능성이 농후하지 않을까. 만약 섭론종 사원에서 이 석조 반가사유상을 조성했다면 이 대사는 섭론종 사원이 되며, 따라서 섭론종이 이미 신라에 수용되어 널리 신행되고 있었다고 할 수 있다.[11]

VII
고구려 불상의 영향과 국보 78호 금동반가사유상의 출처 문제

신라 북부지역인 영주 일대에 섭론종이 수용되었을 가능성은 충분히 있을 것이다. 고구려의 영향이 직간접적으로 미칠 수 있었던 영주일대는 일찍부터 고구려의 불교가 영향력을 미치고 있었기 때문이다. 그것은 순흥 읍내리 벽화고분과 순흥 어숙묘 벽화고분의 불교적 벽화에서도 나타나고 있었던 것은 잘 알려진 사실이다.[12]

또한 국보 78호 금동반가사유상이 영주, 안동 등 경북 북부지역에서 발견되었다는 사실도 또 하나의 근거가 될 수 있을 것이다. 특히 영주 초암사에 국보 78호 반가사유상이 전해진 것을 일본인 경찰서장을 거쳐 일본인 상인 후지까미 사다스케澗上貞助가 1912년에 경성으로 가져갔다는 구체적인 증언이 전해

11 문명대, 「국보 78호 금동반가사유상의 신연구」, 『강좌미술사』 55((사)한국미술사연구소·한국불교미술사학회, 2020.12)

12 순흥 벽화고분의 고구려적 특징에 대해서는 많은 글들이 있다.
 ① 안휘준, 「기미년명 순흥 읍내리 고분벽화의 내용과 의의」, 『순흥 읍내리 고분벽화』 (1986)
 ② 전호태, 「영주 신라 벽화고분 연구」, 『선사와 고대』 64(한국고대학회, 2020.12)

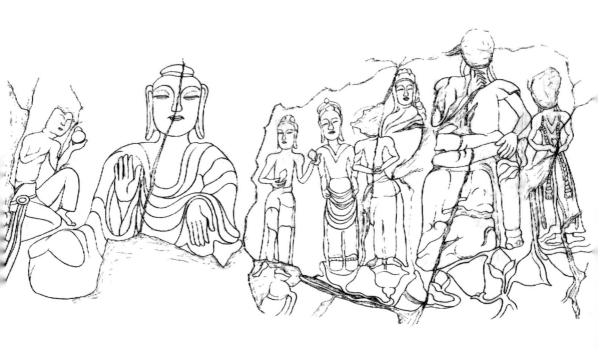

도18. 봉황리 미륵반가사유상군 실측도

지고 있는 사실을 보면 원래부터 국보 78호 반가사유상은 영주 부근에 전해져 왔다고 볼 수 있을 것이다.

국보 78호 반가사유상의 원 봉안처는 어디였을까. 여러 가지로 추측할 수 있지만 영주 부석사 일대의 삼국시대 사지, 이른바 부석사 이전의 사찰 금당이었을 가능성과 흑석사 일대(석주 사불상 포함)가 제1 후보지라 생각된다. 부석사 일대 경내라 말해지고 있는 고 신라사지는 2-3곳 추정되고 있는데, 이것이 앞으로 발굴에 의해 밝혀질 수 있다면 이곳도 유력후보지이지만, 이보다는 흑석사 일대(석주 사불상 포함)도 발굴할 필요가 있을 것이다. 제2 후보지는 이 북지리 석조반가사유상이 봉안된 한사일 가능성도 고려되어야 할 것이다.

더구나 고구려적인 봉황리 마애 반가사유상과 미륵불상군이 고구려 점령지였던 중원 봉황리에 조성되었다는 사실은 크게 주목해야 할 것이며, 이 미륵

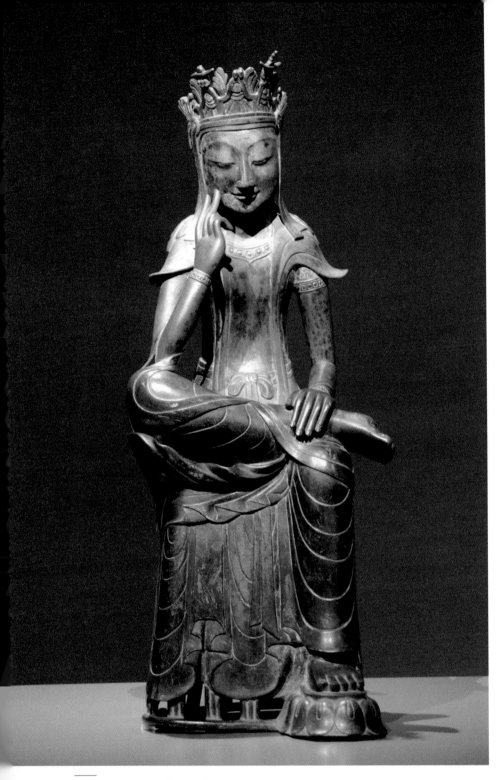

도19. 국보 78호 금동 반가사유상

제5장 봉화 북지리 대사지 세계 최대 석조미륵보살반가사유상과 불감미륵불좌상

상군이 고구려 점령지였던 북지리 대사大寺로 전해지고 더 나아가 단석산석굴로 이어질 수 있는 가능성은 충분하다고 판단된다.

따라서 세계 최대 석조 반가사유상과 석실 미륵불좌상의 고구려적 요소는 국보 78호 금동반가사유상과 함께 고구려 지배기에 영주 일대에 수용된 고구려적 불교와 불상의 전통을 계승하여 새롭게 정립되어 나타난 고구려적 신라 양식이라 할 수 있을 것이다.

VIII
북지리 석조 미륵반가사유상의 위상

첫째 북지리 대사大寺의 금당에 기단에서부터 광배까지 약 4m(상고 약3.2m) 정도의 세계 최대 석조 반가사유상을 조성했다고 생각된다. 적어도 반가상 높이만 3m 20㎝ 정도로 판단되기 때문에 이렇게 웅장 무비한 반가사유상은 세계 어디에서도 조성하지 못했다고 판단된다. 이런 초대형 석조 반가사유상을 봉안하자면 지반이 흙이나 나무 등으로는 지탱하기 어렵기 때문에 지반을 암반을 치석하여 기단부를 조성했다고 판단된다. 이 거대한 암반 기단 위에 4m 정도의 초대형 석조 반가사유상을 봉안했기 때문에 세계 최대의 석조 반가사유상으로서의 위상을 가지고 있다고 할 수 있다.

둘째 거대한 초대형 석조 반가사유상은 그 위용이 배관자들의 심금을 절절히 울렸을 것이 분명하다. 당당하고 위엄 넘치고 숭고한 모습은 신자들의 마음을 일거에 사로잡아 이 거대한 한절大寺로 몰려들었을 것으로 생각된다. 이른바 신라 최고 숭고미의 보살로 높이 평가할 수 있다고 하겠다.

셋째 도솔천에 태어나기를 간절히 기원하는 수많은 신자들은 이 초대형의 석조 반가사유상 앞에서 끊임없이 기도를 드렸을 것이다. 이른바 신라 미륵상

생신앙의 최대 중심지로 자리 잡았을 것으로 판단된다. 따라서 이 석조 반가사유상은 고신라 미륵상생신앙의 주불로서의 위상을 간직했던 신라 최대 석조 반가사유상이라 할 수 있다.

넷째 상생신앙과 함께 상생신앙에 의하여 도솔천에 상생한 후 56억7,000만 년 후에는 다시 미륵불의 용화세계에 태어나 깨닫기를 간절히 기원한 석실 미륵불좌상의 하생신앙도 동시에 신행할 수 있는 이른바 상생과 하생신앙이 동시에 이루어지는 큰 절인 대사는 신라 유가유식파의 위상을 잘 알려주고 있다고 하겠다.

IX
맺음말

첫째 이 북지리 석조 반가사유상은 1965년 11월 26일에 신라 5악조사단에서 발견했고 1966년 6월에 경북대학교 박물관이 발굴하여 반가사유상이 봉안되었던 금당지 암반 기단부를 발굴하게 되었다.

둘째 이 석조 반가사유상의 도상 특징은 복부 이하만 남아 있지만 국보 83호와 가장 유사한 반가사유자세의 도상 특징을 잘 간직하고 있다는 점을 밝혔다.

셋째 이 석가 반가사유상은 위엄 넘치면서도 국보 83호 반가사유상처럼 우아하고 날씬하면서도 당당한 위용 넘치는 양식적 특징을 간직하고 있는 상으로 600년 전후의 반가사유상으로 편년할 수 있다는 점을 밝힐 수 있었다.

넷째 석조 반가사유상이 봉안된 대사大寺는 500여m 거리를 두고 남금당에 석조미륵반가사유상, 북금당에 미륵불좌상이 봉안된 신라 최고의 미륵성지로 생각되며 이 두 불보살상은 미륵상생신앙과 하생신앙의 주불로 신앙되었다

는 점을 알 수 있다.

　다섯째 이 석조 반가사유상은 세계 최대의 석조 미륵반가사유상의 위상을 가지고 있을 뿐더러 신라 최고의 미륵상생신앙의 주불로 그 위상이 더 높았다고 생각된다는 점을 밝힐 수 있었다.

| Abstract |

A Comprehensive Study on the World's Largest Pensive Stone Maitreya Bodhisattva in the Bonghwa Bukjiri Daesaji (大寺址)

Moon Myung-dae

For Bukjiri pensive stone Maitreya Bodhisattva, although its upper body was lost but it is renowned as the world's largest stone Maitreya Pensive Bodhisattva.

First, this Bukjiri stone pensive Bodhisattva was discovered by the Shilla 5Ak research team on November 26, 1965, and in June 1966, with the excavation of the Kyungpook National University Museum, the Geumdangji rock foundation, where the pensive Bodhisattva was enshrined, was unearthed.

Second, the iconography feature of this stone pensive Bodhisattva remains below the abdomen, but it was revealed that it retains the iconography characteristics of 'sitting with one's legs half-crossed and pensive posture' most similar to National Treasure 83.

Third, this Sakyamuni pensive Bodhisattva is an image that is full of dignity and retains the elegant and slim stylistic features like the National Treasure No. 83 Pensive Bodhisattva, and it could be revealed that the

제5장 봉화 북지리 대사지 세계 최대 석조미륵보살반가사유상과 불감미륵불좌상

chronicle of the Pensive Bodhisattva was around 600-620 years.

Fourth, the Great Temple (大寺) where the stone Pensive Bodhisattva is enshrined is about 500m away, and the stone pensive Maitreya Bodhisattva in southern Geumdang and the seated image of Maitreya Buddha in northern Geumdang are considered to be Shilla's best Maitreya sanctuary. It can be seen that these two Buddha statues were believed to be the main Buddhas of Maitreya Sangsaeng faith and Hasaeng faith. Fifth, this stone pensive Bodhisattva has the status of the world's largest stone pensive Maitreya Bodhisattva as the main Buddha of the best Maitreya Sangsaeng faith in the Shilla era, which was thought to have a high status.

제6장

봉황리 마애
미륵보살반가유상과
고구려식 교각미륵불상

I
머리말

충주시 중앙탑면(중원군 가금면) 봉황리 햇골산 산 중턱에 마애 반가사유상과 보살상 6구, 불좌상과 공양자상 2구 등 8구와 바로 위(20m 거리) 대마애교각불상 1구 등 총 9구의 불상군이 발견되어 세상을 놀라게 한 바 있다.

이 봉황리 마애불상군(보물 제1401호)은 6세기 3/4분기(550-575) 양식을 나타내고 있는 희귀한 삼국시대 마애 반가사유상군으로 크게 중요시되고 있다.

특히 이 봉황리 일대는 이웃마을인 용전리에서 고구려비도 발견되어 고구려 점령 거점에 해당하는 중요한 지역이라는 사실이 밝혀져 이 마애불상군은 더욱 주목의 대상이 되었다. 즉 이 마애불상군이 바로 고구려 불상인지 고구려의 영향에 의하여 조성된 신라 불상인지에 대한 판단도 초미의 관심사였다. 이처럼 이 마애 반가사유상군과 대마애교각미륵불상은 고구려와 연관있는 반가사유상군이어서 고대 조각사에 매우 귀중한 자료로 높이 평가되고 있다.

필자는 1979년부터 조사하여 실측이나 탁본 등 자료도 충분히 모아졌고 연구도 진척되었지만 고구려 불상 양식의 추정 등 여러 사정으로 이제야 논고를 마치게 되었음을 밝혀둔다.[1] 그 동안 이에 대한 논의가 한 편밖에 나오지 못하였기 때문에 늦었지만 필자의 견해를 밝혀둘 필요가 있기 때문이다. 여기서는 봉황리 마애 반가사유상군 조성 지역의 성격과 고구려와의 관계, 마애불

[1] 필자는 예성동호회 김예식 선생의 의뢰로 1978년 말 내지 1979년 초에 탁본과 정밀실측도 작성 등 기초적인 조사를 상세히 실시한 바 있는데 정영호 교수도 비슷한 시기에 예성동호회의 초청으로 조사한 바 있고, 필자는 곧이어 탁본과 실측을 실시한 바 있으며, 그 후 1979년 7월, 2021년 9월 30일(건국대 이화수 교수 참여) 등에도 조사한 바 있다.(정영호, 「中原鳳凰里磨崖半跏像과 佛·菩薩群」, 『美術史學研究』146·147(한국미술사학회, 1980) 근래에는 강우방 교수의 간략한 해설과 김창호 교수의 역사적(비 미술사적) 관점에서의 반론적 논고도 있다.(김창호, 「중원 봉황리 마애불상군의 재검토」, 『佛敎考古學』6(위덕대학교 박물관, 2006)) 1979년 초 탁본과 실측도 작성 등 본격적 조사에는 현 동국대 교수 최응천, 김창균 교수 등이 참여하여 탁본과 실측도 작성을 수행했다.

상군의 조형 사상, 도상 특징, 양식적 특징과 편년, 그리고 그 역사적 의의와 보존문제 등을 좀 더 심도 있게 밝혀보고자 한다.

II
중원 봉황리 지역의 성격과 고구려 및 신라의 진출

충북 중원군 가금면 봉황리는 현재 충북 충주시 중앙탑면 봉황리로 변했지만 고구려비가 발견된 용전리(입석리)와는 5km 정도 떨어져 지호지간에 있는 이웃 마을이어서 같은 지역이다. 이 지역에 왜 고구려비와 삼국시대 반가사유상이 새겨진 마애불상군이 몰려 있는지 흥미진진한 일이 아닐 수 없다.

두 유적은 충주의 우리문화재찾기 동호회인 예성동호회가 연이어 찾아낸 뜻 깊은 그리고 귀중하기 짝이 없는 우리 문화유산들이다. 중원(현 충주) 지역은 삼국시대에는 고구려, 백제, 신라가 쟁투하던 지역이고 고구려가 남진南進하던 요충지이자 신라 또한 북진北進하던 전진기지 역할을 한 거점지역이었다. 특히 신라와 고구려가 남북으로 대치하던 5세기에는 두 국가 모두 지정학적으로 가장 중요한 요충지였다고 할 수 있다. 즉 고구려가 죽령을 넘어 신라로 남진하기 위해서는 중원지역을 거점으로 삼을 수밖에 없고 또한 신라의 북진을 방어하기 위해서도 이 지역의 확보가 최우선시 되어야 했던 것이다.

또한 신라 역시 고구려의 남진을 막기 위해서는 죽령의 방어가 중요했을 뿐더러 북진하기 위해서는 중원을 반드시 장악하지 않으면 안 되었기 때문이다. 더구나 이 중원은 청주 등 충청도와 원주, 춘천 등 강원도, 여주, 이천 등 경기도, 영주(죽령), 안동, 상주(조령) 등 경상도로 드나들 수 있는 사통팔달의 교통의 중심지이자 요충지이어서 삼국쟁패의 가장 중요한 거점지역이었다고 할 수 있다.

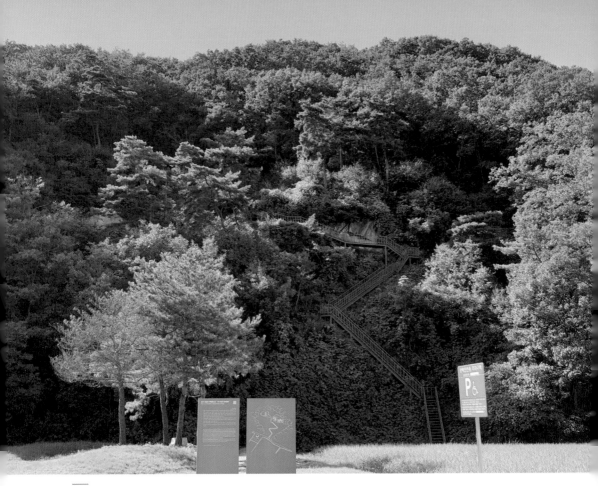

　　고구려가 중원지역에 진출한 때는 광개토대왕이 백제를 정벌하여 58성 700여 촌락을 공취한 영락永樂 6년인 396년으로 알려져 있다.[2] 아마도 이때나 그 후 신라를 위해 왜구를 정벌하던 때 그리고 장수왕이 백제 서울 한성을 점 령하고 백제를 공주로 쫓아보낸 당시 완전히 중원을 평정한 후에 죽령을 넘어 영주 지역까지 점령했을 가능성이 농후하다. 이 후 449년 경에 장수대왕은 중 원 지역의 안정을 위한 순수와 신라왕과의 회맹을 위해 이 지역을 순행하고 아 마도 고구려비가 있는 가금면 용전리 입석마을에서 신라왕(눌지왕)과 회맹을

2　　이도학, 「영락 6년 광개토대왕의 남정과 국원성」, 『孫寶基博士停年紀念韓國史學論叢』(知識産業社, 1988)

도2. 봉황리 마을 일대 분지 평야와 고구려비로 넘어가는 산과 고갯길 원경

했다고 생각되며 이 후 이를 기념하여 고구려비가 세워졌다고 판단된다.[3]

따라서 고구려비와 삼국시대 마애불상군이 자리 잡고 있는 가금면(용전리, 봉황리) 일대는 중원 가운데서도 전략적으로나 지리적으로나 인문학적으로나 가장 중요한 지역이었다고 판단된다. 특히 고구려 세력의 거점이자 중심지였다고 할 수 있을 것이다. 이른바 고구려 문화가 가장 잘 동화되어 있던 지역이었다고 하겠다.

특히 봉황리 햇골산 중턱에 고구려작으로 생각되는 대마애미륵불교각상이 새겨진 이유는 무엇일까. 중원 지역으로 진출하던 당시 고구려군이 개성-의정부-횡성(양평)-원주-충주로 진격하는 루트상에 백제군의 중원 최후의 방어선인 고구려비 건립지역 북쪽산이자 봉황리 남쪽산을 지키기 위하여 봉황리

3 다음 글을 참조할 수 있다.(이 글에 필요한 논문 일부만 추렸음)
 ① 이병도, 「중원 고구려비에 대하여」, 『史學志』 13(단국사학회, 1979)
 ② 임창순, 「중원 고구려비 소고」, 『史學志』 13(단국사학회, 1979)
 ③ 김창호, 「중원 고구려비의 건립연대」, 『고구려연구』 10(고구려발해학회, 2000)
 ④ 남풍현, 「중원 고구려문의 해독과 이독적 성격」, 『고구려연구』 10(고구려발해학회, 2000)
 ⑤ 장창은, 「중원 고구려비의 연구 동향과 주요 쟁점」, 『역사학보』 189(역사학회, 2006)
 ⑥ 서영일, 「중원 고구려비에 나타난 고구려성과 관방 체계」, 『고구려연구』 10(고구려발해학회, 2000)

분지에서 혈전을 벌여 결국 백제군이 폐퇴하여 중원지역을 고구려에게 빼앗길 수 밖에 없었던 것으로 추정된다. 중원 최후 방어선인 봉황리 햇골산 절벽에 이 혈전의 승리를 기념하여 고구려비가 입석리에 세워질 무렵에 대마애교각미륵불상을 조각했을 것으로 추정된다.

<div align="center">

III

유가유식종의 신라 수용

</div>

불교가 신라에 수용되는 길은 세 가지 루트가 있었다고 추정된다. 첫째 고구려 (백제)를 통하는 육로인데 죽령竹嶺을 넘는 영주, 안동, 경주루트와 조령鳥嶺을 넘는 상주, 대구, 경주루트 그리고 울산만(후에는 당항진)을 통한 해상루트 등 3개 길이다. 처음 불교가 들어온 길은 조령 상주 길을 통하여 아도화상이 들어왔지만 죽령을 넘어 영주, 경주로도 들어왔다고 알려져 있다.

특히 광개토대왕이 백제를 정벌한 396년 이후 그리고 신라로 들어가 왜구를 정벌하던 시기에서부터 이 죽령, 영주 길은 고구려의 불교와 불교문화가 상당히 활발하게 수용되었다고 생각된다. 고구려는 일시(396-449년) 순흥, 영주 지역을 지배했기 때문에 고구려의 불교와 불교문화가 상당히 진출해 있었을 것은 당연한 일이다. 그것은 중원 가금면의 고구려비와 마애불상군, 북지리 석조반가사유상과 석실 마애불상, 국보 78호 금동반가사유상, 신암리 석주불상, 순흥 벽화고분 등을 통해서도 알 수 있다.[4]

4 다음 글을 참조할 수 있다.
① 문명대, 「국보 78호 금동반가사유상의 신연구」, 『강좌미술사』 55((사)한국미술사연구소·한국불교미술사학회, 2020.12)
② 문명대, 「봉화 북지리 대사지 세계 최대 석조미륵보살반가사유상의 종합적 연구」, 『강좌미술사』 56((사)한국미술사연구소·한국불교미술사학회, 2021. 6)

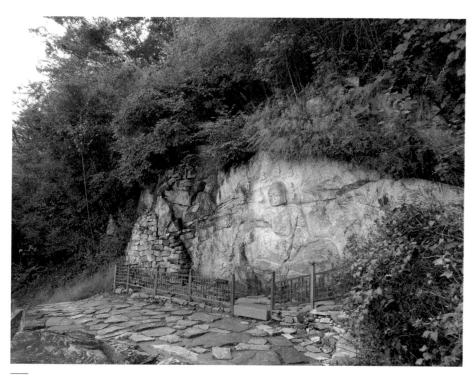

도3. 봉황리 마애교각미륵불상 전경

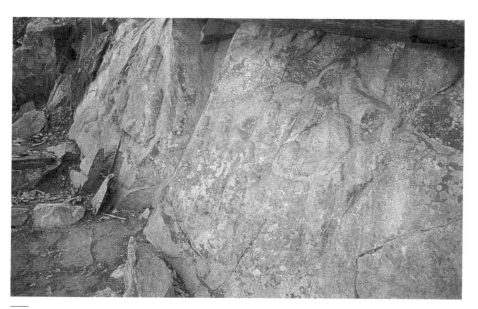

도4. 봉황리 미륵보살반가사유상 불상군

5세기 당시 그리고 이를 계승한 6세기의 중국 불교는 유가유식계 불교가 지배적이었다고 할 수 있다. 그것은 돈황 막고굴이나 운강석굴의 불상들에서도 잘 알 수 있다. 이들 초기 석굴의 불상들은 유가유식계 불상이던 미륵교각불상 또는 미륵교각보살상이나 미륵불의자상이 상당한 부분을 차지하고 있기 때문이다. 이들 상은 법화경에 의한 미륵상인 경우도 있지만 이를 포함한 대부분의 미륵상들은 유가유식계 불상들이라 할 수 있다.

5-6세기의 중국 유가유식파는 인도의 유가유식파가 그대로 계승되었거나 중국식 유가유식파를 형성하기도 한다. 중국식 유가유식파는 지론종地論宗과 섭론종攝論宗으로 정립되고 당대에는 법상종으로 발전되고 있으며, 중관사상과 다양하게 합쳐져 화엄종이나 법화천태종으로 변신하기도 한다. 여기에 대해서는 이미 여러 차례 언급하였기 때문에 여기서는 간략히 요점만 정리하겠다.[5]

지론종은 보리유지菩提流志(Bodhiruci)가 창시하고 늑나마제, 불타선다가 발전시킨 중국식 유가유식파이다. 특히 보리유지와 늑나마제는 5세기 후반기부터 508년 전후에 십지경론, 보성론, 섭대승론 등을 번역하여 무착과 세친의 유가유식사상을 중국 땅에 크게 유행시켰다. 이 지론종은 십지경론을 근간으로 유가유식사상을 발전시키고 미륵신앙을 신행했던 것이다. 특히 주목되는 것은 화엄종 제2조 지엄이 지론종 남도파 출신이어서 화엄종 사상에 이 지론종 사상이 잘 녹아있다는 사실이다. 섭론종은 진제眞諦 삼장이 섭대승론을 근간으로 유가유식사상을 발전시키고 미륵신앙을 열렬히 신행한 유가유식파이다. 진제를 계승하여 도니와 담천(542~607)이 섭론종을 널리 전파했다.

이러한 인도식 유가유식사상과 중국식 지론종과 섭론종이 고구려에도 수용되었고 이들 유가유식파와 그 사상은 중원 지역(봉황리 마애 미륵불상군 사지)을 거쳐 영주, 봉화의 북지리 대사지 등을 지나 경주(단석산 석굴 등)로 전파되었

5 문명대, 「국보 83호 삼산보관형 금동미륵반가사유상의 새로운 연구 –유가유식사상과의 관계–」, 『강좌미술사』 55((사)한국미술사연구소·한국불교미술사학회, 2020.12)

을 것이다.

인도식 유가유식파와 중국식 유가유식파인 지론종과 섭론종은 주불로 미륵보살과 미륵불을 동시에 모시고(봉황리 고구려식 교각미륵불은 지론종 이전임) 상·하생신앙上·下生信仰을 동시에 신행했던 것으로 알려져 있다. 그 결과물이 봉황리 불상군, 북지리 미륵반가사유상과 미륵불상 그리고 단석산 석굴 미륵불상군이라고 할 수 있다.

<div align="center">

IV

봉황리 마애 미륵보살반가유상군의 도상 특징

</div>

햇골산 중턱의 길고 큰 암맥의 암면에 마애불상군이 부조로 새겨져 있다. 마애교각미륵불상 바로 못 미쳐 턱이 있는 암면이 길게 뻗어 있는게 향해서 오른쪽 암면에 미륵보살반가사유상을 본존으로 하여 좌 4구, 우 1구의 협시상이 군을 이루고 있고 향해서 왼쪽에 좌불상과 공양자상 등 2구의 상이 새겨져 있다. 이 사이는 굵고 큼직한 균열이 있어 별개의 암면처럼 분리되어 있다.

1. 마애미륵보살반가사유상군의 도상 특징

1) 반가사유상

향우向右 암면에 미륵보살반가사유상이 반가자세로 앉아있고 오른쪽向左에는 보살상 4구, 왼쪽向右에 1구의 보살입상이 서 있는데 이 왼쪽向右에는 암면이 크게 탈락되어 있다. 아마도 향좌처럼 3구의 보살입상이 더 새겨져 있었다고 생각된다. 반가사유상 오른쪽向左에는 4구의 보살입상이 서 있는데 좌우에 4구씩의 보살입상이 있다면 반가사유상까지 모두 9존상으로 구성되어 있다고 하

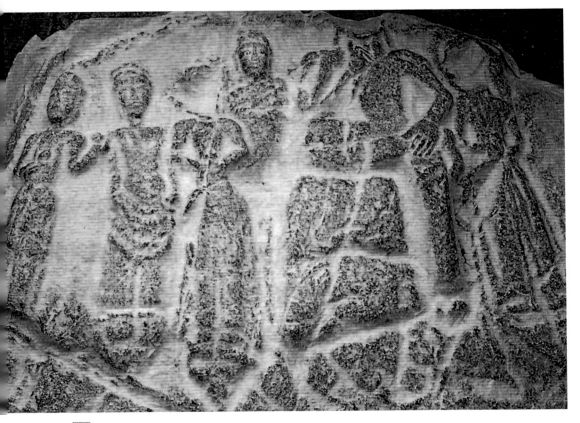

겠다. 이른바 불화에서는 미륵보살(반가사유상)구존도라 할 수 있고 조각에서는
미륵보살(반가사유상)9존상이라 할 수 있을 것이다.

본존인 미륵보살반가사유상은 가장 크고 높아 본존상임을 잘 알 수 있고
좌우의 보살상은 반가사유상의 목까지 올라가 있으며, 향 왼쪽의 보살상으로
보아 차례대로 낮아져 전체 구도는 삼각형을 이루는 9존상이라 할 수 있을 것
같다.

본존 반가사유상은 살아있는 연줄기와 연꽃으로 이루어진 긴 연화좌 위에
9존이 봉안되어 있는 한가운데의 큰 연줄기 연화 위에 반가사유자세로 앉아
있다. 이런 산 연화좌의 반가사유상은 최초의 예이어서 희귀한 것이다. 산동 용

화사지 북제 불상들에서나 볼 수
있는 독특한 연화좌라 할 수 있다.

머리와 얼굴은 깨어져 윤곽만
알 수 있을 뿐이어서 너무나 아쉬
운 편이다. 얼굴 형태는 계란형으
로 보이며 목은 긴 편이다.

어깨는 반듯하지만 완만하게
보이고 있는데 오른쪽 어깨는 목에
서 팔까지와 어깨에서 팔꿈치까지
균열로 벌어졌고 오른쪽 옆구리도
길게 벌어져 오른쪽 어깨와 팔이
오른쪽으로 치우치게 되어 이상한
형태로 변질되었다. 이런 변형은 곳
곳에 나타나고 있는데 돈자 위에
올린 오른다리도 무릎에서 종아리
까지의 중심에 횡선으로 균열이 있
고 세로로도 종선으로 균열되었고
무릎 끝도 깨어져 2중 다리처럼 변
형이 이루어져 있다. 상체는 길면

도6. 봉황리 마애반가사유상 실측도

서 허리가 잘숙하여 삼각형을 이루고 있는데 나형처럼 보인다.

왼다리 무릎 위에 올려진 오른발은 오른다리 밖으로 드리워져 굴곡진 발을
이루고 있는데 자연스러운 완형을 이루고 있으며, 굵은 왼 다리는 일직선으로
내려가 연꽃 위에 올려져 있다. 이런 상체나 다리는 국보 78호 반가사유상과
가까운 편이다.

오른손은 검지를 꺾어 뺨에 대고 있고 그 다음 세 손가락도 첫 마디에서

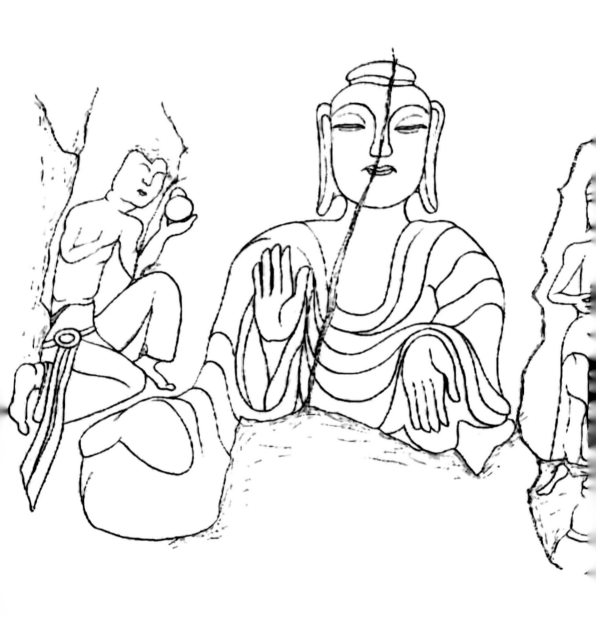

도7. 봉황리 미륵보살반가사유상 불상군 실측도

제6장 봉황리 마애 미륵보살반가유상과 고구려식 교각미륵불상

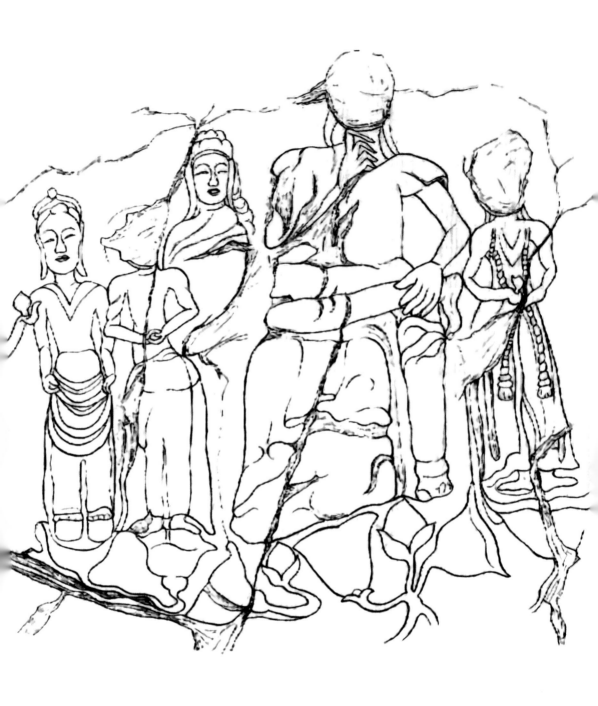

꺾어 4개의 길고 날씬한 손가락이 꺽쇠 모양을 나타내고 있다. 이런 꺽쇠 손가락은 국보 78호 손가락에서 볼 수 있지만 국보 78호의 경우 약지와 소지 두 손가락만 꺾은데 비해 이 상의 경우 검지, 중지, 약지, 소지 등 4 손가락을 모두 꺽쇠형으로 하여 독특한 모양을 이루고 있다. 왼손은 오른 발목 위로 비스듬히 대고 있는데 긴 손의 형태와 자세가 국보 78호와 유사한 편이다.

현재 상체는 나형裸形이지만 양 어깨 위에 천의자락이 걸쳐있는데 끝이 국보 78호처럼 날카롭게 반전되지 않은 것이 다르지만 약간 세워져 있어서 이런 천의자락 착의법은 국보 78호에 가까운 편이라 하겠다. 다리나 상체에는 의문이 마멸 때문에 보이지 않아 확실히 알 수 없지만 돈자 앞면의 상현좌에는 S자 의문이 2-3군데 나타나고 있어서 다른 반가사유상처럼 Ω형 주름이 표현되었다고 생각된다.

돈자는 마멸이 심하고 ✚형 균열이 나 田자처럼 보이고 있어서 특이한 형태를 이루고 있다.

대좌는 굵은 연꽃 줄기가 올라와 중심에 꽃 봉우리 좌우로 나팔형으로 핀 연화가 좌우로 배치되어 있어서 산 연꽃 대좌를 보여주고 있다. 이런 천의를 걸친 나형의 삼각형 긴 상체, 굵은 하체, 날신하고 긴 손과 꺽쇠형 손가락 등 여러 점에서 국보 78호 반가사유상과 유사하다. 또한 두 다리나 왼손의 형태, 돈자 등은 북지리 석조반가사유상과 일맥상통하고 있어서 친연성이 있다고 판단된다.

크기法量			
1) 마애반가사유상	전고: 138cm	신고: 98-108.5cm	연화좌: 30cm
2) 좌협시보살상	고: 80cm		
3) 우협시 제2보살상	전고: 90cm	신고: 72.5cm	대좌: 17.5cm
4) 우협시 제3보살상	전고: 87cm	신고: 72cm	대좌: 15cm
5) 우협시 제4보살상	전고: 90.5cm	신고: 71.5cm	대좌: 19cm

2) 협시보살상

좌협시보살상向右은 반가사유상의 오른쪽에 서 있는데 얼굴이 본존 반가사유상과 동일하게 깨어져 있다. 이런 깨어진 부분은 망치 같은 것으로 얼굴을 일부러 쳐낸 것으로 보이는데 깨어진 상태로 보아 조선조 후반기에서 근대기에 깨트린 것으로 보인다.

어깨는 반듯하고 상체는 삼각형인데 두 손을 배에 대어 오른손으로 깨어져 잔처럼 보이는 연봉을 잡고 있다. 어깨에는 천의자락을 걸치고 있고 가슴에는 U자형 옷주름이 보이는데 어깨의 천의자락과 연관있는 자락이 아닌가 한다. 하체는 반듯하고 날씬한데 두 발은 좌우로 벌리고 있어서 단석산 마애보살상과 유사하다. 군의가 좌우로 흘러 내렸고 양 어깨에서 내려온 영락은 배의 손 부위에서 X자로 겹쳐 다시 두 다리로 내렸는데 끝이 수술형으로 마감해서 무릎까지 내리고 있다. 이런 X자형 영락장식은 날씬한 체구와 함께 북제 보살상의 특징이라 할 수 있다. 3구의 보살상들은 모두 깨어져 현재는 알 수 없다.

우협시보살들은 4구인데 암면의 한계 때문에 제1보살상은 제2보살 뒤이자 반가사유상의 왼쪽 어깨 부위에 얼굴이 위치하고 있어서 다른 3구의 보살보다 높고 좌협시보살상과 같은 높이에 위치하고 있다. 보관은 높은 화관이고 얼굴은 갸름하고 작은 눈, 긴 코, 큰 입 등 미소 띤 얼굴이며 상체만 보이고 제2보살상에 가려져 하체는 일부만 보이는데 불분명하다.

우협시 제2보살상은 얼굴과 머리가 본존 미륵상처럼 깨어져 알 수 없다. 반듯한 어깨, 삼각형 상체, 긴 하체 등 늘씬한 상이며 두 손은 배에 모아 보주를 잡고 있는 봉보주奉寶珠 보살상이다. 군의는 좌우로 흘러내려 좌우로 벌린 두 발 좌우에서 마무리 되고 있다.

제3상은 낮은 보관, 긴 얼굴, 가는 눈, 긴 코, 큰 입에 함빡 미소 띤 얼굴이며 삼각형 상체, 긴 하체로 늘신한 체구인데 얼굴, 상체, 하체가 약간의 삼곡자세를 이루고 있다. 두 손은 내려 오른손은 주먹을 쥐었고 왼손은 외장하고 있

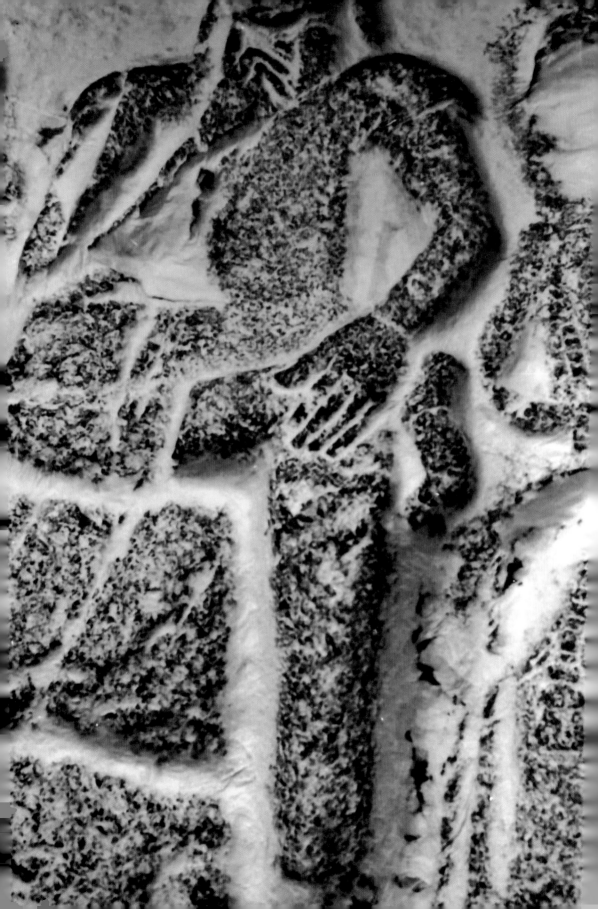

으며 두 발은 다른 상과 달리 정면향하고 있다. 목에는 y자형 천의자락을 표현했고 허벅지와 무릎에 걸쳐 두 단으로 U자형 천의자락을 내리고 있다.

제4보살상은 제3상에서 약간 떨어져 서 있는데 제3상보다 한단 낮게 표현했다. 낮은 보관, 미소 띤 갸름한 얼굴은 다른 상과 동일하고 날씬한 체구 또한 유사한 편이다. 그러나 두 손 수인은 독특한 편인데 왼손은 밖으로 올려 제3상 어깨와 겹치게 위치했는데 손 위에 보주를 올려 놓고 있고 오른손도 배에서 동일한 보주형을 올려놓고 있는 독특한 수인을 나타내고 있다.

도9. 공양보살 궤좌상

이들 우협시보살들도 본존 반가사유상처럼 활짝 핀 연꽃 위에 서 있는 모습이어서 독특한 구성을 나타내고 있다.

2. 마애불좌상의 도상 특징

반가사유상 우협시보살 제4상 오른쪽에 상하로 길고 굵게 균열이나 독립된 암면처럼 보이는 오른쪽 암면에 불좌상과 공양자상이 새겨져 있다.

불좌상은 오른쪽 무릎 일부만 남기고 허리 이하 무릎 부분과 대좌가 모두 깨어져 없어졌다. 아마도 아래쪽에 무릎 부분이 떨어져 있을 것이지만 꼭 찾아 복원했으면 한다. 남아있는 부분은 별다른 손상없이 양호하게 보존되고 있는 편이다.

불상의 머리는 정상에 접시 모양의 육계가 표현되고 있는데 띠로 묶은 형

도8. 봉황리 마애미륵보살반가사유상

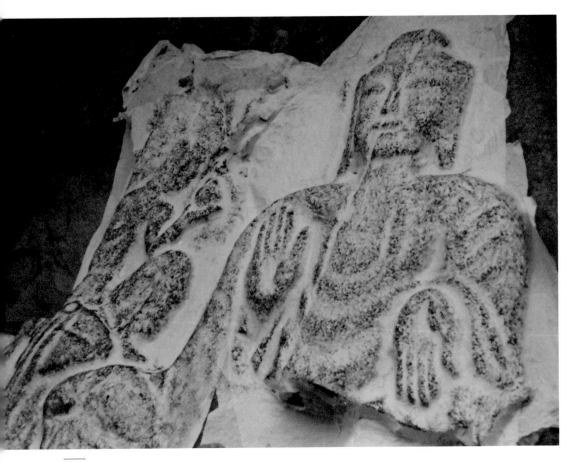

도10. 봉황리 마애불좌상(탁본)

태를 나타내고 있어서 용문석굴 위자동 불좌상 육계와 유사한 편이다. 진전되면 단석산 미륵불 육계로 변할 것이다.

얼굴은 이마가 넓고 두 뺨이 팽창되어 다소 역강하게 보이고 있다. 눈은 길고 코도 삼각형으로 길며 입 역시 큰 편이다. 가슴은 넓고 어깨는 둥글면서도 박력이 넘쳐 당당한 체구를 나타내고 있다. 무릎은 남아있는 오른쪽 무릎으로 보아 넓고도 높아 힘 있게 보이고 있다. 이른바 건장하고 당당한 불좌상이다. 두 손은 오른손은 올리고 왼손은 내린 시무외施無畏 여원인與願印을 짓고 있어서 삼국시대의 통인을 따르고 있다.

제6장 봉황리 마애 미륵보살반가유상과 고구려식 교각미륵불상

불의佛衣는 대의大衣를 통견으로 입고 있는데 U자형의 층단식 주름이 역강하게 표현되어 상과 함께 역동감을 느끼게 하고 있다. 특히 배를 지나 왼 손목으로 걸쳐 내린 옷자락은 북위식의 고식이어서 불상의 역동감과 함께 고식의 불상임을 알려주고 있다.

불상 오른쪽 무릎 위에 궤좌跪坐(=중국식 胡跪)한 공양자상이 새겨져 있다. 오른쪽 무릎을 꿇고 왼 무릎을 세운 채 왼손 손바닥 위에 큰 발우鉢盂를 들고 본존불에게 공양을 올리고 있는데 머리 부분이 깨어져 확실히 알 수 없으나 우면右面한 얼굴은 갸름하고 풍만하며 동그란 눈, 작은 코, 예쁜 입과 함께 미소를 띠고 있다.

나형裸形의 상체는 세장하고 날씬하며 구부린 무릎과 다리는 곡선적이어서 대조적이며 특히 허리에 찬 둥근 요패와 여기서 다리 아래로 길게 드리워진 두 가닥 띠는 이상의 활력을 잘 보여주고 있다.

불상과 공양상 사이에는 엎드린 사자상이 있어서 주목된다.

크기法量	
1) 불좌상	전고: 105cm
2) 공양자상	전고: 65cm

V
봉황리 마애 미륵보살반가사유상군의
양식 특징과 편년

1. 양식 특징

첫째 구도비례미이다. 햇골산 중턱 교각미륵불상 못 미쳐 오른쪽 암면에 새겨진 마애미륵반가사유상군은 전체가 하나의 군을 이루면서도 세부적으로는 두 군으로 나누어진다. 긴 암면의 향 오른쪽에는 미륵보살반가사유상군을 새

겼고 향 왼쪽 암면에는 미륵불로 간주되는 불좌상과 공양자상을 고부조로 새기고 있다.

미륵보살반가사유상군은 반가사유상과 좌협시 1구, 우협시보살 4구 등 6구가 새겨져 있지만 앞에서 말했다시피 좌협시보살 3구가 암면의 탈락으로 파손되었다고 생각되므로 원래는 좌우 4구식의 보살입상이 배치되었을 것이 거의 확실하다. 완전한 우협시보살상의 배치구도는 본존인 미륵보살반가사유상이 중앙에 큼직하게 반가사유자세로 앉아있고 좌우 보살상이 본존보다 낮게 목까지 올라가게 배치되었으며 우협시보살상의 경우 제1보살상보다 한단 낮게 배치되었으며, 제3상과 제4상은 차례대로 한단씩 낮게 배치되었는데 좌협시보살상들도 동일하게 배치되었다고 볼 수 있으므로 이들 9존은 본존 미륵반가사유상을 중심으로 삼각형의 구도로 배치되었다고 할 수 있다. 이른바 이 8대 보살상은 본존으로 시선이 집중하는 효과적인 구도로 배치되었다고 할 수 있는 것이다.

다음 우협시상向左의 경우 제1협시보살이 제2협시상 한발짝 뒤에 배치되어 원근감을 나타내고 있는 배치구도를 보여주고 있어서 흥미롭게 생각된다. 이른바 중앙 집중과 원근감이 표현된 진일보한 배치구도법을 나타내고 있어서 흥미롭다고 할 수 있다.

제4우협시보살상 왼쪽에는 암면이 분리되다시피 커다란 균열이 있고 이 향 왼쪽에 불좌상이 새겨져 있어서 반가사유상군과 같은 구도이면서도 서로 독립된 배치로 보이고 있어서 이 또한 흥미롭다. 미륵보살반가사유상군의 암면보다 낮아 불상은 미륵보살상보다 낮게 보이지만 암면 때문일 뿐 이 본존상은 암면에서 최대한 크게 조각되고 있는 것이다. 미륵반가사유상은 상고가 98cm인데 비해 불좌상은 105cm로 거의 같은 크기여서 대등한 비례로 조성되었다고 보여진다.

불좌상은 정면향하여 큼직하게 앉아있는데 향 왼쪽인 불상 오른쪽에는 공

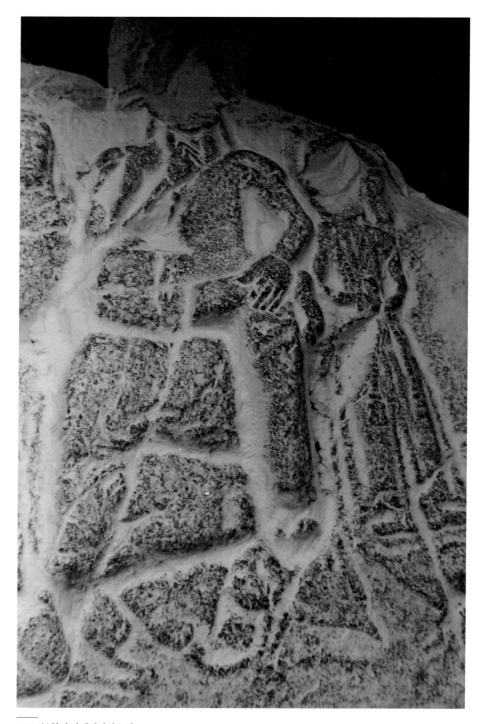

도11. 봉황리 마애반가사유상

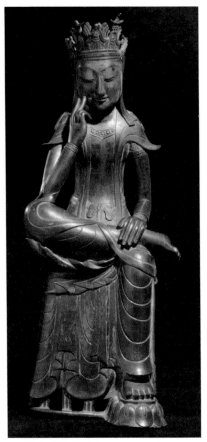

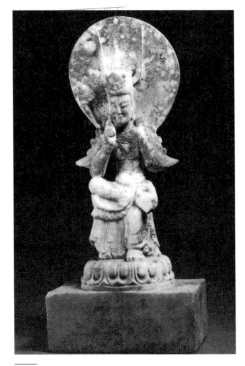

도13. 흥화 2년 백옥보살사유상(540)

도12. 국보 78호 반가사유상

양자상이 불좌상의 무릎 부위 위에 배치되고 있다. 이 공양자상은 오른쪽 무릎을 꿇고 왼쪽 무릎을 세운 중국에서는 호궤라 하는 궤좌상으로 왼손에 발우를 들어 본존불에게 공양을 바치는 파격적인 구도를 나타내고 있다. 이렇게 보면 공양자상을 거느린 불좌상은 미륵보살반가사유상군과 좌우로 동등하게 대칭적으로 배치되었다는 사실을 알 수 있다. 유가유식사상에서 보면 좌 미륵 반가사유상의 상생신앙上生信仰과 미륵불좌상의 하생신앙下生信仰이 대칭적으로 표현된 배치구도로 볼 수 있다고 판단하는 것이 가장 합리적이라 생각된다. 이른바 유가유식의 대칭의 구도미가 잘 표현된 것으로 볼 수 있는 것이다.

둘째 형태미이다. 미륵보살반가사유상은 상체가 날씬하고 하체의 다리가

도14. 봉황리 보살입상

도15. 북제 금동보살삼존상, 제성시 박물관

강직하여 세장하면서도 역강하게 보인다. 이런 날씬하고 강직한 특징은 북위 반가사유상에 유래하고 있는 흥화興和2년명 백옥보살사유상과 천의가 아니면 가장 유사하며 고구려 추정 금동반가사유상과 가장 유사하여 날씬하고 강직한 고식의 불상 양식을 계승하고 있다. 공양자상도 반가사유상 계통이라 할 수 있다. 아마도 국보 78호 반가사유상과 가장 친연성이 강한 형태라 하겠다.

협시보살상들은 얼굴이 타원형이면서 친근하고 체구가 세장하고 날씬한 형태를 보여주고 있다. 이런 특징은 중국의 경우 동·서위 후반기에서 북제·주 보살상의 특징이라 할 수 있다. 불좌상은 건장하고 당당한 형태인데 동·서위 말 불상들과 상당히 유사하다고 판단된다.

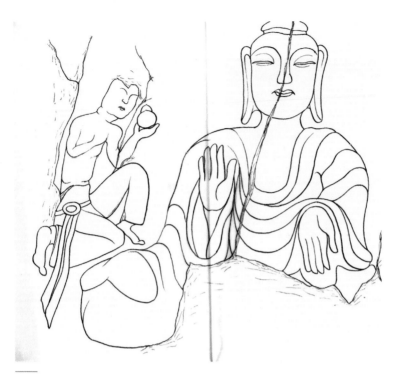

도16. 봉황리 마애미륵불좌상 실측도

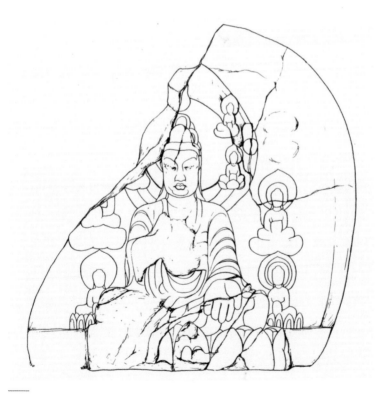

도17. 북지리 석실마애불좌상 실측도

제6장 봉황리 마애 미륵보살반가유상과 고구려식 교각미륵불상

셋째 양감과 문양의 미이다. 불상들은 전체적으로 단아한 양감을 나타내고 있어서 상당히 세련되고 있다. 또한 문양들은 정교한 편인데 좌협시보살의 X 자 영락장식이나 우협시 제3상의 2단 U형 옷자락, 공양자상의 요패와 긴 띠자 락과 수술장식 등은 동·서위 말이나 북제·주 전기에 표현되고 있는 단아하고 정교한 무늬의 특징을 나타내고 있다. 또한 대좌의 생 연화는 산동 청주 북제 불상들과 비견되는 대좌로 크게 주목된다.

2. 편년

마애반가사유상군의 편년을 정하자면 첫째 반가사유상, 둘째 협시보살상 셋째 불좌상 등을 세분하여 밝혀야 할 것이다.

첫째 반가사유상의 편년이다. 보관과 얼굴을 알 수 없어 단정적으로 정할 수는 없지만 보관에서 좌우 어깨로 흘러내린 두 가닥 관대, 세장한 사다리꼴 상체, 굵고 긴 직선적 왼다리, 오른손 손가락의 꺽쇠와 오른 발목에 댄 왼손의 형태, 반전은 없어졌지만 좌우 어깨의 옷자락 접힘 등 여러 점에서 국보 78호 반가사유상과 친연성이 강한 편이다.[6] 이 반가상의 원류는 540년 흥화 2년명 동위 백옥반가사유상에서 유래하고 있고 북제 천보天保 4년(565) 석조반가사유 상 양식보다는 이르다고 생각되므로 동위 양식 내지 초기 북제北齊 초 양식의 반가사유상의 영향과 관련성이 짙다고 할 수 있다.[7]

이처럼 국보 78호 금동반가사유상과 양식상 상당히 유사하지만 상체는 평 천리 출토 고구려 금동반가사유상과 보다 유사할 뿐만 아니라 이들보다 강직

6 다음 글을 참조할 수 있다.
 ① 松原三郎, 「北魏彫刻論」, 『中國佛敎彫刻史硏究』(東京: 吉川弘文館, 1966)
 ② 문명대, 「고구려 조각의 양식변천시론」, 『全海宗博士華甲紀念史學論叢』(일조각, 1979)

7 다음 글을 참조할 수 있다.
 ① 문명대, 「반가사유상의 도상 특징과 명칭 문제」, 『삼국시대 불교조각사 연구』(예경, 2003.9)(출전, 「반가 사유상의 도상 특징과 명칭 문제」, 『가산 이지관스님 화갑기념 논총』, 1992.11)
 ② 松原三郎, 『中國佛敎彫刻史論』圖版編2(東京: 吉川弘文館, 1995), p. 389.

도18. **마애불좌상 얼굴**

도19. **공양자상**

한 면이 강하여 이들보다 다소 이른 시기인 550년 직후일 가능성이 농후하다고 판단된다.[8] 또한 북지리 대 미륵보살반가사유상의 다리 표현과도 친연성이 있으므로 이 반가사유상의 양식이 북지리 반가사유상으로 계승되었을 가능성이 있다고 판단된다.

둘째 협시보살입상들의 편년이다. 협시보살들은 세장하고 날씬한 형태를 나타내고 있다. 이러한 형태의 불보살상들은 동·서위 말에서부터 북제·주 초기의 불보살상의 대표적 양식인데 이런 특징이 우리나라에 수용되면 이런 식의 날씬하면서 세장한 특징이 나타나고 있다. 거창 출토 금동보살입상 등이 이 양식에 속하는데 봉황리 보살입상들과 친연성이 있다. 이 양식이 더 진전되면 선산 출토 금동보살입상으로 계승된다.

이들 보살상은 천보7년 금동삼존불상(568, 山東博物館 소장)이나 북제 금동삼존보살상 등과 친연성이 있기 때문에 동위 말 북제 초 양식의 영향을 고려해야 할 것이다.

셋째 마애불좌상이다. 무릎 이하가 대

8 문명대, 「국보 78호 금동반가사유상의 신연구」, 『강좌 미술사』 55((사) 한국미술사연구소·한국불교미술사학회, 2020.12)

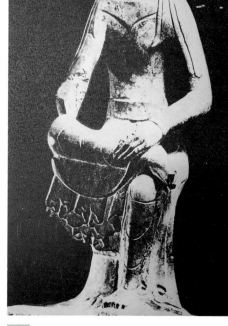

도20. 봉황리 마애반가사유상　　　　　　　도21. 북제 석조반가사유상

부분 깨어져 없어졌지만 얼굴이나 상체가 완전히 남아있어서 양식이나 도상 특징을 이해하는 데 아무런 지장이 없는 셈이다.

　　얼굴이나 상체, 옷주름 등은 봉화 북지리 마애불좌상과 친연성이 많지만 좀 더 강직하며 왼팔목으로 넘긴 옷자락이 북위적 고식이어서 북지리 마애불 상보다 더 이르다고 할 수 있다.[9]

　　이처럼 이 봉황리 마애미륵반가사유상군은 중국 동위 말 북제 초 불보살 양식의 영향을 받아 조성된 고식의 불상조각으로 신라 북진 후인 551년 직후 에 조성되었을 가능성이 농후하다고 판단된다.

9　문명대, 「봉화 북지리 대사지 세계 최대 석조 미륵보살반가사유상의 종합적 연구」, 『강좌미술사』 56((사) 한국 미술사연구소·한국불교미술사학회, 2021.6)

VI

고구려식 대교각미륵불상의 도상 특징과 불상 양식 편년

마애반가사유상군이 새겨진 산 중턱에서 남쪽으로 내려긴 산 아래는 산이 눌러싼 평지가 있는데 이 평지는 사지로 생각되며 이 서쪽 산 중턱에 반가사유상군이 새겨져 있고 이를 지나 바로 위 20m 지점에 암벽이 형성되어 있고 이 암벽(높이 5m, 너비 20m)에는 상 높이만 2m에 달하는 대 마애불좌상이 새겨져 있다. 현재는 오르는 길이 가파른 계단으로 형성되어 있다.

1. 도상 특징

이 마애불좌상은 협시가 없는 단독 마애불좌상이다. 무릎 아래가 묻혀 있고 드러난 부분은 암면이 훼손되어 있어서 대좌는 알 수 없지만 대좌의 높이가 1m 이상이라 생각되므로 광배까지 합치면 4m 이상의 대 불좌상인 셈이다. 어쩌면 장륙불상丈六佛像에 가깝지 않을까 한다.

머리는 이마 상단에 턱을 지어 한 단 들어가 복발형 머리를 형성하고 있는데 나발螺髮들로 표현되어 머리가 마치 육계肉髻처럼 보이게 하고 있어서 별도의 육계는 나타내지 않고 있다. 나발螺髮은 듬성듬성하지만 뚜렷하며 연가7년명금동불입상의 나발들과 비교된다.

얼굴은 장방형에 가까운 원형이고 눈이 길고 크며, 콧잔등이 깨어진 코는 길고 좁은 데 비해 입은 유난히 넓고 튀어나오고 큼직하여 강인한 인상을 주는데 이와 함께 두 뺨이 팽창되고 꾹 다문 커다란 입과 두둑한 눈두덩으로 더욱 역강한 모습을 나타내어 연가7년명금동불입상의 역강한 얼굴과는 또 다른 형상의 역강함이라 하겠다.

상체 역시 어깨가 반듯하고 가슴이 넓고 힘차게 조형되어 역강하게 보인다. 오른팔 부분이 어깨 외에는 대부분 깨어져 없어졌으나 어깨까지 올려 시무외

도22. 봉황리 마애불상군 위치도

인 한 오른손 손가락들은 남아있다. 왼손은 발목 아래까지 쭉 내려가고 있는데 팔은 균열이 나 있다.

하체는 무릎이 유난히 넓고 높은데 무릎 아래쪽으로 내린 오른 발목 위에 왼 발목이 겹치고 있어서 교각자세를 이루고 있다.

이런 희귀하기 짝이 없는 교각자세의 불상은 미륵교각불좌상이라 할 수 있어서 우리나라에서는 성주 마애교각상 외에는 유일한 너무나 귀중한 교각미륵불상이 아닐 수 없다.

현재 불의佛衣 주름이 잘 보이지 않아 정확하지는 않지만 통견通肩衣를 입고 가슴이 U자로 터진 착의법을 하고 있는 것이다. 필자는 발견 조사시 불상의 얼굴과 좌우 화불 2구만 탁본하여 불완전한 편이다.

현재 광배는 둥근 두광頭光이 표현되었는데 이 두광에는 화불化佛 5구가 고부조로 조각되어 있다. 본존 얼굴 좌우에 2구, 각 화불 위에 1구씩 2구, 본존 머리 위에 1구가 새겨져 있다. 화불은 모두 본존 얼굴과 비슷하게 장방형 얼굴,

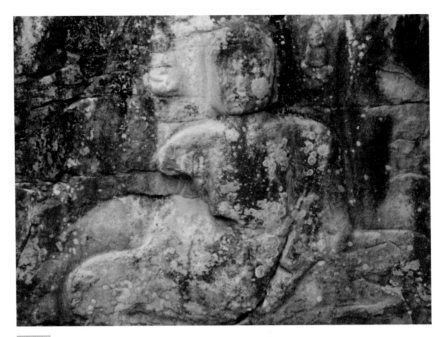

크고 긴 눈, 꾹 다문 입, 육계 모양의 머리 등 본존보다 좀 더 동안童顔적인 특
징 외에는 거의 동일한 역강한 얼굴이다.

두 손은 배에 모으고 오른 다리 발목 위에 왼다리 발목을 겹친 교각자세를
하고 있어서 매우 독특한 모습을 보여주고 있다.[10] 향 오른쪽 두 상은 왼다리
가 밑이고 오른다리가 위로 하여 발목에서 교차하고 있어서 교각자세를 나타
내고 있는데 본존 교각자세와 반대이다.

향 왼쪽 화불은 향 오른쪽 불과 달리 오른쪽 발목 위에 왼쪽 발목을 교차
시킨 교각자세인데 본존의 교각자세와 동일하다. 두 손은 전법륜인 교각보살상
(운강 11굴 서벽 이불병좌상 향우 교각상 등)에서 유래하고 있다고 생각된다.[11] 이런

10 교각미륵보살상에 대한 연구는 다음 글을 참조할 수 있다. ① 石松 日奈子, 「中國交脚菩薩像考」, 『佛敎藝術』
 178(佛敎藝術學會, 1988) ② 宮治昭, 『涅槃と弥勒の図像学』(東京: 吉川弘文館, 1992.2) ③ 고혜련, 『미륵
 과 도솔천의 도상학』(일조각, 2011.9)
11 이런 전법륜인 교각상은 페샤와르박물관 전법륜인 교각상 등에서 유래한다고 볼 수 있다.

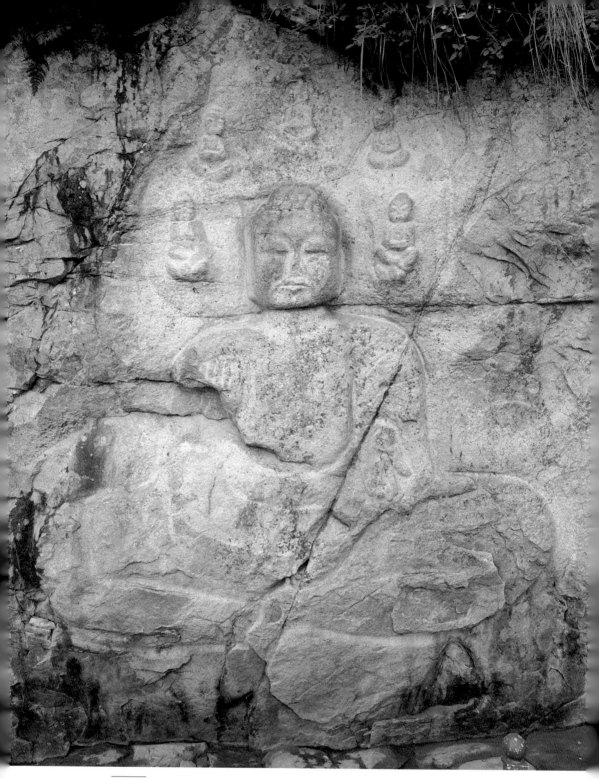

도23-2. 봉황리 대마애미륵교각상, 2021년 9월 30일 현재, 드러난 교각자세

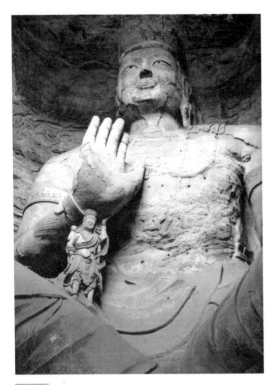

도24-1. 운강 13굴 미륵교각상

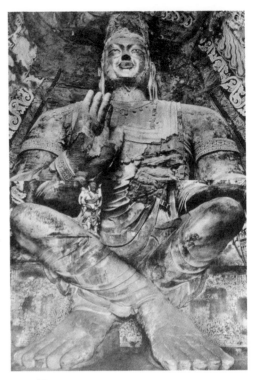

도24-2. 운강 13굴 미륵교각상, 교각자세

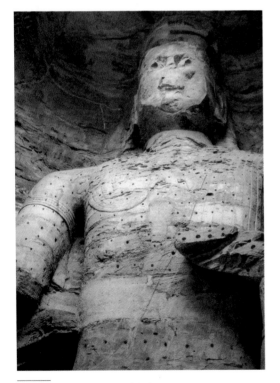

도25-1. 운강 17굴 교각상 상반신

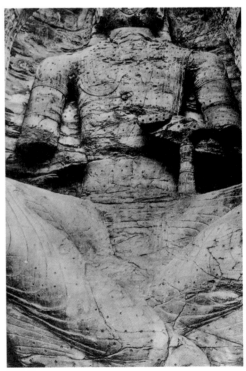

도25-2. 운강 17굴 교각상 하반신, 교각자세

제6장 봉황리 마애 미륵보살반가유상과 고구려식 교각미륵불상

교각자세는 본존도 동일하게 취하고 있어서 흥미진진하다.

본존에는 연화대좌가 바위의 탈락 때문에 확인할 수 없지만 화불의 대좌
는 연화대좌인데 좌우 하단의 연화문은 거의 남아 있어
서 그 특징을 알 수 있다. 연화문은 잎이 가늘고 날카로
운 삼국시대 연화문의 특징을 잘 보여주고 있다. 원 상태
는 마멸 때문에 누그러진 상태이나 원래는 보다 더 날카
로웠던 것으로 판단된다.

크기法量
불상전고: 205cm
어깨폭: 95cm
무릎폭: 227cm

2. 양식 편년

이런 역강하고 박진감 넘치는 얼굴
은 고구려 연가7년명금동불입상과 비
견되는데 중국 운강석굴 제5굴 북벽
대불의 형태와 상당히 유사하여 이런
특징은 운강5굴 북벽 불좌상 양식의
교각상에서 유래하고 있다고 판단된
다. 이와 함께 운강7굴 북벽 오존불의
본존과 자세, 수인이 상당히 유사하여
이 계통의 원 불상을 원류로 조성되었
을 가능성을 시사한다고 판단된다.[12]

이와 함께 화불化佛들의 교각자세
특징은 돈황막고굴 275굴의 교각불상
과 상당히 비슷하여 이 원류는 이 상
과 함께 돈황석굴에서 유래한다고 볼

도26. **고구려 연가7년명금동불입상**

12 雲岡石窟文物保管所, 『雲岡石窟』1(東京: 平凡社, 1991)

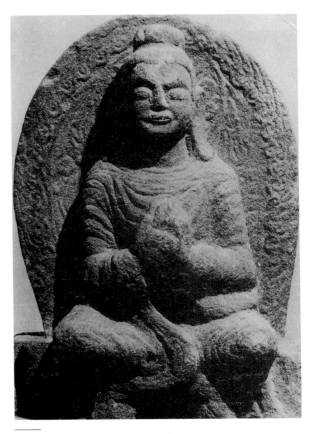

도27. 황흥 5년(471년) 미륵불교각상 도28. 연흥 원년명 미륵불교각상(471년)

수 있다. 만약 본존도 미륵교각상이라면 마찬가지로 돈황석굴에서 유래한다고
볼 수 있고, 한편 운강석굴의 교각불상들과도 비교된다고 할 수 있다.

 손을 모은 교각자세의 이 화불 교각상은 돈황 275굴 서벽 미륵보살교각상
과 북벽상층 옥형감미륵교각상을[13] 원류로 한 운강 13굴 미륵교각상과 17굴
미륵교각상 그리고 서벽 이불병좌상 오른쪽向右의 전법륜인상과 유사하며 클리
블랜드 미술관 연흥원년(471) 교각상과 베를린 박물관 황흥 5년(471) 전법륜인
교각상 계통과 연관이 있다고 판단된다.[14] 특히 471년의 두 교각상의 발목에

13 敦煌文物硏究所, 『敦煌莫高窟』1(東京: 平凡社, 1982)

14 雲岡石窟文物保管所, 『雲岡石窟』1(東京: 平凡社, 1991)

살짝 걸친 교각자세는 서로 공통적이어서 주목되어야 할 것이다.

　이런 역강한 불상 특징은 햇골산 중턱에 새겨진 미륵반가사유상보다 조성 연대가 이른 고구려 불상일 가능성이 높다고 판단된다. 고구려비가 세워진 445 년에서 481년 사이나 신라가 북진하기 이전인 465년 내지 475년 경 전후에 고 구려 승려들에 의하여 중원 고구려비 건립 전후에 고구려 승전의 기념으로 전 쟁으로 희생된 전몰장병내지 이 일대의 전쟁 희생자들의 미륵정토왕생을 위하 여 절이 창건되고 이 마애불교각상이 조각되었을 가능성이 있다고 추정할 수 있지 않을까.

　그것은 중턱의 마애미륵반가사유상군이 신라가 이 지역을 점령한 직후에 새겼다면 이 대불좌상은 그 전에 조성되었을 가능성이 짙다. 특히 운강 13굴 미륵교각상과 17굴 미륵교각상의 강인한 얼굴, 내민 입, 직각형의 강직하고 우 람한 상체, 넓고 굵고 큼직한 교각 자세의 다리와 발목은 교각으로 살짝 걸친 발목과 발 등이 상당히 유사해서 이 교각 불상의 원류는 운강 17·13굴 교각미 륵상에 있다고 판단되며 이 봉황리 교각미륵불상은 운강의 두 미륵존상에서 유래한다고 추정되기 때문이다.

VII
봉황리 마애미륵반가사유상 및
대마애교각미륵불상의 의의

봉황리 마애반가사유상군은 햇골산 중턱 암면에 새겨진 마애반가사유상군과 햇골산 그 위 암벽에 새겨진 대 마애불좌상 등 2개 군으로 구성되어 있다. 대 마애교각미륵불좌상은 고구려 불상으로 간주될 가능성이 제기되고 있고 마애 반가사유상군은 신라 불상으로 생각되고 있어서 고구려, 신라 불상이 공존하

도29. 봉황리 대 마애불좌상의 얼굴과 화불

고 있는 매우 독특하고 뜻 깊은 불상으로 크게 주목되어야 할 것이다.

첫째, 봉황리 마애불상군은 양식상 산 중턱 암벽에 새겨진 신라의 마애반
가사유상군과 보다 이른 이른바 고구려비가 세워진 445년 내지 481년 경에 고
구려가 조성한 대마애교각미륵불상으로 추정될 수 있으므로 앞으로 좀 더 심
도있게 논의해야 할 것이다.

둘째, 아마도 고구려가 중원 지역을 중시하여 방어체계를 구축하고자 장수
대왕이 445년 경에 직접 중원을 순수하고 신라왕과 회맹하던 장소에 이를 기
념하고자 고구려비를 건립한 것(445-481년 사이)이 현 중원 용전리(입석리) 고구려
비이다. 이 비를 건립한 전후 이 사실을 기념하고 고구려의 중원지역 진출을 위
한 최후의 혈전지에 고구려 사찰을 건립하고 마애불을 조성한 것은 445-481년
전후, 아무리 늦어도 500년 전후로 생각된다. 만약 이것이 사실이라면 현재 마
애불교각상 또는 석불상으로 우리나라에서 가장 오래된 불상이며 고구려 불

제6장 봉황리 마애 미륵보살반가유상과 고구려식 교각미륵불상

상 가운데 대 마애불상 또는 대
석불상으로는 유일한 예이므로 중
요하기 짝이 없는 역사적 마애불
좌상이 될 수 있을 것이다.

또한 이 마애불좌상은 두광頭
光의 교각자세 화불化佛이나 교각
자세의 대마애미륵불교각상이므
로 고구려 유가유식 사상의 중요
한 근거까지 알 수 있어서 이 역
시 크게 중요시되어야 할 것이다.
특히 운강 초기 석굴의 교각미륵
상들과 연관된 불상으로 특히 주
목해야 될 것이다.

도30. 봉황리 대 마애불좌상 얼굴

셋째, 마애반가사유상은 신라
가 죽령과 조령을 넘어 중원지역
을 점령하면서 이 지역 평정 기념
으로 고구려 대미륵불교각상의
사찰의 입구 암벽에 반가사유상
군 즉 미륵보살반가사유상과 협
시 그리고 미륵불좌상을 함께 조
성하여 유가유식사상의 미륵상생
과 하생의 미륵정토세계를 널리
전파했다고 하겠다.

넷째, 이 미륵정토사상을 집
대성 한 유가유식파 불상은 죽령

도31. 교각불상(化佛)

을 넘어 영주 물야 대사의 최대석조반가사유상과 미륵불좌상을 거쳐 경주 단석산 미륵반가사유상과 대미륵불상을 조성하게 되는 원동력이 되었다고 할 수 있다.

다섯째, 교각미륵불상은 고구려 양식을 계승한 청주 비중리 석주마애삼존불상과 석불입상과 함께 고구려적 문화유산으로 크게 주목해야 할 귀중하기 짝이 없는 불상이라 할 수 있다.

VIII
마애불상군의 보존

본존인 대 마애교각미륵불상은 표면이 절리현상으로 계속 손상을 입고 있고 특히 본존불에게 치명적인 손상을 입힐 가능성이 농후하므로 하루 빨리 보존책이 강구되어야 할 것이다.

첫째, 마애불 상단의 나무나 잡초를 제거하고 2중 3중 배수로를 깊게 마련하여 암면에 물 공급을 최소화해야 할 것이다.

둘째, 암벽의 배나 되는 높고 넓은 전실을 가구하고 벽을 설치하지 않는 개방형으로 통풍을 원활히 해야 할 것이다.

셋째, 절리 현상을 최소화하고 절리된 부분을 과학적 보완책(접합 등)을 마련해야 할 것이다. 반가사유상군은 현재 왼쪽의 마애불좌상 외에는 상태가 교각불상보다는 비교적 양호한 편이다. 이것은 마애군 위에 암면이 튀어나와 빗물이나 물기를 제거해주고 있기 때문인데 왼쪽 불상은 암면 턱이 없어져 이끼가 끼고 점차 손상이 나므로 시급히 턱을 조성해야 할 것이다. 그 후 마애상군의 보존책을 근본적으로 차츰 강구해야 할 것이다.

IX
맺음말

첫째 고구려 양식 계통의 대 마애교각미륵불상과 신라의 마애미륵보살반가사유상군이 공존하고 있는 특이한 중원 봉황리 마애불상군을 확정할 경우 이 불상군은 한국 불상 가운데 가장 뜻 깊은 불상으로 중요시 된다는 사실을 알 수 있다.

둘째 고구려가 396년부터 445년 사이에 남진南進한 중원 용전리와 봉황리 일대(옛 가금면)는 고구려비와 고구려 대마애불상이 조성되어 있고 신라도 진흥대왕 551년에 북진하여 이 일대를 점령하고 대 마애불이 있는 옛 고구려 사찰을 인수하여 여기다 미륵보살반가사유상을 새기는 기념비적 불사를 했다고 추정할 가능성도 있을 것이다.

셋째 봉황리 미륵보살반가사유상군은 미륵보살반가사유상과 미륵불상 등이 대칭적으로 새겨져 있는데 중국의 동위 말 내지 북제 초 양식을 수용하여 6세기 3/4분기에 조성한 신라 최초의 마애불상군으로 중요시된다.

넷째 대 마애교각미륵불상은 강직한 불상양식을 나타내고 있는 고구려 마애불상 양식으로 추정되므로 이것이 사실이라면 고구려 양식 계열의 유일한 대 마애불상이자 우리나라 최초의 대 마애교각미륵불상으로 높이 평가되며 그 의의는 실로 막중하다고 판단된다.

다섯째 고구려의 유가유식사상에 의하여 조성된 대 마애교각미륵불상과 이를 수용하여 미륵 상생신앙과 하생신앙을 함께 형상화한 미륵보살반가사유상과 미륵불상이 공존하고 있는 뜻 깊고 특이한 초기 유가유식파 내지 중국적 지론종 또는 섭론종 계통의 미륵존상임을 밝히게 되었다.

| Abstract |

A Comprehensive Study on Shilla Acceptance of Yogayushik Sect and Bonghwang-ri Carved Bodhisattva Maitreya Pensive Statues and Goguryeo Style Large-scale Carved Cross-ankled Maitreya Buddha Statues

Moon Myung-dae

At Chungju Bonghwang-ri Haetgolsan mountain, the carved Bodhisattva Maitreya Pensive Bodhisattva statue and the carved cross-ankled Maitreya Buddha statue have great significance in the history of Korean ancient sculpture.

First, when confirming the unique Jungwon Bonghwang-ri carved Buddha statues in which a large-scale carved cross-ankled Maitreya Buddha statue of the Goguryeo style and Shilla's carved Bodhisattva Maitreya Pensive Bodhisattva statue groups coexist, it can be seen that these Buddha statues are regarded as the most meaningful Buddha images among Korean Buddha images.

Second, the Jungwon Yongjeon-ri and Bonghwang-ri areas (formerly Gageum-myeon), where Goguryeo advanced south between 396 and 445, have a Goguryeo monument and a Goguryeo large-scale carved Buddha image, and as Shilla also advanced north in the 551st year of Great King

제6장 봉황리 마애 미륵보살반가유상과 고구려식 교각미륵불상

Jinheung and occupied this area, and took over the old Goguryeo temple with a large-scale carved Buddha, it is also possible to presume that there were monumental Buddhist Projects engraving the Bodhisattva Maitreya Pensive Bodhisattva statue here.

Third, the Bonghwang-ri Bodhisattva Maitreya Pensive Bodhisattva statues are symmetrically engraved with Bodhisattva Maitreya Pensive Bodhisattva statues and Maitreya Buddha statues, and they are valued in that they are the first carved Buddha statues of Shilla, built in the 3rd quarter of the 6th century, by accepting the late East-Wei or the early North-Qi styles.

Fourth, since the large-scale carved Buddha image is estimated to be in the form of a Goguryeo carved Buddha image representing an upright Buddha image, if it is true, it is the only large-scale carved Buddha image in the Goguryeo style series, and it is highly regarded as Korea's first large-scale carved cross-ankled Maitreya Buddha statue, and its significance is judged to be enormous.

Fifth, it is revealed that they are the Jiron-sect or Seopron-sect's significant and unique Maitreya Buddha statues in which the large-scale carved Maitreya Buddha statue, created by Goguryeo Yogayushik thought, and accepting this, the Bodhisattva Maitreya Pensive Bodhisattva statue and Maitreya Buddha statue coexist in the image of Maitreya Sangsaeng faith and Hasaeng faith together.

제7장

단석산 석굴의
마애미륵보살반가사유상과
미륵삼존불입상

I
머리말

단석산 석굴이 마애불·상군은 이미 잘 알려져 있고 논문들도 여러 편 발표된 바 있다. 글쓴이도 단석산 석굴에 대한 조사 연구는 1964년 『한국석굴사원의 연구』라는 석사학위논문 준비를 위한 조사 때부터이지만 그 후 신라 오악 조사 시 동국대학교 박물관 단석산 석굴 조사단에 참여하면서 여러 차례 조사했고 그 후로 수차례 이상 탁본과 실측조사 그리고 명문 판독을 실시했지만 독립 논문으로는 발표한 적이 없다.

그것은 단석산 석굴과 그 불상군의 중요성에 비해 신진 또는 중진 학자들의 여러 편의 논문에서 괄목할 만한 참신한 연구 성과를 내지 못한 점이 눈에 띄었지만 은사 황수영 박사의 훌륭한 연구 성과에 누를 끼칠 수 있다는 조심스러운 마음도 있고 해서 계속 보류해 왔다.

도1. 단석산 석굴 앞에서(신선사 주지 스님과 필자)

그러나 이제 단석산 석굴과 그 불상군에 대한 뚜렷한 주관도 가지게 되었고 은사 선생님 서거 10주년을 맞아 은사 선생님의 학덕도 기리는 뜻에서 이 글을 쓰게 되었음을 밝혀 둔다. 아울러 이 저서의 간행을 위해서 2022년 5월 13일에 단석산 신선사를 조사했는데 신라 오악 조사 때(1969년) 부임한 이래 53년째 단석산 석굴을 굳건히 지키고 있는 신선사 주지 용담 스님을 수십 년 만에 재회하여 감회가 깊었다.

신라 유가종瑜伽宗의 성립과 유가유식사상의 미륵 신앙

1. 신라 유가유식종파의 성립

6세기 중엽부터 7세기 중엽까지의 고구려,[1] 백제,[2] 신라 등 삼국에서 제일 번성했던 불교사상은 유가유식사상인데 이 가운데 특히 신라는 유가유식사상이 가장 번창했던 나라였다고 알려져 있다.

인도의 대승불교사상인 유가유식사상과 중관사상中觀思想이 실크로드와 중국으로 전해지면서 중관사상은 유가유식사상과 결합하여 각종 종파사상으로 변해지지만 유가유식사상은 중국적으로 발전, 변화되면서도 하나의 종파로 계속 계승되고 있다. 법화나 화엄사상은 유가유식사상과 중관사상이 결합하면서 발전된 사상이지만 지론종과 섭론종, 그리고 법상종 사상은 인도의 유가유식사상이 계승 발전된 종파사상인 것이다.

인도의 유가유식파가 중국에 전파되면서 6세기 초엽까지는 인도적 유가유식사상으로 계승되고 있지만 중국식 유가유식파가 성립하게 된 것은 지론종地論宗이다. 잘 알려져 있다시피 보리유지(0~527)가 창시하고 늑나마라(0~505), 불타선다(0~539)가 발전시킨 십지경론, 보승론, 섭대승론 사상을 골간으로 한 유가유식종파이다. 이와는 달리 진제 삼장이 섭대승론을 골간으로 한 섭론종攝論宗을 창시하여 일세를 풍미하고 있다. 이 두 종파를 누르고 중국 유가유식파를 대성시킨 종파가 법상종이다. 현장 삼장을 시조로 하여 자은 규기대사

1 고구려는 延嘉7年銘金銅佛立像 광배 명문과 景4年銘金銅佛立像 광배 명문에서 잘 알 수 있고, 탑사리 금동판의 예도 있지만 하나의 자료로 확인할 필요가 있다.

2 백제에도 유가유식사상이 성행했는데 삼국유사에 보이듯이 미륵삼회를 근간으로 하는 미륵사가 창건되어 삼금당·삼미륵·삼탑의 장관을 보여주고 있으며 진자스님이 미륵을 친견하러 금주로 간 사실(삼국유사 미륵선화) 등에서 잘 알 수 있다. 이외 법화경 미륵사상도 성행하고 있는데 백제 승 현광스님과 태안 마애불, 서산 마애불 등에서 잘 알 수 있다.

(632~682)가 개종한 유가유식종파로 성유식론을 골간으로 성립한 것이다.

이러한 중국적 유가유식사상은 5세기 말 이후 수용되기 시작하여 6세기 중엽 경부터 우리나라에 유행된 것으로 파악된다. 삼국 모두 유가유식사상과 미륵신앙이 유행했지만 삼국 중 유가유식파가 가장 성행한 나라는 신라이다. 신라 최초의 사찰 흥륜사興輪寺는 유가유식사상 아마도 지론종 계통의 사상이 골간으로 창건된 신라 국찰國刹로 생각된다. 이 유가유식사상은 이후 화랑도 정신과 결합되어 더욱 신라 사회에 풍미하게 되었다고 생각된다.

2. 신라 유가유식종파의 미륵신앙

유가유식파의 신앙대상은 유가유식사상을 개창한 미륵이다. 개조 미륵은 미륵보살로 숭배의 대상이 되었으며, 미륵보살신앙이 더 발전되어 미륵불의 신앙으로 진전된다. 즉 미륵은 보살 신분으로 하늘나라인 도솔천에 상주하다가 석가 입멸 후 56억 7천 만년 후에 사바세계로 내려와 용화수 아래에서 미륵불로 성불成佛한 후 세 번에 걸쳐 법회를 열어 그 때까지 구제되지 못한 모든 중생(1회 96억인, 2회 94억인, 3회 96억인)들을 깨닫게 한다는(아라한과) 것이다.

이처럼 미륵신앙은 미륵상생 신앙과 미륵하생 신앙으로 나누어지는데, 미륵상생신앙은 미륵보살 신앙이고 하생신앙은 미륵불신앙으로 두 신앙이 동시에 행해지는 것이 유가유식파신앙의 독특한 특징이라 할 수 있다.

유가유식파에 의한 미륵신앙의 성행을 알려주는 예가 많은데, 미륵상생신앙의 예가 국보 78호, 국보 83호 금동반가사유상과 세계 최대의 봉화 북지리 석조미륵반가사유상 및 김유신릉 부근 출토 석조반가사유상 등과 그 외 수 많은 금동반가사유상이며, 미륵상생·하생의 병행 신앙의 대표적 예가 단석산 마애미륵반가사유상과 미륵불입상 및 충주 봉황리 마애미륵반가사유상 및 마애교각미륵불상 그리고 봉화 북지리 석조미륵보살상과 석실 마애불좌상이라 할 수 있다.

특히 단석산 마애미륵반가사유상과 미륵불입상은 미륵상생과 하생의 병행 신앙을 동시에 알려주고 있어서 신라 유가유식종파의 성황을 단적으로 보여주고 있는 가장 중요한 예로 높이 평가된다. 아마도 이 유가유식종파는 지론종이나 섭론종이라 생각되며, 이 가운데 지론종일 가능성이 높다고 판단된다.[3]

3. 단석산 석굴 미륵 존상의 조성 배경과 조형 사상

단석산 석굴 미륵존상군은 미륵반가사유상과 미륵삼존불입상 등으로 이루어져 있다. 단석산 미륵존상의 조성 배경과 그 조형 사상을 어느 정도 알 수 있는 명문의 일부가 남아있어서 불상군의 조형 사상과 대비하면 단석산 석굴과 불상군의 조형 배경과 그 사상을 어느 정도 파악할 수 있다. 만약 명문 전체를 판독할 수 있다면 단석산 석굴과 그 불상군의 조형배경과 사상은 확연히 파악할 수 있지만 판독 가능한 글자가 제한적이고 판독이 어느 정도 가능한 글자도 판독자에 따라 달리 읽을 수 있기 때문에 단정적으로 해석하기에는 어려움이 많은 편이다.

글쓴이는 석사학위논문인 『한국석굴사원의 연구』 조사(1964년) 때부터 신라삼산오악조사(1969) 등 4, 5차례나 탁본(건탁과 습탁) 등을 통하여 명문 판독에 주력해온 바 있다. 내가 판독한 명문은 황수영 박사의 논문에 상당 수 합치하지만,[4] 그 후에도 여러 차례 판독하면서 약간의 수정이 있었고 다른 학자들의 의견도 참조하여 여기에 일단 제시하고자 한다.

명문의 첫줄(1-2행)은 도입부로 무릇 미륵불의 성스러운 진리는 응집되고 포용하는 묘법妙法의 진리라는 것을 강조하는 내용이다.

3 문명대, 「유가유식사상과의 관계: 국보 83호 삼산보관형 금동미륵반가사유상의 새로운 연구」, 『강좌미술사』 55((사)한국미술사연구소·한국불교미술사학회, 2020.12)

4 신라삼산오악조사시 정식 조사단에 의하여 조사한 것이 가장 완벽한 조사였다고 할 수 있다. 황수영, 「단석산 신선사 석굴마애상」, 『한국불상의 연구』(삼화출판사, 1973.4)

도2. 단석산 석굴(서에서 동으로)

제7장 단석산 석굴의 마애미륵보살반가사유상과 미륵삼존불입상

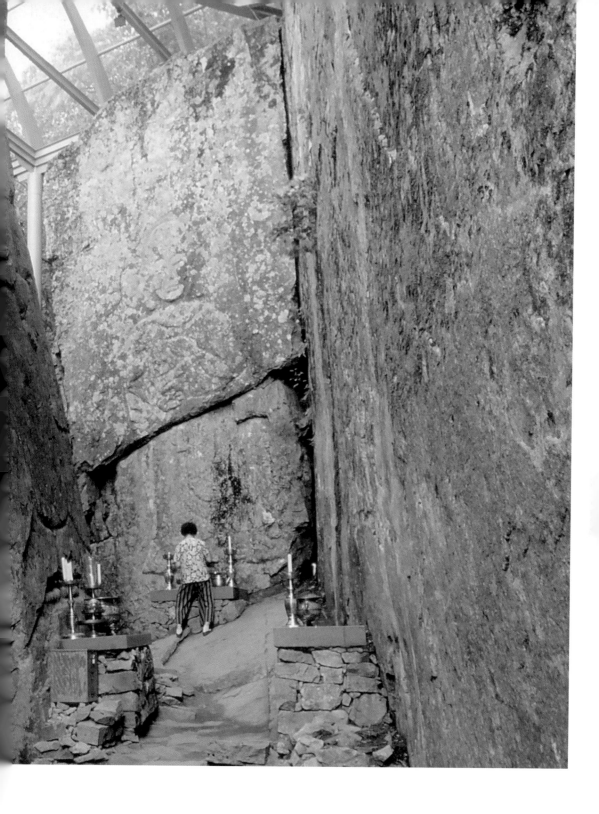

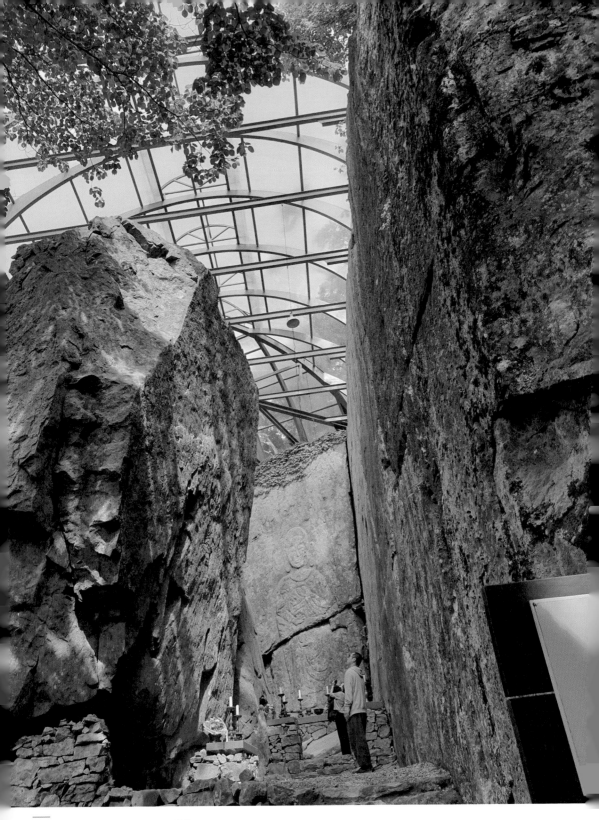

도3. 단석산 석굴 전경, 2022.5.13 현재

제7장 단석산 석굴의 마애미륵보살반가사유상과 미륵삼존불입상

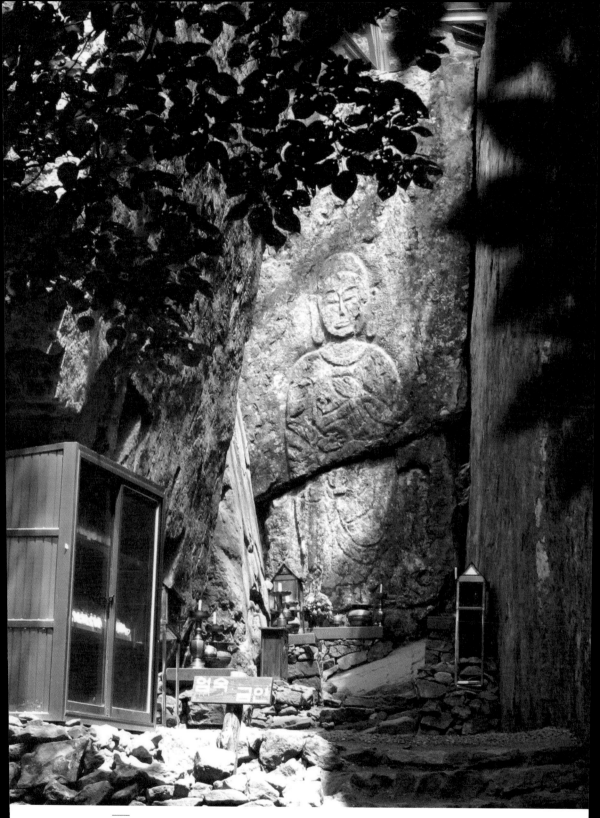

도4. 단석산 석굴 미륵삼존상 우협시 법림보살상 전경

도5. 단석산 신선사 마애불상군 명문 부분

제7장 단석산 석굴의 마애미륵보살반가사유상과 미륵삼존불입상

도6. 단석산 신선사 마애불상군 명문 부분

둘째(3-16행) 불상 조성 본론부로 보살계 제자인 잠주는 미륵의 신봉자이며 모든 참여자들과 함께 미륵상생신앙과 하생신앙을 수행하면서 지극한 참회수행도 행하고 불경을 신곡인 범패에 맞게 읽고 마침내 불이不二의 진리를 깨달아 성불成佛하기를 기약했다.

이에 산암山巖 아래에 가람을 창건하고 신선사神仙寺라 이름하며 미륵성상 1구(三丈=30尺=9m)와 보살상 2구(二丈=20尺=6m)를 조성하니 미묘상에 장엄상이네. 이런 내용이 주조를 이루고 있다고 판단된다.

셋째 이상을 시구詩句로 요약한 것으로 육도 윤회를 끊고 진리를 구현한다는 내용으로 생각된다.

이처럼 지극한 참회 수행을 통하여 도솔천에 오르고 마침내 진리를 깨달아 성불한다는 이른바 미륵상생신앙과 미륵하생신앙이 함께 이루어지기를 바라는 유가유식파(지론종 계통)의 간절한 염원으로 미륵삼존불과 미륵보살반가사유상을 조성하고 단석산 석굴 신선사를 창건한 사실을 명문의 내용은 잘 알려주고 있다고 판단된다.[5]

구舊 유가유식파인 지론종 내지 섭론종 계통에서는 미륵상생신앙과 하생신앙을 동시에 수행했기 때문에 미륵불상과 미륵보살상을 함께 신앙했다고 알려져 있다.

이 단석산 석굴(신선사 석굴)은 미륵보살반가사유상과 미륵삼존불상을 함께 조성하여 함께 신앙하고 수행했던 이른바 유가유식파(지론종, 섭론종)에서 창건

5 황수영 교수와 홍사준 선생 외에 이를 바탕으로 명문을 어느 정도 더 파악하고자 한 대표적인 글은 다음과 같다.
 ① 이난영, 『한국 금석문 추보』(아세아문화사, 1976), pp. 55-56.
 ② 허흥식, 『한국금석전문』(아세아출판사, 1984)
 ③ 조동원, 『한국금석문대계』(원광대출판국, 1983)
 ④ 김정숙, 「단석산 신선사 조상명기」, 『역주한국고대금석문』(한국고대사연구소, 1992)
 ⑤ 김영태, 『삼국시대 불교금석문 고증』(민족사, 1992)
 ⑥ 신종원, 「단석산 신선사 조상명기에 보이는 미륵신앙집단에 대하여」, 『역사학보』 143(역사학회, 1994)

한 석굴사원이며, 단석산 석굴 마애불상들은 이를 유가유식파가 신앙했던 미륵반가사유상과 미륵삼존불이라 할 수 있는 것이다.

단석산 석굴 조상명 斷石山 石窟 造像銘

20	19	18	17	16	15	14	13	12	11	10	9	8	7	6	5	4	3	2	1	
路	△	山	端	彌	己	△	金		△	△	寶	正		△		△		能	夫	1
深		△	嚴	勒	罪	△	沙		△	△	舟	相		△		△		界	聖	2
眞		日	銘	石	仍	△	飛		△	△	超	勸		△		△	△	然	道	3
如	林	无	日	像	於	△	鳥		△	道	登	以		△			△	眞	者	4
理	現	形	資	一	山		共		△	因	彼	道		陽		△	△	約(宗)	凝	5
△	△	而	貢	區	巖	△	來		△	△	岸	辨	△		△	△	難	妙	抱	6
道	△	於	常	高	下	△	儀		△	△	表	法	罪	△		△	△	明	有	7
鍊	寶	△	樂	三	創	△	嘎		△	△	門	福	△		△	△	而	△	迹	8
△	金	△	丈	造	又	爲			隱	△	不	報	△		△	△	世	之	△	9
提	堅	△	△	菩	伽	如	吟		西	△	二	兪	△		△	佳	△	△		10
名	心	△	△	薩	藍	△	新			△	如	如	有		△	田	有	△	田	11
由	風	禾	△	二	因	愛	曲			△	理	歎	△	三	△	名	菩	石	△	12
善	水	佛	△	區	靈	△	祈			△	唯	響		△	△	薩	也	△		13
度	鏡	鈴	詒	△	處	△	靚			△	一	故		年		△	戒		△	14
六	法	十	六	丈	名		誓			地	赤	共		△	法(上)	弥	弟		想	15
途	若	方	道	微	神		懺			皆	霞	議				子	平	岸		16
新	路	行	功	妙	仙		心			成	迫	日		王		岺	兆		恨	17
興	深	方		相	寺		府			仏	僉	若		△	法	珠	易		路	18
庵	眞	丈	八	相	作		村				澤	泛		△	父		△	而	之	19

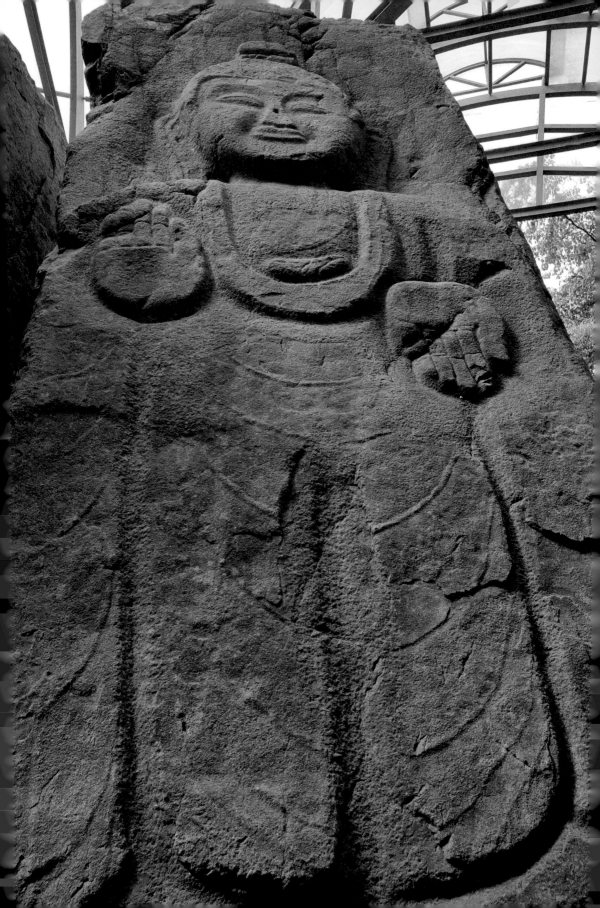

<center>

III

단석산 석굴 미륵존상의 도상 특징

</center>

경주 단석산 석굴에는 ㄷ자 석벽면石壁面인 동, 남, 북면 등 3면에 걸쳐 모두 마애존상들을 새기고 있다. 가장 중요한 상이 미륵불삼존상과 미륵반가사유상이고 그 외 불입상 3구와 공양상 2구 그리고 후대작인 불입상 1구 등 총 10구나 되는 불상군을 이루고 있다.

1. 미륵삼존불입상의 도상 특징

<center>단석산 석굴 평면도</center>

북암의 향 오른쪽 대형 마애보살입상과 동암의 마애불입상, 남암의 마애보살입상을 합쳐 미륵삼존불입상이라 할 수 있다.[6] 북암 불입상이 본존 미륵불입상이고 남암 보살입상이 우협시 법림보살法林菩薩입상이며, 동암 보살입상이 좌협시 대묘상보살大妙相菩薩입상이라 할 수 있다.

두 보살상의 명칭에 대해서는 갖가지 설이 난무하지만 본질적으로 두보살상에 대한 이해 부족에서 나온 설이라 할 수 있다. 글쓴이는 1965년도 조사 특히 1979년 삼산오악조사 때 동 토함산지구 간사로 뽑혀 조사 과정에 일정 부분 참여하였는데 실측을 담당한 신영훈 선생을 보조하면서 두 보살상의 머리 부분이 제일 애매하여 조사단 내의 의견이 분분했던 사실을 잘 알고 있다. 홍사준 선생과 나는 남암의 우협시 보살의 머리 부분에 상투 같은 모양과 관 같

6 황수영, 「단석산 신선사 석굴마애상」, 『한국불상의 연구』(삼화출판사, 1973.4)

⬅ **도7. 단석산 석굴 본존 미륵불입상**

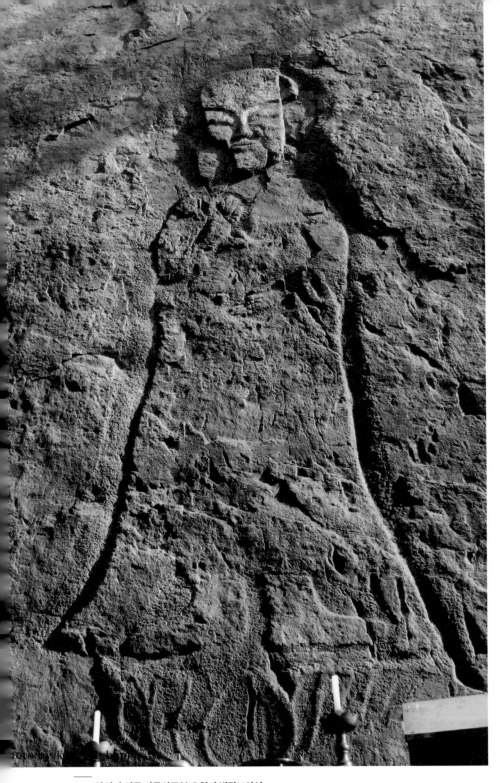

도8. 단석산 석굴 미륵삼존불 우협시 법림보살상

제7장 단석산 석굴의 마애미륵보살반가사유상과 미륵삼존불입상

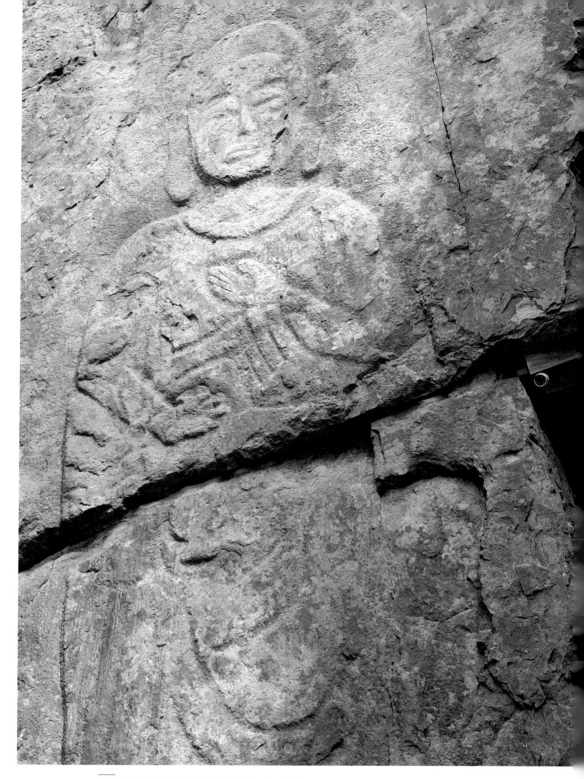

도9. 단석산 석굴 미륵삼존상 좌협시 대묘상보살상

은 흔적이 있다는 의견이었는데 신영훈 선생은 보이기는 분명 보이는데 형태를 그려낼 수 없으니 그냥 민머리 형태로 두겠다고 해서 일단 양해하는 선으로 타협한 바 있다. 좌협시보살도 보관 부분을 애매하게 처리하지 않을 수 없어서 도 3과 같이 불분명한 형태로 처리하게 되었으나 당시 소사단의 전체 의견은 동암과 남암의 상은 보살형이라는 데는 이견이 없었다. 따라서 명문에 있는 대로 북암의 미륵불입상과 동·남암의 보살상 2구로 확정한다는 데 의견의 일치를 보게 된 점을 밝혀 둔다.

본존불입상은 미륵불이라는 사실에는 아무도 이의가 없다. 그러나 좌우 협시상에 대해서는 ① 지장보살과 관음보살상, ② 가섭과 아난상,[7] ③무착과 세친상[8] 등 여러 가지 설이 있어서 혼란이 심한 편이다. 그러나 두 협시상은 보살상이 거의 확실하므로 미륵불의 협시보살 중 가장 보편적인 대묘상보살과 법림보살상으로 정하는 것이 가장 합리적이라 하겠다.

1) 본존 미륵불입상

북암의 불입상은 우람한 형태를 나타내고 있다. 머리의 육계는 높고 뚜렷하며 중간에 홈이 파여 묶은 띠를 나타내고 있는 것 같다. 이런 높고 뚜렷한 특징적 육계는 연가7년명 금동불입상, 계미명 금동삼존불입상, 고구려 공형육계 금동불입상, 경4년명 금동불입상, 보원사 금동불입상 등 6세기 중엽 경 전후의 불상 육계와 거의 유사하다고 할 수 있다.

얼굴은 비교적 둥글면서도 뺨과 턱이 팽창되었고 코가 큼직하고 좌우 입꼬리가 올라간 입이 유난히 큼직하면서 두드러져 깊은 보조개를 나타내면서 한편 눈꼬리도 내려오는 표현과 함께 만면한 미소를 함박 띠고 있다. 이 대담한

7 고혜련, 「단석산 미륵삼존불 재고」, 『신라사학보』 29(신라사학회, 2013.3)

8 주수완, 「단석산 신선사 마애불의 도상학적 재고 −수기삼존으로서의 해석시고」, 『동아시아 불교미술 속의 미륵』(동양미술사학회, 2015)

얼굴은 박력이 넘쳐 이 미륵불은 봉황리 교각미륵불상과 함께 최고로 역강하면서도 무량한 자비를 마음껏 나타내게 하고 있다. 이렇게 역강한 얼굴 표현은 우리나라 불상에는 봉황리 마애교각미륵불상 외에는 이 미륵불 얼굴을 따를 상은 찾을 수 없다. 연가7년명 불입상의 얼굴이나 계미명 불상의 얼굴, 보물 333호 고구려계 양식의 금동불입상의 얼굴 또는 국보 78호 금동반가상의 얼굴 그리고 태안 마애불상의 얼굴 등이 이 상의 얼굴과 어느 정도 대비되지만, 이 불상의 얼굴은 봉황리 마애교각미륵불상 외에는 단연 다른 상을 압도하고 있다.

이 미륵불상의 체구는 한마디로 우람하고 당당하다. 상체의 어깨가 묵중하면서도 강인하며 가슴은 넓고도 힘찬 모습이며 상체에서 곧게 내려간 하체下體의 두 다리는 중후하면서도 꿋꿋한 편이다. 이런 역강한 체구는 태안 마애불입상 정도가 있고 장대성으로는 서악 마애불입상 정도가 있지만 이 불상이 역시 압도적으로 역강하고 장대하다고 할 수 있다.

두 손은 오른손은 올리고 왼손은 내려 손바닥을 보이게 한 시무외施無畏 여원인與願印의 수인을 짓고 있는데 손이 큼직하고 손가락이 굵고도 힘을 느끼게 표현하고 있다. 두 발도 곧게 정면향하여 다섯발가락들이 굵고도 투박한 특징을 보여주고 있다.

이처럼 체구는 중후하면서도 박력있고 당당하면서도 박진감이 넘쳐 삼국불상 중 가장 역강한 불상으로 평가된다. 이렇게 최고로 역강한 불상은 상 자체만 6.5m(6.5-7m)라는 삼국시대 최고의 장대한 모습인 장대성과 함께 비교대상이 없을 정도의 당당하면서도 박진감 넘치는 불상이라 할 수 있다. 이 상과 어느 정도 비교할 수 있는 장대한 상은 서악 마애불입상 정도가 있는 편이다.[9]

이 상은 장대성에서도 미륵불입상이라 할 수 있다. 장육존상(一丈六尺) 이른

9 문명대, 「경주 서악(西岳) 아미타불상」, 『통일신라 불교조각사 연구』下(예경, 2003)(문명대, 「경주 서악 불상-선도산 및 두 대리 마애삼존불에 대하여」, 『고고미술』104(1969.12))

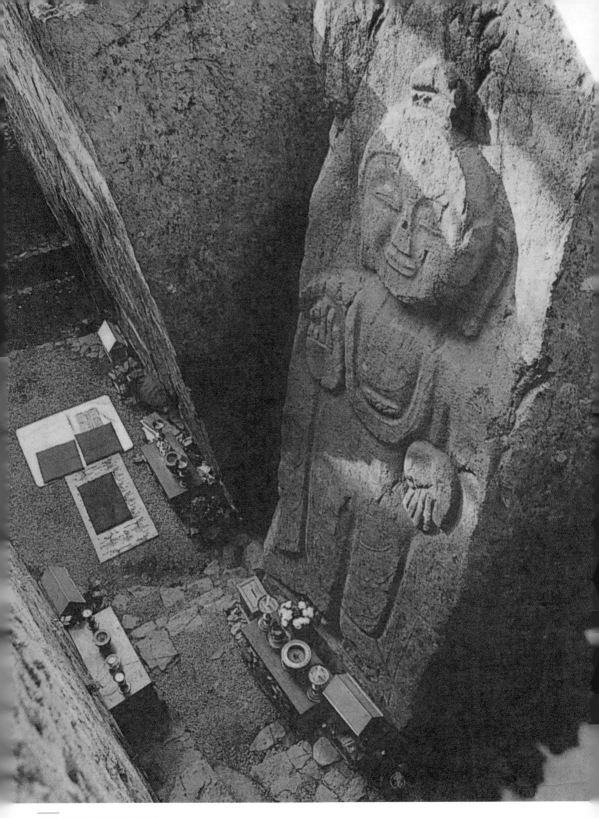

도10. 단석산 석굴 미륵불입상

제7장 단석산 석굴의 마애미륵보살반가사유상과 미륵삼존불입상

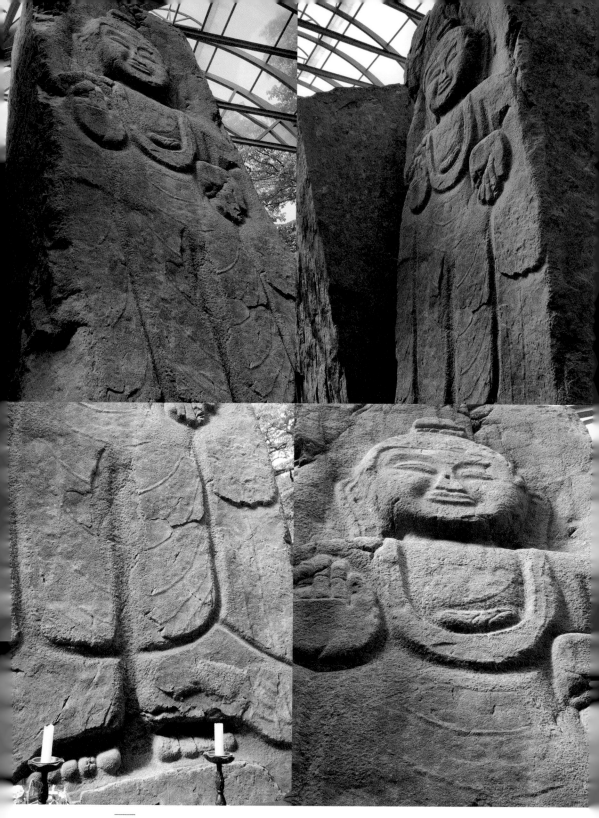

도11. 단석산 석굴 미륵불입상

바 16척(1尺=4.75-5.6m) 불상은 석가불의 크기이며 16장(160척) 불상은 미륵불이라는 관불삼매해경의 언급과 같이 16척의 배인 3장 즉 30척(38.2尺=11.5m)의 이 불상은 미륵불이 분명하다고 할 수 있다.[10]

불의佛衣는 대의大衣를 통견으로 묵중하게 걸치고 있다. 가슴에는 U자의 굵고 뚜렷한 옷깃을 표현하고 이 안 가슴에는 나비형 띠매듭과 우견 승각기 옷깃이 표현되고 있는데 이 띠와 띠매듭은 중후하면서도 힘이 넘치고 있다. 이런 특징 있는 굵고 힘찬 옷깃과 띠매듭은 태안 마애불입상에 보이고 있지만 이 상보다 덜 역강한 편이어서 시대적 또는 장대성의 차이라고 할 수 있을 것 같다. 이 대의 U형 옷깃에서부터 발목까지 U형 옷주름이 계속 중첩되고 있는데 다리 사이의 표현으로 끊어지기도 했지만 U형 옷주름 역시 역강함을 잘 보여주고 있다. 이와 함께 좌우로 대의 자락이 묵중하게 내려 발 아래까지 넓게 삼각선을 그리고 있어서 불상의 중후함을 더욱 돋보이게 하고 있다. 이런 옷깃과 옷주름의 특징은 태안 마애불상에도 다소 유사하게 표현되고 있어서 시대적 특징을 어느 정도 보여주고 있다.

끝으로 본존인 미륵불입상이 서쪽 입구에서 정면으로 바라보이는 동암에 배치하지 않고 북암에 배치되었느냐 하는 문제이다. 동암에 본존이 배치되어 있으면 좌 대묘상보살 우 법림보살상이 좌우로 배치되어 현재와 같이 이상한 구도가 되지 않고 바른 구도가 되었을 것이기 때문이다.

이것은 동암 중간이 심하게 균열되어 본존불을 봉안하기에는 맞지 않다고 당시 주관자나 조각가들이 판단했을 것이다. 그래서 동암에 배치할 미륵불을 북암으로 옮기고 북암에 배치할 법림보살을 남암에 배치했다고 판단된다. 이와 함께 미륵보살반가사유상의 배치와도 연관되어 있을 가능성도 배제할 수 없다.

10 문명대, 「토함산 석굴의 조성사상」, 『토함산 석굴』(한·언, 2000.3)

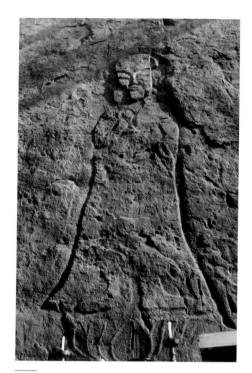

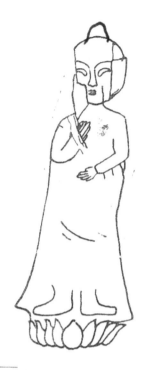

도12. 법림보살입상

도13. 법림보살입상 실측도

2) 우협시 법림보살입상法林菩薩立像

남암의 명문銘文 옆에 보살상이 서 있다. 앞에서도 언급했다시피 이 상은 보살입상이다. 원래 미륵불 자리인 북암에 배치되었을 이 상은 전체적으로 마멸과 훼손이 심하지만 머리와 얼굴 부분이 심히 마멸되고 일부는 훼손되어 상의 세부는 거의 판별할 수 없을 정도이다. 많은 검토와 토의를 거쳐 간신히 윤곽 정도만 파악한 도면이 불완전한 도면이 된 것이다. 이 불완전한 도면과 마멸이 심한 마애상을 보고 이 상을 지장보살, 가섭상, 무착상 등으로 추정하고 있다. 그러나 여러 가지 방법으로 정밀조사를 한 결과 머리 부분에 상투형 보관 비슷한 희미한 선을 발견할 수 있었으므로 민머리의 승형은 아니고 단순한 보관형의 보살상으로 판단되었다.

얼굴은 좌우가 손상이 심하여 확실히 알 수 없지만 얼굴이 갸름하고 눈이 큰 편이며 코는 가늘고 길며 입은 작은 편으로 생각된다. 신체는 세장한 장신형

이지만 어깨선은 당당한 편은 아닌 것 같으나 역시 불분명하고 오른손은 들어 가슴에 댄 체 내장하고 있고 왼손은 내려 배 부근에 붙이고 있다. 신체의 윤곽은 잘 알 수 없으나 두 발은 두 손과 함께 어느 정도 윤곽은 알 수 있는데 좌우로 벌리고 있다.

옷은 군의 위에 천의를 걸치고 있는 것 같지만 잘 알 수 없고 팔 부근에서 내려진 자락은 발 좌우까지 길게 내려져 넓게 펼쳐져 있다. 발 아래에는 앙련 연화문 대좌가 두 발을 받치고 있는 연꽃잎이 날카로워 태안 마애불 연화좌를 연상시키고 있다.

3) 좌협시 대묘상보살입상 大妙相菩薩立像

동암의 보살입상은 대묘상보살입상이다. 원래 법림보살상이 있는 남암에 배치되었을 좌협시 대묘상보살은 본존불인 미륵불과 바꾸어 동암에 배치한 것으로 판단된다.

머리는 마멸로 불분명하여 간략한 보관의 흔적은 있지만 보관으로 그릴 수 없어 둥글게 처리했다. 얼굴은 갸름하면서도 둥근 편인데 눈은 가늘고 코는 길며 입은 작은 편이다. 이에 비해 두 귀는 길고 큼직한 편이다. 체구는 당당하고 장대한 편인데 어깨는 넓고 둥글게 처리하였고 천의에 가린 신체굴곡은 잘 드러나지 않고 있으나 본존처럼 어느 정도 당당한 것 같다.

두 손의 수인手印은 좌협시 대묘상보살과 유사하지만 반대로 오른팔은 내려 손으로 정병의 목을 잡고 있으며 왼손은 올려 손등을 보이게 해서 가슴에 붙이고 있어서 좌 보살과 우 보살이 대칭적인 좌우상임을 나타내고 있다. 신체에 비해 팔은 가늘고 손은 작은 편이어서 특징적이다. 정병은 큼직한 편으로 받침대가 있고 배가 불룩하고 목이 긴 전형적인 정병형태를 보여주고 있다. 이 정병은 군위삼존석굴의 우협시 대세지보살의 정병이나 서악 아미타삼존불 좌협시 관음보살 정병과 유사하다고 판단된다.

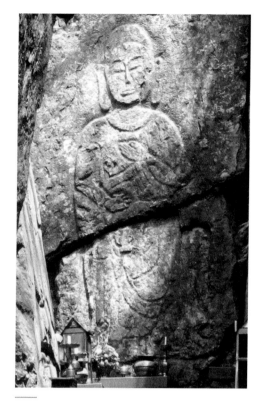

도14. 대묘상보살입상

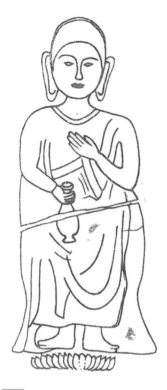

도15. 대묘상보살입상 실측도

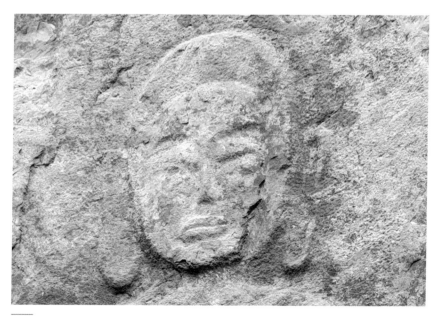

도16. 대묘상보살입상 얼굴

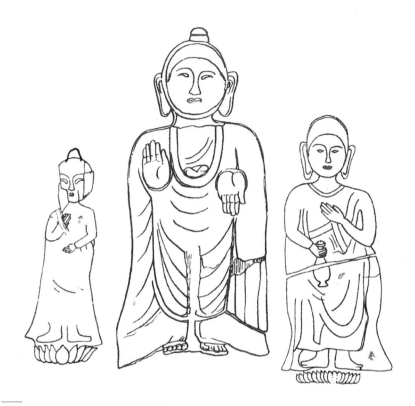

도17. 단석산 석굴 미륵삼존불입상 실측도

　두 발은 좌협시처럼 좌우로 벌리고 있는데 얕은 부조나 선각일 때 두 발을 강조하기 위해서는 좌우로 벌리는 기법이 제일 많이 애용된다. 목 아래 가슴 부위에 장식 없는 목걸이가 표현되고 있어서 소박한 목걸이를 한 보살상임을 알려주고 있다.

　보살의는 천의天衣를 걸치고 이 안에 승각기와 군의裙衣를 입고 있다. 천의 자락이 좌우로 내려지고 천의 안 자락은 종아리까지 내려지고 있으나 마멸 때문에 정확하지 않은 편이다.

　발 아래는 앙련 연화문 대좌가 새겨져 있는데 연꽃잎이 좌협시 연화좌처럼 날카롭고 또한 촘촘한 편이어서 삼국시대 마애불 가령 태안 마애불 연화대좌에서 볼 수 있는 특징이다.

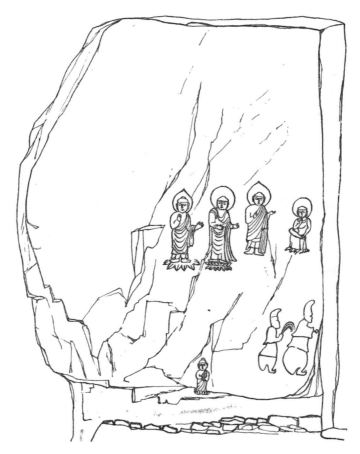

───
도18. 북암 반가사유상·삼존불상·공양자상 배치도

2. 미륵보살반가사유상의 도상 특징

　　북암은 본존 미륵불이 새겨진 Ⅰ암과 반가사유상군이 새겨진 Ⅱ암으로 구성되어 있는데 미륵보살반가상군은 Ⅱ에 배치되어 있다. 반가사유상은 향 오른쪽인 미륵불입상의 바로 옆 암면 중단에 정면향하고 반가사유자세로 앉아 있다. 이 반가상 향 왼쪽에는 삼존상이 반가사유상을 향해 두 손을 왼쪽(東向)으로 뻗쳐 예배자들을 인도하는 인도 자세를 취하고 있어서 반가사유상과 삼존상이 한 세트를 이루는 구도를 나타내고 있다고 판단된다. 아마도 미륵보살반가사유상과 그 왼쪽에 있는 미륵불로 공양예배자들을 인도하고 있다고 생각된다.

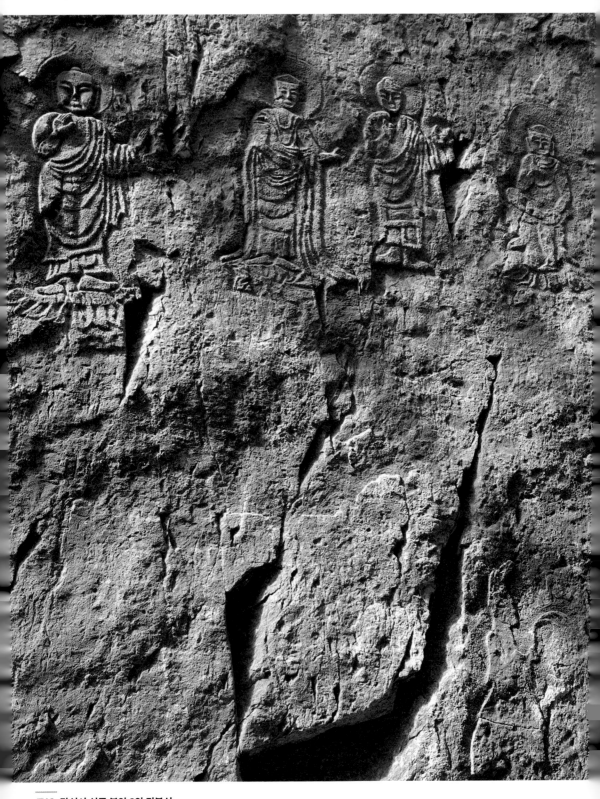

도19. 단석산 석굴 북암 2암 전불상

제7장 단석산 석굴의 마애미륵보살반가사유상과 미륵삼존불입상

도20. 북암 우견편단불입상

도21. 북암 통견불입상

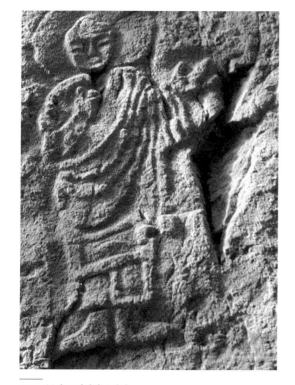

도22. 북암 우견편단불입상

도23. 북암 반가사유상

도24. 단석산 석굴 마애반가사유상

제7장 단석산 석굴의 마애미륵보살반가사유상과 미륵삼존불입상

도25. 단석산 석굴 마애반가사유상 탁본

이 반가사유상은 삼산보관을 쓴 오른손을 뺨에 대고 돈좌 위에서 왼다리는 내리고 오른다리는 올려 왼다리 허벅지 위에 올려놓은 체 왼손을 오른다리 발목 위에 살포시 올려놓은 이른바 반가사유자세를 취하고 있다. 이런 반가사유자세 형태는 국보 83호 금동반가사유상의 자세와 거의 일치하고 있어서 두 상像 간의 밀접한 상호관계를 잘 알 수 있다. 이 반가사유상의 출현으로 국보 78호 반가사유상의 국적을 백제에서 신라로 정정하게 된 결정적 원인이 되기도 했다.[11]

머리에는 삼산보관을 쓰고 있는데 관 정면이 삼각형이고 좌우 끝이 약간 위로 올려져 삼산관임을 잘 알 수 있다. 아무튼 문양도 없는 소박한 이 보관 형태는 국보 83호 금동미륵반가사유상의 보관이나 황룡사 출토 금동반가사유상 불두와 거의 일치하고 있어서 같은 계통의 조각 장인에 의해서 조성되었을 가능성이 농후한 편이다.[12]

얼굴은 갸름하면서도 앳된 모습인데 이런 얼굴은 16세 전후의 갓 성숙 단계로 접어든 소년의 얼굴 특징이고 이런 특징을 가장 잘 표현한 얼굴이 바로 국보 83호 얼굴인 것은 잘 알려져 있다. 가는 눈은 아래로 살포시 뜨고 코는 가는 듯 단아하고 작은 입은 예쁜 입 꼬리가 살짝 위로 향한체 보조개를 나타

11 황수영 교수는 국보 83호 반가사유상의 국적을 초기에는 백제로 보았으나 이 상의 조사 이후 신라로 정정했다.

12 문명대, 「국보 83호 삼산보관형 금동미륵반가사유상의 새로운 연구」, 『강좌미술사』 55(㈔ 한국미술사연구소·한국불교미술사학회, 2020.12)

내어 청순한 미소를 가득 머금게 하고 있다. 얼굴 역시 국보 83호 미륵보살반
가사유상 얼굴과 거의 동일한 모습이다.

상체는 부드러운 어깨선이 팔로 내려져 뺨에 댄 듯 반듯한 오른손과 오른
발목에 살짝 댄 왼손의 유연하고 미묘한 손가락에까지 이어지고 있으며 봉긋
한 가슴과 부드러운 배가 상체의 날씬한 형태를 이루게 하고 있다. 오른손 손가
락의 유연한 곡선은 국보 83호 반가상의 손가락을 연상시킨다.

위로 한 껏 올려진 반전反轉된 오른다리는 굵은 편이어서 국보 78호 반가사
유상과 비교되며[13] 돈좌 아래로 내려진 왼다리는 약간의 굴곡을 이루면서 곧
게 내려지고 있어서 부드럽게 굴곡진 상체와는 다소 대칭적인데 상체의 힘을
받쳐주는 하체의 튼튼함을 나타내고 있는 것 같다. 이런 상하체의 도상 특징은
역시 국보 83호 반가사유상과 가장 유사하다고 평가된다.

목 아래 2줄의 목걸이는 간략하고 소박한 편인데 이 역시 국보 83호 반가
상의 소박한 이중二重 목걸이와 일치하고 있다.

상체는 나형인 데 비해 하체는 허리에서부터 얇은 군의裙衣를 입고 있는데
다리의 간략한 옷주름선과 여기서 내려져 반전된 돈좌의 상단을 거쳐 내려진
상현좌 옷자락들이 3단을 이루면서 줄어지고 있는데 이런 특징은 역시 국보
83호 반가상의 상현좌 옷자락과 상당히 유사하다고 생각된다. Ω형이나 지그재
그 옷주름 등이 다소 생략되고 내려진 왼다리 옆 왼쪽으로 돈좌의 옷주름들
이 표현된 것은 국보 83호 반가사유상과 다른 점인데 이것은 마애상이라는 특
징 때문인 것으로 판단된다.

발과 돈좌 아래에는 전체적으로 연화문대좌를 표현했는데 연화문은 단판
복련覆蓮으로 끝이 날카로운 삼국시대 전형적인 연화문이라 하겠다. 이 연화문
대좌로 미루어 보면 국보 83호 반가사유상의 돈좌 아래에도 연화문 대좌가 별

13 문명대, 「국보 78호 금동반가사유상의 신연구」, 『강좌미술사』 55(㈔ 한국미술사연구소·한국불교미술사학
 회, 2020.12)

도로 마련되어 있었을 가능성이 농후하다. 상현좌 옷자락으로 존상을 마무리
한다는 것은 어색하다고 할 수 있으므로 연화문 대좌에 반가사유상을 안치하
면 법도에 맞고 깔끔하기 때문이다.

3. 삼존불입상의 도상 특징

미륵보살반가사유상의 향 왼쪽으로 삼존불입상이 서 있는데 3상 모두 상
체를 왼쪽으로 약간 비틀면서 왼팔을 왼편으로 뻗쳐 손을 펴서 왼쪽으로 가리
키고 있다. 바로 미륵반가사유상과 미륵삼존불상에 서쪽 출입구로 참배하러
들어오는 예배자들을 인도하는 모습을 형상화한 것으로 판단되고 있다.

삼존불입상은 중앙 본존불이 통견 불입상이고 좌우상은 우견편단右肩偏袒
불입상의 삼존불인데 중앙 본존불과 향좌의 우협시불이 약간 떨어져 있는 것
은 우 불상을 새기기에 적당하지 않은 훼손이 심한 암면이어서 우 불상을 좀
더 왼쪽向左으로 이동했기 때문인 것으로 파악된다.

1) 중앙 본존불입상

중앙 불입상은 삼존불 가운데 본존불상으로 판단된다. 뾰족한 육계를 표현
하여 마치 삼각형관을 쓴 것처럼 보이고 있다. 그래서 보살상으로 보기도 하지
만 머리가 첨저형의 육계로 표현하여 관 쓴 것처럼 보이기도 해서 오해한 것으
로 생각된다. 앞으로 좀 더 세밀하게 검토할 필요는 있다고 생각되지만 여기서
는 육계로 보아 일단 불상으로 파악해 두고자 한다. 그러나 만약 보관일 경우,
통견대의를 입고 있는 상은 삼국시대나 통일신라시대에는 보살상의 예가 없으
므로 보관불상(석가 내지 노사나불)로 볼 수 있다.[14]

14 황수영 교수는 이 상을 보살상으로 보고 있다. 황수영, 「보살입상–단석산 신선사 석굴 마애상」, 『한국불상의
 연구』(삼화출판사, 1973), p. 192; 만약 보살이라면 태안마애불과 동일한 중앙보살·좌우불상이라는 독특
 한 삼존불 형식이 되어 중요시된다.

↩ 도27. 단석산 마애삼존불입상과 반가사유상

상은 윤곽선을 깊이 파고 얕게 부조를 새기고 있다. 얼굴은 갸름하고 눈꼬리가 내려진 눈이 가늘며 코가 길고 좌우가 올라간 입은 작고 보조개가 표현되어 만면에 미소가 번지고 있다. 이른바 미소 띤 우아한 얼굴이다. 이런 특징은 양산 출토 금동반가사유상이나 선산 출토 금동보살입상 또는 서산 마애불우 협시보살 얼굴 등에서 찾을 수 있지만 이 보살얼굴이 좀 더 고졸한 편이다. 머리 뒤에는 둥근 두광頭光을 새기고 있는데 좌우 협시의 보주형 두광과는 다른 대조적 두광을 나타내고 있다.

체구는 장신형長身形에 늘씬한 형태인데 양감은 거의 없지만 어깨와 팔의 윤곽선은 단아한 특징을 보여주고 있다. 왼팔은 내려 팔꿈치에서 수평으로 들어 왼쪽을 향해 손을 내밀고 있고 오른손 역시 배 부근에서 오른손은 ㄴ자로 펴서 역시 왼쪽으로 손을 내밀어 이른바 인도하는 인도자수인을 나타내고 있다. 두 발은 좌우로 벌려 연꽃대좌를 밟고 있는데 발은 크고 뚜렷하게 나타내고 있다.

불의는 통견通肩으로 대의大衣를 입고 있다. 가슴에서부터 U자형의 주름이 계속 중첩적으로 내려지고 있고 좌우 팔에서 옷자락이 길게 내려지고 있는데 특히 왼팔에 걸쳐 내려진 세로선의 옷자락이 휘어져 곡선을 이루고 있는 것이 특징이다. 이처럼 불상의 통견대의를 입고 있어서 천의를 입던 당시의 예와는 다르므로 이 점에서도 불상으로 간주된다.

대좌는 상히 2단으로 앙련과 복련이 겹쳐진 연화문 대좌인데 연화문은 끝이 날카로운 단석산 석굴의 다른 연화문들과 일치하고 있다.

2) 좌左(=向右) 불입상

왼쪽 불상은 보주형寶珠形 두광을 배경으로 상체를 오른쪽으로 약간 틀고 있는 불입상이다. 소발의 머리 위에는 작은 육계가 있는데 팽이형이며 머리는 승형처럼 보인다. 얼굴은 우불상右佛像과 동일하게 둥글고 원만한 편인데 눈은

가늘고 코는 작고 입이 예쁜 미소 띤 얼굴이다. 우견편단의 상체는 어깨와 팔이 둥글게 처리되어 다소의 양감이 표현되었고 하체의 굴곡도 다소 나타내고 있어서 우견편단 불의의 효과가 어느 정도 느껴지고 있다.

오른손은 들어 왼쪽을 향하고 있고 인손은 왼쪽으로 펼쳐저 인도引導하는 자세를 보여주고 있다. 두 발은 중앙 본존과 마찬가지로 좌우로 펼쳐져 있는데 발 형태는 뚜렷하다. 발밑의 연꽃대좌는 암면이 떨어져 나가 알 수 없는데 우불상 대좌와 동일하다고 생각되므로 복련의 연꽃 끝이 날카로운 특징 있는 대좌로 추정된다.

대의大衣는 우견편단으로 입고 있는데 왼쪽 어깨에서 오른팔 밑으로 해서 왼쪽 어깨로 넘겨진 자락과 연결된다. 왼쪽 어깨에서 흘러내리는 옷주름들은 오른쪽向左으로 비스듬히 U자를 이루면서 중첩되고 있으며 이는 종아리에서 끝나고 그 아래에는 군의裙衣의 끝단이 발목까지 내려오고 있다.

3) 우右(=向左) 불입상

손상이 심한 갈라진 암면을 피해 오른쪽 불상은 그 왼쪽 옆에 얕은 부조로 새겨져 있다. 얼굴이나 체구, 손이나 발, 불의佛衣 등 도상 특징은 좌불입상左佛立像과 거의 동일하여 좌우 불입상이 한 세트의 좌우 협시불임을 알 수 있다.

소발의 머리는 승형 머리처럼 보이는데 정상에 작은 육계가 표현되어 스님의 머리로 오인하기도 한다. 얼굴은 본존 미륵불상 얼굴처럼 둥글고 복스러운 모습인데 눈은 가늘고 코는 짧으며 입은 작아 미소를 머금고 있다. 이런 얼굴은 삼화령 미륵삼존불 동형童形 얼굴이나 정읍 백제 석조 이불상 동형 얼굴과 친연성이 있다고 판단된다. 우견편단 착의법에 의하여 드러난 짧은 체구의 오른쪽 어깨와 팔의 양감이 뚜렷하며, 허리와 둔부의 곡선도 분명하여 좌 불상과 함께 동형童形 불상의 특징을 나타내고 있다.

왼팔은 왼쪽으로 펼쳐 왼손을 외장하여 펴서 왼쪽을 가리키고 있으며, 외

장한 오른손은 어깨까지 들어 역시 왼쪽으로 향하게 하여 인도하는 수인을 나타내고 있다. 두 발은 다른 불상과 동일하게 좌우로 펴서 복련연화좌 위를 밟고 있는데, 발의 윤곽이 분명하게 나타나고 있다.

불의佛衣는 우견편단으로 입어 오른쪽 어깨를 드러내고 있는데 왼쪽 어깨에서 오른쪽 허리 아래로 흘러내린 대의의 옷주름선은 오른쪽으로 치우쳐 U자형으로 중첩해서 나타내고 있다.

두 발 아래의 대좌는 복련연화좌인데 끝이 날카로운 연꽃무늬로 고신라 연화문의 특징을 보여주고 있다.

이 삼존의 명칭은 무엇일까가 현안의 과제이다. 미륵삼회를 상징하는 3 미륵불일까. 좀 더 신중히 논의할 문제이다.

도28. 소불입상

4. 소불입상小佛立像

삼존불입상이 새겨진 암면의 제일 아래쪽 바닥 가까운 암면에 60cm 정도의 소불상이 새겨져 있다. 형식은 우견편단 삼존불입상의 좌우상과 유사하나 새긴 각법이나 도상 특징은 이들보다 다소 내려오는 불상으로 평가된다.

소발의 머리, 작은 육계, 신체에 비해 다소 큼직한 둥근 얼굴, 짧은 체구, 우견편단 불의 등은 삼존불의 좌우 불입상과 거의 유사하나 손은 합장하고 있어서 다른

도29. 소불입상 실측도

점이다. 이 상의 각법 등은 삼존불입상과 다른 부조기법으로 삼존불입상의 좌우불상을 모델 삼아 7세기 전반기 말(고신라 말)에 조성한 상으로 추정된다.

5. 공양자상의 도상 특징과 신분

미륵보살반가사유상 아래쪽 하단 암면에 미륵불입상을 향하여 앞뒤로 진행하고 있는 측면향한 두 사람의 공양자상이 새겨져 있다.

앞의 인물상(1)은 끝이 가는 긴 관모를 쓰고 병 향로를 두 손으로 잡고 가고 있는 공양자상이다. 긴 관모는 버선형이어서 독특한 형태인데 일본에서 재의식 때 쓰는 관모와 거의 유사해서 이 관모의 예로 보아 이런 높은 관모는 신라에서 일본으로 전해진 것으로 이해되고 있다. 아마도 귀족들이 의식 때 쓰는 관모로 생각되는데 천전리 행렬도(2) 가운데 제3인물이 이런 관모를 쓰고 있는 것 같다.

얼굴은 길고 풍만하며 측면향한 눈, 코, 입이 뚜렷하여 고귀한 신분의 인물로 보인다. 무릎 위까지 내려진 긴 상의를 입고 그 아래는 부픈 듯 풍성한 하의를 입고 있는데 통바지형 치마로 보인다. 이런 특징 있는 복장은 천전리 암각화 행렬도(2)의 제2인물상의 복장과 거의 일치하고 있어서 주목된다.[15] 통큰 소매 안의 두 손으로 비교적 작은 병 향로를 공손히 받들어 잡고 있는데, 병 향로의 세부는 표현하지 않고 있다. 풍만한 얼굴, 원만한 체구, 넉넉한 복장 등으로 보아 최상층의 풍채 좋은 장자풍의 신라귀족으로 생각된다.

뒤의 인물상은 앞의 인물상과 도상 특징이 거의 일치하고 있지만 키도 작고 몸매도 보다 가늘어 앞 인물의 부인으로 보인다. 높은 관모를 쓰고 얼굴이 아담하며 체구가 비교적 날씬한 모습인데 두 손으로 나뭇가지 또는 백불을 잡고 있

15 문명대, 「인물 기마행렬도」, 『반구대 암벽조각』(동국대학교박물관, 1984.7), p. 178.

다. 이 가지형 지물持物은 버들가지로 보기도 하고[16] 백불白拂로 보기도 하는데[17] 휘어진 형태나 4가닥 가지 형태는 먼지털이인 백불보다는 버들가지에 가깝다.

공양자상(1)이 받들고 있는 병 향로는 향로의 손잡이가 불명확하여 초기 형태인 작미 병 향로인지는 알 수 없지만 우리나라에서는 현재까지도 최초의 병 향로라 할 수 있어서 중요시된다.[18] 공현석굴 제1굴 예불도의 예배공양자인 왕이 잡고 있는 병 향로나 병령사 169굴 설법도(420)의 행렬도 승려가 들고 있는 작미형 병 향로와 비교되고 있다.[19]

도30. **북암 공양자상**

병 향로와 버들가지(백불)를 받들어 앞뒤로 열지어 미륵불에게 나아가 공양의식을 행하고자 가고 있는 남녀 공양자는 부부로 생각된다. 이 부부의 신분은 신라 최고의 귀족 신분으로 알려져 있다. 앞 인물상은 명문에 보이는 보살계제자 잠주쏵珠로 보는 데는 이의가 없다. 보살계제자는 고신라 당시에는 진평왕의 예에서 보다시피 왕이나 왕실 종친인 최고위 귀족신분이 받았던 것으로

16　황수영, 「단석산 신선사 석굴마애상」, 『한국불상의 연구』(삼화출판사, 1973.4), p. 193.

17　신종원, 「단석산 신선사 조상명기에 보이는 미륵신앙집단에 대하여」, 『역사학보』 143(역사학회, 1994), p. 9.

18　이용진, 「삼국시대 향로 연구」, 『한국 고대사 탐구』5(한곡고대사탐구학회, 2010)

19　김정희, 「쌍영총 의식행렬도 벽화의 도상과 성격」, 『강좌미술사』 41((사) 한국미술사연구소·한국불교미술사학회, 2013.12)

알려져 있어서 잠주는 왕이나 왕의 가까운 인척 가령 갈문왕이나 형제자매, 왕자, 왕녀 또는 왕비나 왕비의 인척인 왕비의 부모, 형제자매 등일 가능성이 농후하다고 판단된다.

이외 고신라 왕비족인 모량부 박씨 가문의 부족집단 전체를 말하는 경우도 있지만[20] 집단을 가리킬 때는 보살계제자에 "모든 제諸" 등을 붙이면 가능하겠지만 보살계제자 잠주를 잠탁(喙)이라 읽는다 하더라도 모량부 전체를 말한다는 것은 매우 어색한 표현으로 생각된다. 가장 무난한 해석은 잠주를 최고 귀족으로 보면 무난할 것이며, 두 공양자 부부가 잠주 부부로 간주하면 가장 합리적인 해석이라 할 수 있다.

가령 단석산 일대를 관할하던 모량부 박씨 왕비계 이른바 법흥왕비 박시 보도부인, 진흥왕비 박씨 사도부인, 진지왕비 박씨 지도부인, 진안 갈문왕비 박씨 월명부인 등의 가까운 인척 귀족일 가능성도 있을 수 있는 것이다. 잠주岑珠의 실체를 밝힐 수 있다면 신라사의 한 단면을 이 단석산 석굴에서 찾을 수 있을 것이다.

IV
단석산 석굴 미륵존상의 양식 특징과 편년

1. 양식 특징

단석산 석굴의 총 존상수는 10구인데 1구 외에는 모두 동일한 양식 특징을 보이고 있다.

20 신종원, 「단석산 신선사 조상명기에 보이는 미륵신앙집단에 대하여」, 『역사학보』 143(역사학회, 1994)

1) 구도미

단석산 석굴은 서향한 장방형 석굴이다.

첫째 본존 삼존불이 삼존구도를 벗어난 점이다. 즉 석굴 금당의 주존은 미륵삼존불인데 원래의 구도는 동 본존미륵불, 남 좌협시 대묘상보살, 북 우협시 법림보살로 구성되었던 것으로 추정되지만 본존을 새길 동암의 암면 중앙부에 심한 균열이 나 북암에 새길 우협시 법림보살을 동암으로 옮기고 동암에 새기려던 본존 미륵불을 북암으로 옮기게 되어 이상한 삼존구도가 되고 만 것으로 생각된다.

원 설계도에서는 벗어났지만 파격적인 구도미를 보여주고 있어서 관불자觀佛者로 하여금 색다른 감흥을 느끼게 하고 있다.

둘째 본존 미륵삼존불의 비균형미非均衡美이다. 즉 본존미륵불의 높이는 약 7m(6.5-7m), 좌 대묘상보살의 높이는 3.8m, 우 법림보살은 5.4m여서 본존:우보살의 균형은 맞지만 좌 대묘상보살은 우 법림보살보다 1.6m나 낮아 균형이 깨어지고 있어서 이 역시 이상한 균형미를 이루고 있다. 관불삼매해경 등에 의하면 미륵불은 16장(16丈=160尺)이고 석가불은 1장6척(1丈6尺=16尺)이라 한 규정에 따라 미륵불은 대개 장육상인 4.75m(4.75-5.6m) 이상 크기로 조성하는 것이 보편적이고 좌우 협시는 이보다 낮은 장육상 정도의 크기로 조성하는 것이 보편적이다.

삼국시대 척수는 통일신라 척수보다 길어 통일신라 장육상은 4.75m 전후, 삼국시대 장육상은 5.4m 내지 5.6m 전후가 되므로 본존 미륵불과 우협시 법림보살은 비례가 맞지만 좌 대묘상보살은 본존보다 훨씬 작아 비례가 맞지 않는다. 이것은 암면의 크기 때문이다. 본존이 새겨진 북암이나 동암은 10m 정도인 데 비해 좌보살이 새겨진 남암은 4.35m밖에 되지 않아 현 보살높이 3.8m(원4m 이상, 두광배까지는 4.2m) 높이 밖에 새길 수 없었기 때문에 부득이 비례가 맞지 않게 된 것이다. 즉 본존이 6m 이상이어야 한다는 규정에 맞출 수

	본존미륵불	
우협시보살		좌협시보살

원 미륵삼존구도

동암		
북암	좌협시보살	남암
	미륵본존불	우협시보살

현 미륵삼존구도

右	中	左
우 법림보살	본존 미륵불	좌 대묘상보살

→

右	中	左
본존 미륵불	우 법림보살	좌 대묘상보살

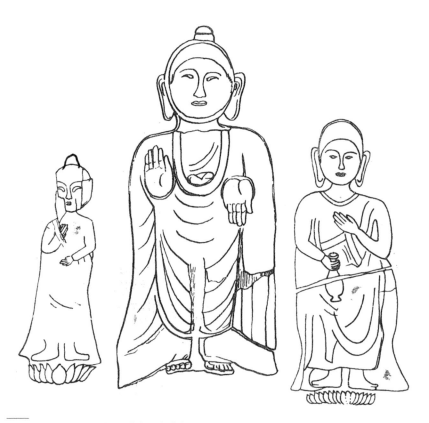

도31. 원래 구도의 미륵삼존불입상 복원 배치도

있는 암면이 없어서 좌협시보살은 비례가 맞지 않게 구도를 잡지 않을 수 없었을 것이다.

셋째 북암의 왼쪽 암면에는 반가사유상과 삼존불이 암면의 중간쯤에 위치해 있는데 4상 모두 1m 내외로 미륵삼존불에 비하면 현저히 작은 셈이다.[21] 암면의 오른쪽이자 미륵불상의 바로 오른쪽 지근거리에 자리 잡고 있으면서 정면향하여 반가사유자세로 앉아 있는데 비해 삼존불입상은 반가상의 왼쪽에 나란히 서서 입구에서 들어오는 공양 예배자들을 두 손으로 미륵반가사유상과 미륵삼존불에게로 인도하는 자세를 취하고 있어서 독창적이고 특이한 구도미를 보여주고 있다. 이런 구도는 아직까지 어느 석굴에서도 찾을 수 없는 독창적인 구도라 할 수 있다. 이 단석산 석굴 설계자의 독창성에 감탄하지 않을 수 없다.

이런 구도는 반가사유상 아래쪽에 새겨진 최고 귀족 부부로 생각되는 남녀 한 쌍의 공양자상 구도에서도 나타나고 있다. 당당한 자세의 남 공양자 상이 앞에서 병 향로를 잡고 미륵불을 향해 가고 있고 이 뒤를 우아한 자태의 여 공양자가 버들가지를 들고 따라가는 두 공양자상에서 현세의 평안과 미래에 도솔천에 생천 한 후 56억 7000만년 후에 다시 미륵의 용화세계에 태어나 깨달음을 얻고자 하는 간절한 신라인들의 깊은 신앙심을 느낄 수 있게 하고 있다.

2) 형태미

첫째 본존미륵불의 형태미는 우람하고 당당하다. 즉 얼굴은 둥글면서도 역강하고 체구는 우람하면서도 당당하다. 이런 역강하면서도 당당한 형태는 백제의 태안 마애삼존불상과도 다소 유사하고 경주 서악의 선도산 아미타삼존불상과도 비교되지만 태안 삼존불상이나 선도산 삼존불상의 장대성과는 다소

21 이런 구도는 봉황리 반가사유상군과도 비교될 수 있다.

차이가 있다. 배리 선방사 삼존불 본존의 당당한 형태에 좀 더 가까우면서[22] 태안 마애불의 역강한 특징도 간직하고 있는 역강하고 당당한 상이라 할 수 있다.[23]

이 역강함은 불의에서도 나타나고 있다. 활력 넘치는 불의의 주름은 물론 본존 미륵불의 대의大衣의 U형 옷깃이 굵고 두껍고 돌출하여 강인하게 보이는데 이런 특징은 태안 마애불 좌우불 모두에서도 나타나고 있어서 동일한 원류에서 나온 동일한 양식적 특징이라 할 수 있다.[24] 이런 특징은 제1기식(북위식) 대의 옷깃(연가7년명 불입상, 계미명 불입상, 황룡사 서금당 금동불입상)에도 나타나지만 제2기식(북제, 북주식) 불상 옷깃(태안 마애불입상, 서산 마애불입상, 선방사 석불입상)에 나타나는 특징이라 할 수 있다.

둘째 머리:신체의 비례에서 머리가 보다 큰 1:3.6 내지 4(육계 제외)이어서 태안 마애불입상과 역강한 형태미는 유사하지만 비례는 태안 마애불이 1:5.4이어서 다르다고 할 수 있다. 이 미륵불입상은 머리와 손발이 신체에 비해 큰 이른바 4등신 또는 동형(童形=어린이형)의 불상이라 할 수 있다. 동위 내지 북제주식의 장대성이 아닌 북주식의 4등신적 동형의 특징이 기본을 이루는 배리 선방사 불상식이라고 할 수 있을 것이다.

이런 동형불상은 6세기 3/4분기 이후에 신라에 수용되었다고 할 수 있다. 이 양식은 반가사유상 옆 삼존불입상 중 좌우불상에도 나타나고 있어서 단석산 마애불상의 주류 양식이라고 할 수 있다.

셋째 미륵보살반가사유상에 표현된 양식적 특징은 단순 간결한 구도미와 우아하고 세련된 형태미, 부드러운 선의미의 특징을 나타내고 있어서 국보 83

22 문명대, 「선방사 삼존불입상」, 『삼국시대 불교조각사 연구』(예경, 2003.9)(출처, 문명대, 「선방사(배리) 삼존불입상의 고찰」, 『미술자료』 23(국립중앙박물관, 1978.12))

23 문명대, 「태안 백제 마애삼존불상」, 『삼국시대 불교조각사 연구』(예경, 2003.9)(출처, 문명대, 「태안 백제 마애삼존불상의 신연구」, 『불교미술연구』 2(1995.12))

24 문명대, 「태안 백제 마애삼존불상의 신연구」, 『불교미술연구』 2(1995.12)

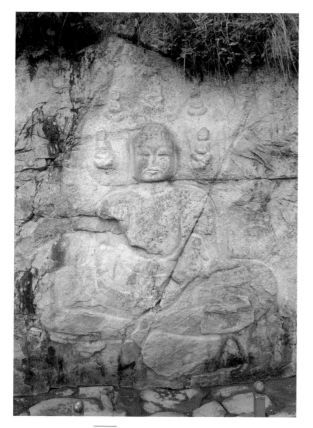

도32. 봉황리 마애교각미륵불상

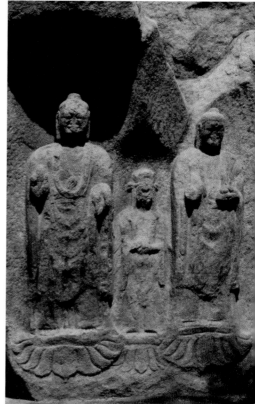

도33. 태안 마애삼존불입상

호 미륵보살반가사유상과 가장 유사하다고 판단된다. 특히 오른쪽 무릎과 무릎 밑의 상현좌, 삼단 상현좌가 이루는 상승미와 반전미는 국보 83호 반가사유상과 가장 친연성이 짙어 동일한 조각장인 집단에서 조성했을 가능성이 가장 높다고 판단된다.

3) 양감과 선의미

단석산 석굴 10구의 도상 가운데 본존 미륵불상만 고부조로 새겼고 나머지 반가사유상 등 9존은 얕은 부조로 새기고 있어서 뚜렷이 구별되고 있다.

첫째 미륵불상은 북암의 1암의 상 주위의 암면을 깊이 들어내어 상을 돌출

도34. 미륵반가상

시키고 있는데 얼굴과 신체 전부가 암면에서 돌출되어 있다. 또한 이목구비나 대의의 옷깃이나 주름, 두 손, 두 발, 다리 등은 굵고 깊게 선각線刻하여 고부조로 부각시키고 굵고 깊은 태선太線들이 활력 있고 역강한 특징을 명쾌하게 나타내어 압도하는 위용을 보이고 있는 것은 이 상이 한국 최고라 할 수 있다. 태안 마애불이 이런 특징을 나타내고 있지만 규모나 깊이에서 이 미륵불상을 따를 수는 없다고 판단된다.

둘째 반가사유상이나 삼존불입상, 본존의 협시상들은 상의 윤곽 주위만 깊이 파내어 상을 드러내는 방법으로 부조했기 때문에 상들은 자연 얕은 부조가 된 것이다. 얼굴의 이목구비나 신체의 옷주름들은 음각선으로 새기거나 얕게 부조로 새기고 있어서 전반적으로 얕은 부조상이 되었다고 할 수 있다. 이 선들이나 얕은 부조는 대부분 강인한 특징이 표현되고 있으나 반가사유상의 선과 부조는 유려하고 세련된 특징도 보이고 있어서 대조적이라 할 수 있다.

2. 편년

이 단석산 석굴 미륵존상군의 편년은 이미 도상 특징과 양식 특징에서 어느 정도 제시한 바 있다.

첫째 본존 미륵불입상은 역강한 형태미나 제2기 북주 양식의 특징인 대의 자락 왼팔이 아닌 왼쪽 어깨로 넘기기와 그로 인한 굵고 넓은 U형 옷깃 등은 6세기 3/4분기 말 내지 4/4분기 형식의 태안 마애불상과 동일하나 비례면에서 장대성보다는 4등신적인 동형불상의 특징을 표현하는 등 북주北周 식에 원류를 둔 서남산 배리 선방사 삼존불식 불상 특징이 보이고 있어서 적어도 6세기 4/4분기(575-600)에 조성되었을 가능성이 농후하다고 판단된다. 이른바 중국의 북제식과 북주식이 혼재되고 조화되어 있는 고신라식 불상 특징이 정립된 불상이라고 할 수 있다.

둘째 미륵보살반가사유상은 국보 78호 반가사유상에 이어 국보 83호 금동 미륵보살반가사유상의 도상 특징과도 일치하고 양식 특징과도 거의 유사하다고 판단된다. 우아하고 세련된 특징은 국보 83호 반가사유상과 함께 6세기 4/4분기에 조성되었다고 생각되며 늦어도 600년 이전에는 제작되었다고 보아야할 것이다.

셋째 반가사유상 옆 삼존불입상 좌우불입상은 동형의 얼굴, 우견편단의 착의법 등에서 정읍 출토 이불입상의 우견편단 상과 유사하므로 이 역시 6세기 4/4분기(575-600)작으로 판단된다. 이 양식이 더 진전되면 숙수사지 우견편단 금동불입상이나 황룡사지 출토 우견편단식 금동불입상 양식으로 진행될 것이다.

V

단석산 석굴의 구조

단석산 석굴은 명문에 의하면 절 이름은 신선사神仙寺인데 석굴은 단석산 석굴로 하는 것이 보편적이라 할 수 있다.

단석산 석굴은 ㄷ자의 구조로 된 일
종의 석굴이다. 절리 현상에 의해서 자
연적으로 조성되었지만 인공으로 빚은
듯 반듯하고 정연하게 잘려져 인공으로
개착된 석굴형식처럼 보이고 있다.

남, 동, 북암이 ㄷ자 평면의 공간을
이루었는데 이 공간에 면해서 10m 높이
로 암면이 병풍처럼 세워져 있어서 ㄷ자

단석산 석굴 평면도

공간이 형성되어 있다. 서쪽만 개방되어 입구의 출입구가 형성되었고 동암과 북
암 사이에도 공간이 생겼는데 이곳은 나무벽을 세운 것 같다. 이렇게 서쪽 출
입구에 나무로 출입문을 조성하고 동암과 북암 사이의 공간을 나무벽으로 막
으면 ㄷ자의 장방형 석실石室이 된다. 이 석실 바닥에 마루나 온돌을 장치하면
예배공간인 자연 석실이 되며, 여기에 지붕을 얹으면 훌륭한 석굴 법당이 형성
되는 것이다. 조사 과정에서 실제로 석굴 상부에 기와가 상당수 발견되어 신선
사를 조성하면서 이 석실에 지붕과 문을 조성한 사실이 확인된 것이다.

이런 석굴을 반자연 반인공석굴이라 할 수 있어서 우리나라의 독특한 석굴
로 중요시되고 있다. 이 석굴은 18m×3m의 장방형 대석실로 대형석굴에 해당
한다. 토함산 석굴암 석굴, 골굴암 석굴과 함께 신라 3대 석굴이라 할 수 있으
며 나아가 북한산 승가사 석굴, 군위 삼존 석굴, 미타암 석굴과 함께 신라 6대
석굴의 하나로 손꼽을 수 있고 고려로 확대하면 충주 미륵당리 석굴과 보안석
굴을 합쳐 8대 석굴의 하나로 손꼽을 수 있다.

특히 이 단석산 석굴은 가장 이른 북한산 승가사 석굴, 골굴암 석굴과 함께
고신라 3대 석굴 더 나아가 없어진 삼화령 석굴과 함께 고신라 4대 석굴의 하
나로 크게 중요시 되어야 할 것이다.

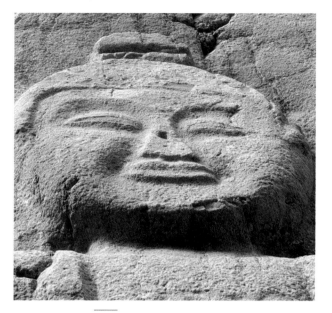

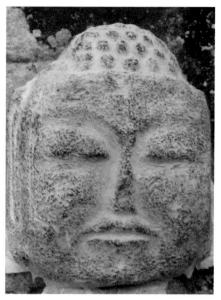

도35. 단석산 석굴 미륵불상 얼굴

도36. 봉황리 미륵불상 얼굴

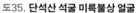

VI

단석산 석굴 미륵존상의 의의

첫째 단석산 석굴은 반자연 반인공석굴로 신라의 최대석굴로 크게 중요시되며 특히 미륵삼존불입상과 미륵보살반가사유상 등 10존의 조상군이 파노라마처럼 새겨져 장관의 삼국시대 불상군을 이루고 있는 웅장한 석굴이라는 데 큰의의가 있다.

둘째 10존이나 되는 삼국시대의 대소불상군이 한 석굴의 벽면에서 장관을 이루고 있어서 고신라 조각사의 최대의 불상군이자 최대 걸작품의 보고로 높이 평가되고 있는 점이다.

셋째 미륵삼존불입상과 미륵반가사유상군이 한 석굴에 조성되어 있어서 신라의 유가유식파의 불상 조각 특징과 신앙을 연구하는 데 절대적인 자료로

크게 중요시된다는 점이다.

넷째 암벽에 새겨진 명문은 신라 불상, 신라 불교사 연구는 물론 신라사 연구에도 지대하게 공헌할 수 있다는 점에 큰 의의가 있다.

다섯째 단석산 석굴의 마애미륵불과 미륵반가시유상은 미륵상생신앙과 하생신앙이 조화된 충주 봉황리 미륵보살반가상과 교각미륵불상에서 그 원류를 찾을 수 있으며, 이 불상 형식은 영주 북지리 미륵반가사유상과 마애불상을 거쳐 단석산으로 정착되었다고 볼 수 있을 것이다.(충주 봉황리 → 영주 북지리 → 단석산 석굴)

여섯째 단석산 석굴과 불상군은 한국 미술사는 물론 고신라 불교미술의 최대 금자탑으로 심대한 의의가 있다고 할 수 있다.

VII
맺음말

지금까지 경주 단석산 석굴과 미륵불상군에 대해서 중요시되는 몇 가지 점을 밝힐 수 있었다.

첫째 신라 유가유식종파의 성립과 미륵신앙에 대해서 인도 및 중국과 비교하면서 신라의 특징을 살펴보았다. 이를 바탕으로 삼고 명문을 분석하여 단석산 석굴의 조성 배경과 조형사상을 미륵보살반가사유상의 상생신앙上生信仰과 미륵불의 하생신앙下生信仰이 조화되어 나타난 결과라는 사실을 밝히게 되었다.

둘째 단석산 석굴 미륵존상군의 도상 특징은 미륵불삼존상과 미륵보살반가사유상군으로 나누어 그 도상 특징을 밝혔다.

셋째 단석산 석굴 불상군의 양식적 특징과 편년에 대해서 살펴보았다. 양식 특징은 미륵불입상은 역강하고 강인한 특징과 함께 4등신의 동형童形 애기

형 불상 양식이 조화된 신양식이며 반가사유상은 우아하고 세련된 양식임을 밝히게 되었다. 이를 바탕으로 단석산 석굴의 불상군은 6세기 4/4분기경(575-600) 전후에 조성되었다는 사실을 밝힐 수 있었다.

넷째 단석산 석굴 구조는 ㄷ자의 평면에 10m의 암면으로 이루어진 석굴에 목조지붕과 서쪽에 출입문을 구축한 장엄한 석굴로 조영되었다는 점을 밝힐 수 있었다.

다섯째 단석산 석굴과 미륵불상군은 삼국시대 특히 신라 최대의 장대한 석굴이며, 미륵불입상 역시 고신라 초대형 최고 걸작이며, 반가사유상은 국보 83호 반가사유상과 거의 일치하는 우아하고 세련된 양식이어서 이 역시 최고의 걸작으로 높이 평가된다고 할 수 있다.

| Abstract |

A Comprehensive Study on Danseoksan Mountain Stone Cave Structure and Yogacara (瑜伽派) Carved Maitreya Pensive Bodhisattva Statue and Maitreya Standing Triad Buddha Statue

Moon Myung-dae

As for Gyeongju Danseoksan mountain stone cave and Maitraya images, this study managed to reveal some important points in the history of Korean ancient Buddhist sculpture.

First, the establishment of the Shilla Yogayushik sect and the Maitreya faith were compared with India and China to examine the characteristics of Shilla. Based on this, by analyzing the memorandum, it is revealed that the compositional background and formative thought of Danseoksan mountain stone cave are the results of harmonizing the Sangsaeng faith (上生信仰) of the Bodhisattva Maitreya Pensive Bodhisattva statue and the Hasaeng faith (下生信仰) of the Maitreya Buddha.

Second, the iconography characteristics of Danseoksan mountain stone cave Maitreya Buddha statues were divided into Maitreya Buddha Triad Statue and Bodhisattva Maitreya Pensive Bodhisattva statue groups, and the iconography characteristics were revealed.

제7장 단석산 석굴의 마애미륵보살반가사유상과 미륵삼존불입상

Third, the stylistic characteristics and chronology of Danseoksan mountain stone cave Buddha statues were examined. It is revealed that the stylistic characteristics are that the Maitreya Buddha statue is in a child form (童形) Aegihyeong Buddha image style with quadri-proportioned, with strong and strong features, and the Pensive Bodhisatva statue was found to be elegant and sophisticated. Based on this, it could be revealed that the Buddha statues of the Danseoksan mountain stone cave were created around the 4th quarter (575-600) of the 6th century.

Fourth, it could be revealed that the Danseoksan mountain stone cave structure was made of a 10m stone cave made of rock face on a ㄷ-shaped flat with a wooden roof with a majestic stone cave that built an entrance to the west.

Fifth, the Danseoksan mountain stone cave and Maitraya images are the most magnificent stone caves, especially Shilla, during the Three Kingdoms period, and the Maitreya Buddha statue is also an ancient Shilla mega masterpiece, and the Pensive Bodhisattva statue has an elegant and sophisticated style that almost matches the National Treasure No. 83 Pensive Bodhisattva statue, and so therefore, this, too, can be said to be regarded as a great masterpiece.

세계 최대, 최고의 걸작,

한국의 **반가사유상**

2022년 8월 10일 초판 1쇄 발행
2024년 9월 10일 초판 2쇄 발행

지은이	문명대
펴낸이	김영애
편 집	김배경
디자인	신혜정
마케팅	엄인향
펴낸곳	SniFactory (에스앤아이팩토리)

등록일	2013년 6월 3일
등록	제 2013-00163호
주소	서울시 강남구 삼성로 96길 6 엘지트윈텔 1차 1210호
전화	02. 517. 9385
팩스	02. 517. 9386
이메일	dahal@dahal.co.kr
홈페이지	http://www.snifactory.com
ISBN	979-11-91656-20-6 (93600)

© 문명대, 2022

가격 27,000원